長流美術館 50 週年紀念選

黃賓虹

徐悲鴻

黃君璧

藝術家

長流五十年感言 館長序

長流機構已成立了五十年，半個世紀以來，藝術產業的變化真的是天壤之別。一九七三年長流草創初期，藝術市場，篳路藍縷，一片荒蕪，當時國民所得大約六百美元一年，收藏風氣尚待開發，好在政府正大力發展經濟，每年的經濟成長率達到二位數，因此人們開始有閒錢來關注藝術活動，所以業務發展還算順利。

然而不久就發生石油危機，許多企業不支倒閉，接二連三，景氣低迷也一再上演，好在對藝術愛好的初心，一直沒有動搖，所以在大陸文革時期的大量書畫文物，從世界各地買回台灣，豐富了台灣收藏的質與量。

後因亞洲經濟好轉，中國藝術品的行情在全世界拍賣會上開花結果，屢創天價，大陸在改革開放後，吸收海外投資，全民搞經濟，因此對藝術品的需求也逐漸提高，拍賣會亦如雨後春筍紛紛成立，多年來長流的藏品一直活躍在國際拍賣會及大陸的嘉德、翰海、榮寶齋和朵雲軒等老拍賣會中以「長流」為素材主打，創下輝煌的成績。也奠定了長流在藝術收藏界的口碑和地位。

一九九○年為進一步推廣藝術和服務愛藝的朋友，開始發行「長流藝聞」月刊，發行量最高達一期六萬五千份，這份月刊持續了卅年，因應時代潮流而升級為電子雜誌月刊。

每次展覽活動所印行的專書畫册亦達百餘册之多，精美的印刷獲得多次經濟部頒發的「金印獎」殊榮。今年欣逢五十週年，規劃出版三石（吳昌碩、齊白石、傅抱石）、張大千、溥心畬、一徐二黃（徐悲鴻、黃賓虹、黃君璧），日本回流、名畫江湖傳奇、台灣膠彩、楊三郎、張萬傳、林風眠、閻振瀛、秦松、秦立生、趙獸、涂克、古玉、古文物，等廿册。

二○○三年及二○○九年分別於桃園南崁及台北仁愛鴻禧設立美術館，積極拓展國際及兩岸三地的文化藝術交流，先後在北京中國美術館、上海美術館、山東美術館、山東藝術學院、西安文化博物館、陝西史博館、南京美術館、廈門美術館、中華兒女美術館、中央美院舉行台灣畫家的展覽，也在日本京都文化博物館、東京都美術館、大阪美術館、京都市立美術館、新加坡博物館甚至遠到法國三個博物館開展，獲得極大的回響。長流以傳承發展優秀的文化為使命，透過藝術交流活動，推廣台灣藝術家走向國際，揚名海外。

此外並積極引介世界各國包含大陸著名藝術家來台展覽，藝象萬千國際名家邀請展，至今參展藝術家超過六百人，對兩岸藝術交流竭盡心力。

二〇〇七年成立藝流國際拍賣公司，首拍於台北圓山飯店頂樓舉行，聲勢浩大一鳴驚人，轟動藝術收藏界。二〇〇八年四月在香港舉行精品專拍，創台灣拍賣會首度前進香港的紀錄。二〇一八年接手號稱台灣首善的御膳房—馥園飲食經營權，打造一個集藝術、文化、傳承於一爐的俱樂部，建築外觀保留原來蘇州園林的設計風貌，內部進行整修，空調、水電、廚衛……等全面更新，預期二〇二五年正式營運。

我很幸運生長在一個藝術家庭的環境，從小培養對藝術的愛好，踏入社會也遇到了台灣經濟奇蹟、大陸改革開放，亞洲藝術市場崛起……等寶貴的機會。更要感謝父母和內人的全力支持，讓我勇往直前，無後顧之憂，近廿年海外留學的兒女都陸續回來幫忙，兒媳婦也積極願意接棒傳承。最後，感謝五十年來一路支持愛顧的好朋友、藝術家、收藏家、政商公教軍警各界長官和學者專家的相挺，加上所有合作廠商的配合，和全體同仁的盡心盡力，讓長流順利的成長茁壯，衷心感恩。

長流美術館館長

黃承志

長流美術館五十週年慶 出版序

適逢長流美術館五十週年慶，為增進館務的公益性與公共性，並在藝術學領域有更深層的發展，長流機構黃承志館長特邀請美術學者在其營運歷程中，有關學理與創作美學的深切理解，深入在各個名家中研究整理，傳承與文化中的關係，分別有盡情入理的分析、並賞析美學特質與社會發展的文化價值。

以服務社會、發展社會的動機下，將撰寫文獻的成果結成書冊，以為藝術認識、美學教育、以及推廣全民品評藝術層次的功用。其間被邀請的著名學者，均是在其領域中，具有深度的研究、與藝術工作者、大學授課的教授、美術館研究人員，包括黃光男、蕭瓊瑞、曾長生、潘襎、劉芳如、蔡介騰、劉墉、魏可欣等專家。當然在運作進行中，除了對其美術館藏品加以分別賞析外，相關於創作者的生平與生長的時空系數，均在比較與對應的理解，知其所知，亦知其所不知的立場，純為對美術品有機的研究與陳述，借之為品評藝術美的學習與感應。

當然，這是一項「文化研究與實踐」初步工作，也是藝術美學與人性成長的開端。包括公私立美術館專業中的核心工作，閱讀長流美術館邀請學者書寫的研究成果，不難了解在整體規劃中的企圖，希望從在地文化中的「地方靈性」發展成為「歷史與社會的價值」，並一連串開發、搜集與展現中、得到時代的精神與環境的真實、繼而聯結到歷史與社會的藝術美學的整理。

一方面將名家的作品深層的研究分析，以為承先啟後的教育能量，如張大千、傅狷夫、黃君璧、溥心畬、吳昌碩、齊白石、傅抱石、林風眠等名家名畫為經，再延伸為台灣名家林玉山、陳進、黃鷗波等名家為緯、經緯交錯並成系統；另一方面發掘新起如閻振瀛、胡宏述、秦立生、秦松等名家的作品，亦在諸學者的研究整理，有了新世紀新時代的文化產業發展。

值得一提的是長流美術館在五十週年慶中，出版文本的資料外，除了承繼文化再生的使命，作品文獻與文化品質是很重要工作的電子資源，如「品畫論」的網路傳播，亦在長流美術館的規畫下，能為社會美學發展盡力。

身為美術愛好者與出版藝術事業的工作者，樂見此系列的出版，也希望長流美術館在非營利範疇的事業中，能涓涓細流，釋出更多的社會資源，開發社會與發展社會的理想下，盡更多文化人的奉獻與成果。祝賀館慶，大發宏業，成功勝利。

藝術家雜誌發行人

何政廣

長流美術館五十週年慶 序

台灣的畫廊興起於一九六〇年代，至一九七〇年代步入穩定發展期。喜好美術的承志兄有意投入畫廊業，尊翁鷗波先生也樂於促成。先生是名畫家，擁有許多畫壇友人，頗利於經營畫廊，但當年他的初衷是想為畫友增拓一個舞台，尤其是膠彩畫家。

因為「省展」曾發生國畫正名之爭議，膠彩畫家遭受排斥。一九七二年林玉山、林之助、陳進、陳慧坤、許深州、蔡草如及先生等人，發起組織「長流畫會」自力救濟。處在此時空背景之下，隔年「長流畫廊」開幕。

開幕之後，陸續辦過溥心畬、張大千、黃君璧、林玉山、陳進、陳慧坤、楊三郎、張萬傳、黃鷗波、許深州……等個展或聯展，並收藏其作品。接著也舉辦較年輕一輩畫家歐豪年、胡念祖、閻振瀛、郭東榮、陳景容、劉國松、秦松、劉耕谷、賴添雲、陳恭平……等展覽。

一九八〇年代末期，兩岸往來漸多，也開始收藏對岸名家之作。如…吳昌碩、齊白石、黃賓虹、徐悲鴻、傅抱石、林風眠、吳冠中……等作品，並舉辦兩岸交流展。除積極收藏近現代繪畫之外，也涉入古代書畫及器物之收藏與展覽。

累積二、三十年的經歷，承志兄逐漸拓展其業務，如一九九〇年創立《長流藝聞月刊》，近年因應時代潮流而改為電子雜誌月刊。二〇〇三年增設「桃園長流當代美術館」，二〇〇九年在鴻禧大廈創立「長流美術館」，取代昔日在金山街的畫廊。

「長流美術館」的業務除舉辦台灣畫家的畫展，也持續辦理兩岸的交流，以至國際性的展覽，並且擴展文物類型的蒐集，朝著美術館的理想與方向前進。當館務逐漸發展的過程中，仍不忘鷗波先生的初衷，對於膠彩畫家組成的「綠水畫會」時時給予贊助。值此長流機構成立五十週年之際，敬祝「長流美術館」如細水長流，持續發展，日益茁壯。

前國立故宮博物院副院長

林柏亭

目錄

6

黃賓虹

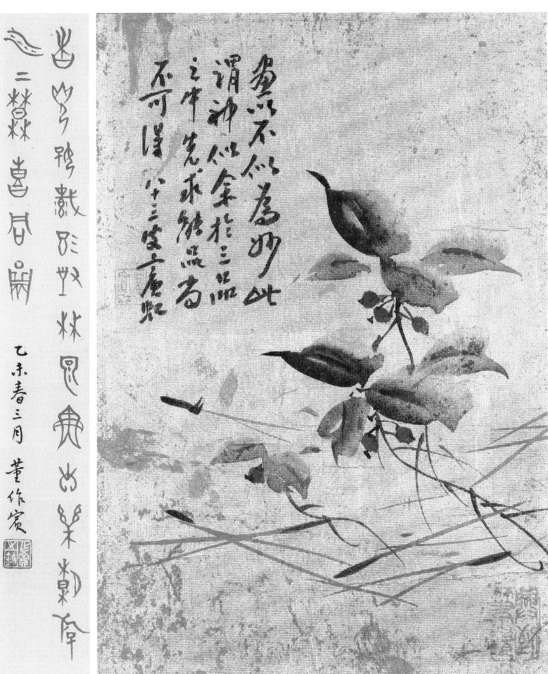

黃賓虹先生天竺圖

春櫻寫景　1946　設色金絹　21×15cm

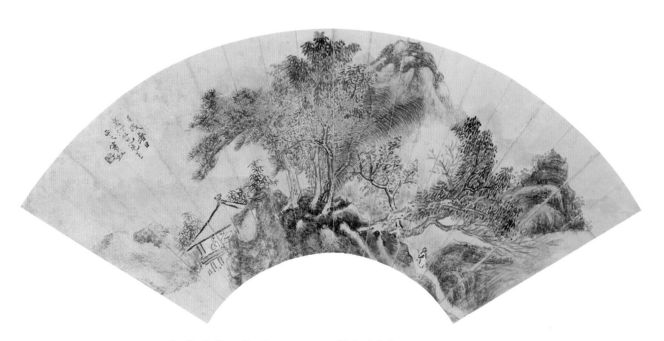

山水人物 扇面　1922　設色紙本　19×54.5cm

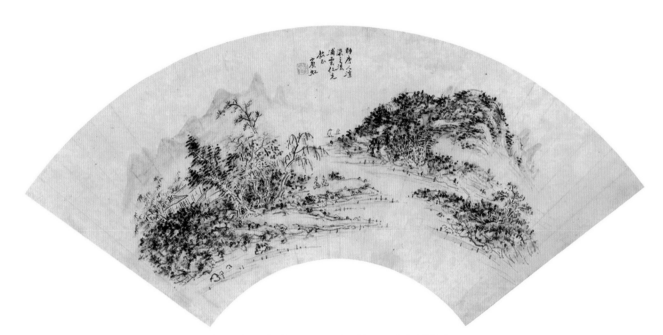

唐人渲染之法山水扇面　1920年代　水墨紙本　20×50cm

勻綠山銜山水長卷　1940　設色紙本

（畫）29×270cm、（引首）29×85cm、（後跋）29×127cm

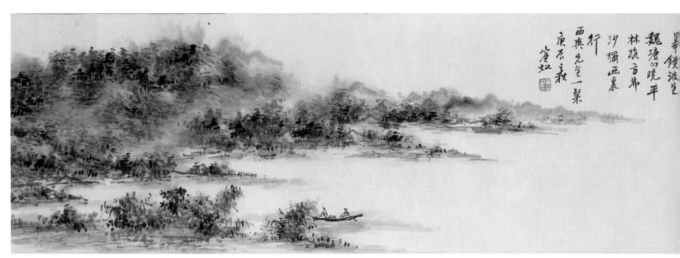

幕鏡波坐
魏塘的晚平
林疏音昨
沙鷗畫裏
行
西冶先坐一棠
庚辰秋
賓虹

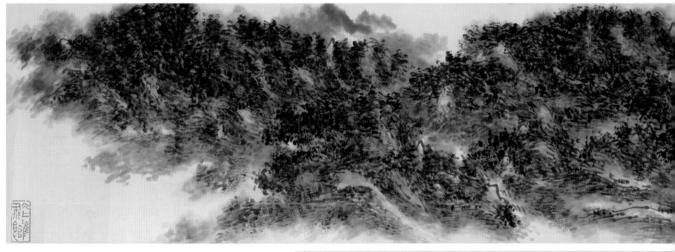

召相晴碧淋
秋灣誰放扁
舟獨往還悄
有雁彭在只
澗夕陽濃淡
姥房山
西爽先生屬題
夏承畫

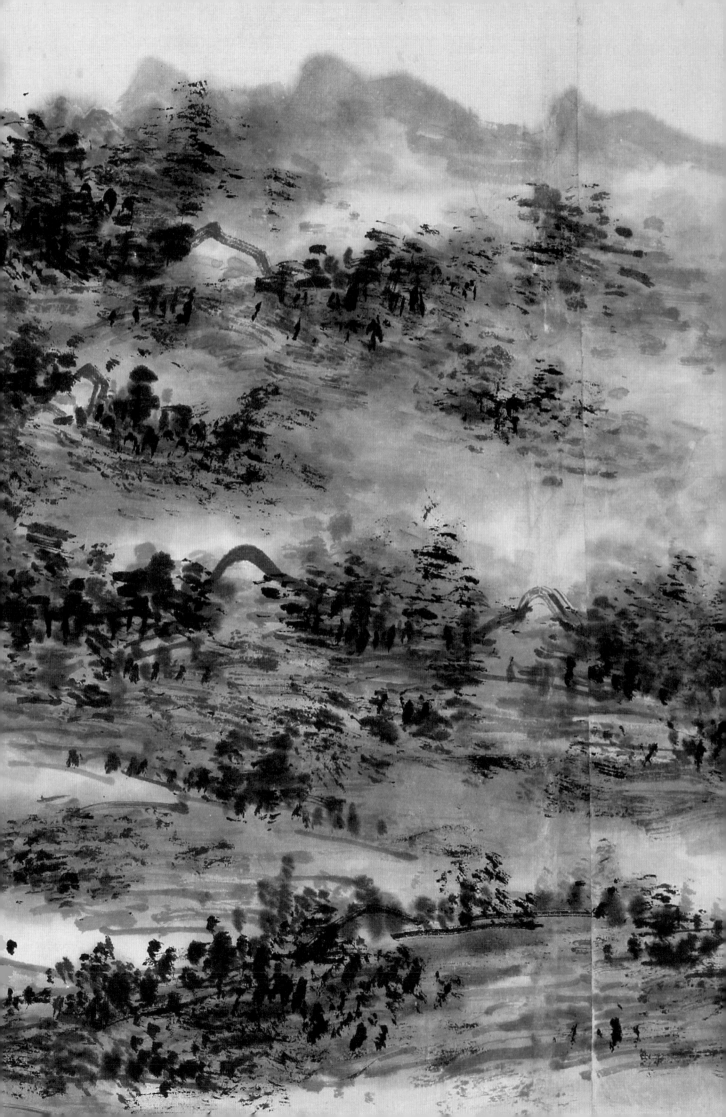

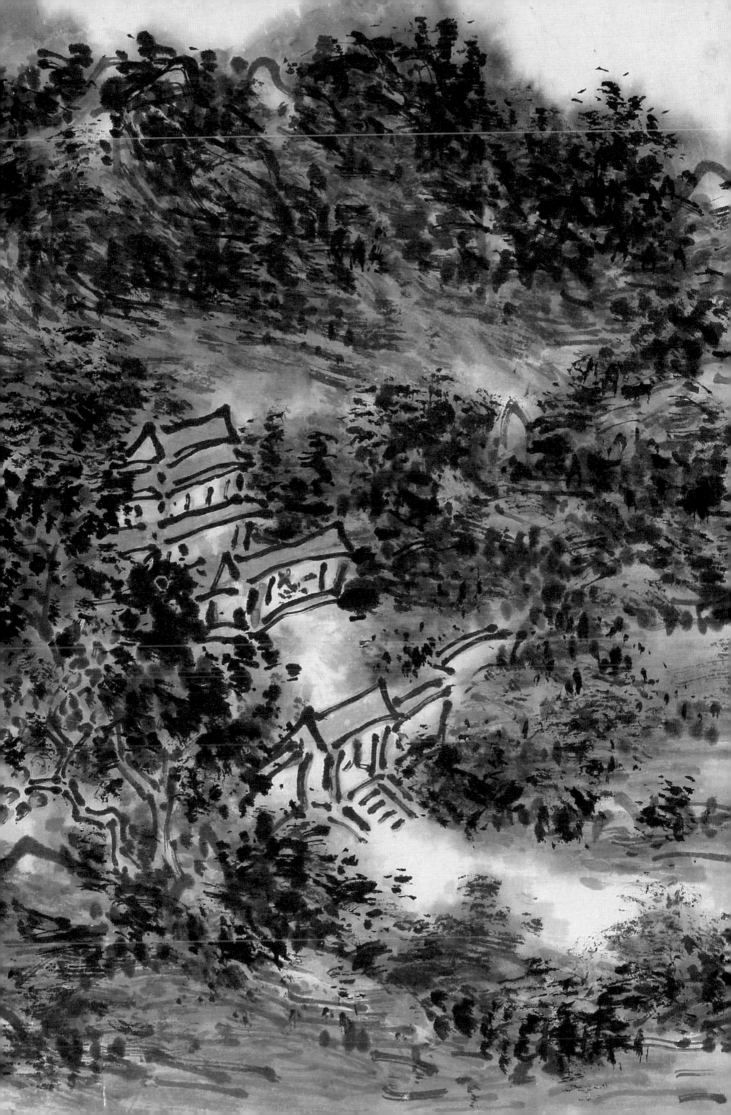

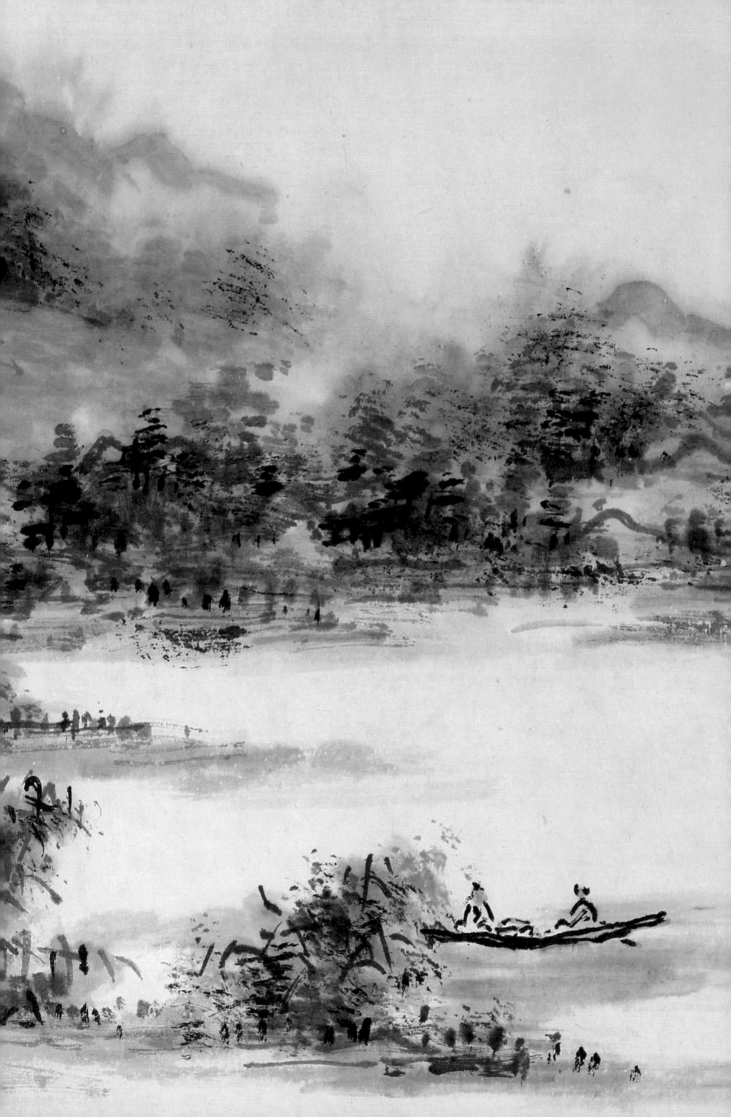

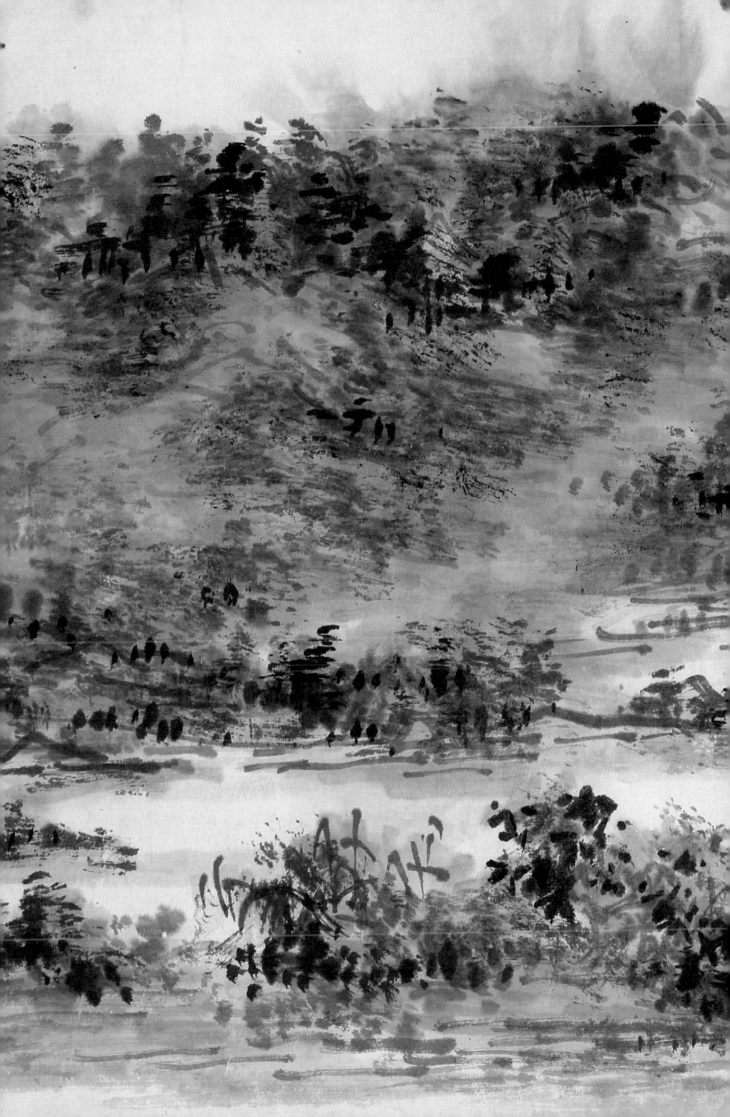

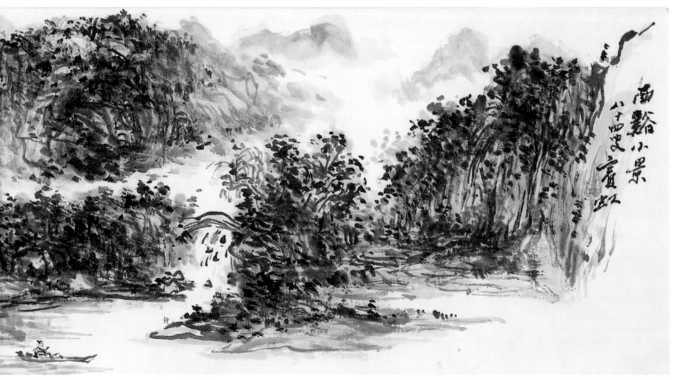

西谿小景 1947 設色紙本 （畫）33.5×135cm、（書）33.5×127cm

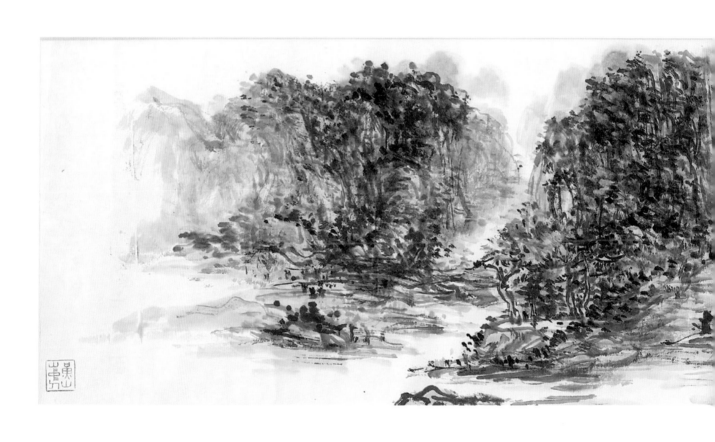

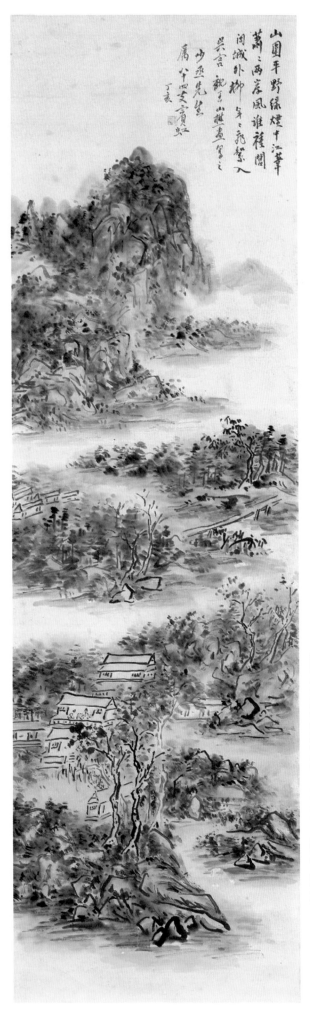

山圓平野綠煙中江華
蕭蕭兩岸風誰禩間
閒城外柳年來飛絮入
吳宮觀王山樵畫寫之
少飛先生
屬午四叟賓虹

觀王山樵畫寫景　1947　設色紙本　104×32cm

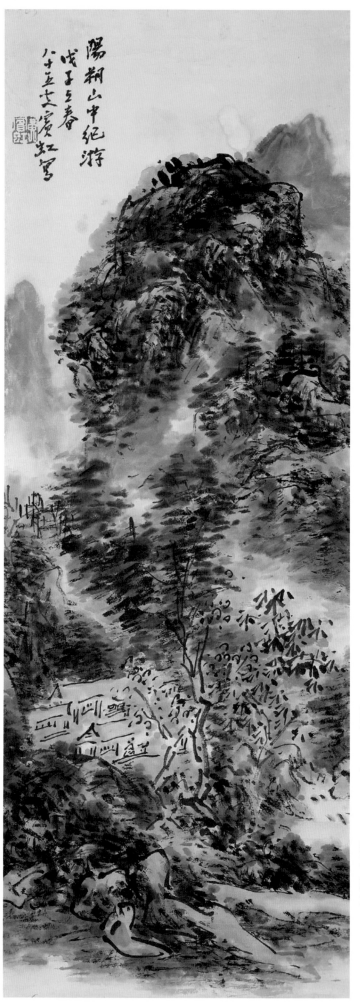

陽朔山水 1948 設色紙本 61×23cm

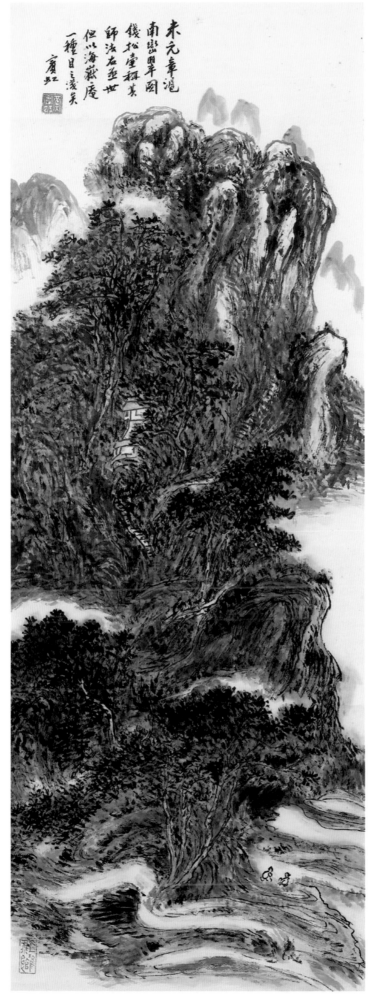

論米元章山水條幅　1940年代　設色紙本　137.5×51.5cm

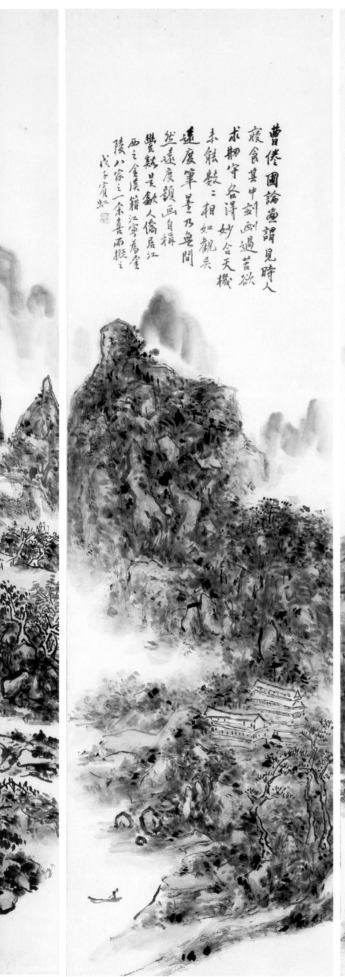

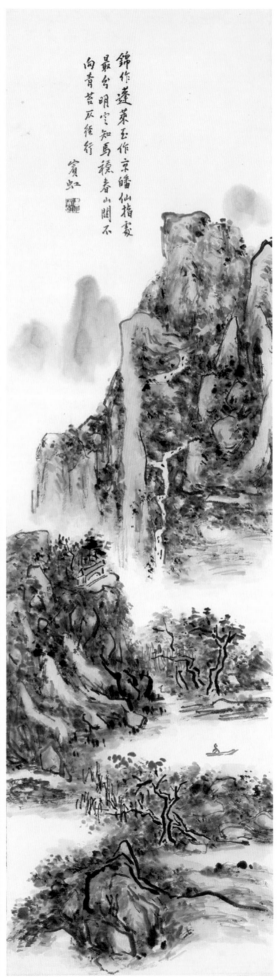

曹倦圃論畫謂見時人
廛食其中刻畫過苦欲
求糊守各得妙合天機
未能數三相如觀吳
遠度筆墨乃無間
然遠度顯畫自稱
豐敷是歙人僑居江
陵以容之一余喜而撰之
西之金陵藉江寧春金
戊子賓虹

錦作蓬萊玉作京皤仙指袞
最夕明空知馬穠春山閒不
向青苔瓜徑行
賓虹

山水十屏　1948　設色紙本　100×29cm×10

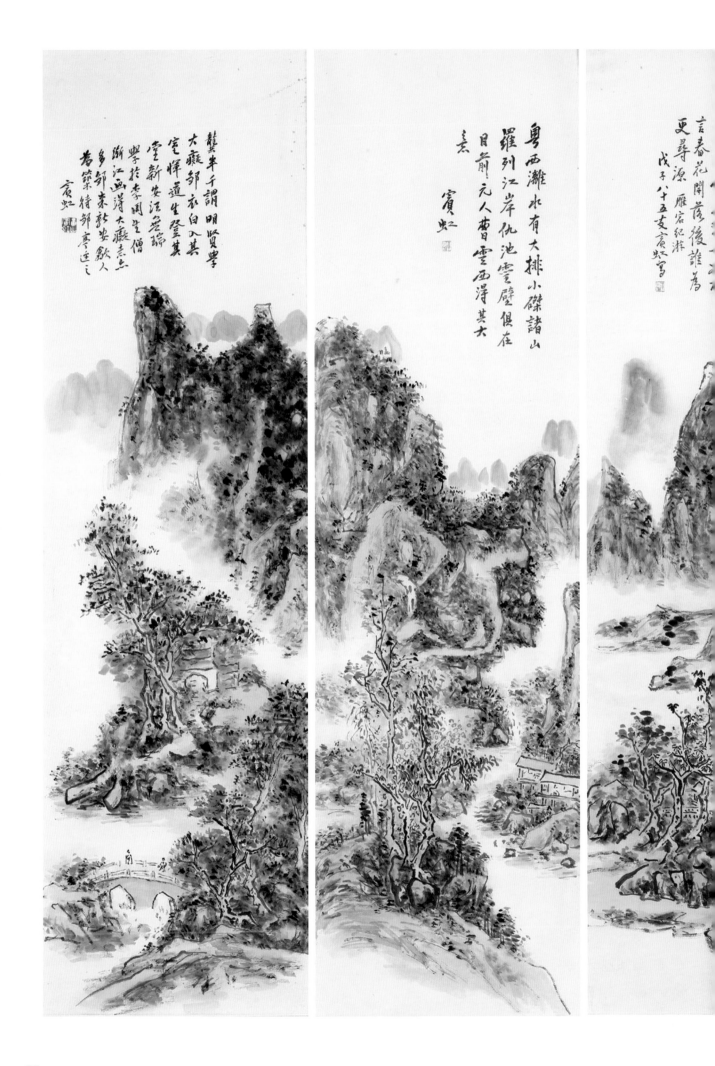

龔半千謂明賢學
大癡鄒衣白入其
室惲道生登其
堂新安法若瑞
學於李闓坐僧
漸江畫漂大癡素人
多鄒來歙歆人
若築待鄒寞迂之
賓虹

粵西灘水有大排小碟諸山
羅列江岸仇池雲壁俱在
目前元人曹雲西漂其大
矣
賓虹

言春花開誰後誰著
更尋源雁宕紀游
戊子八十五叟賓虹寫

25

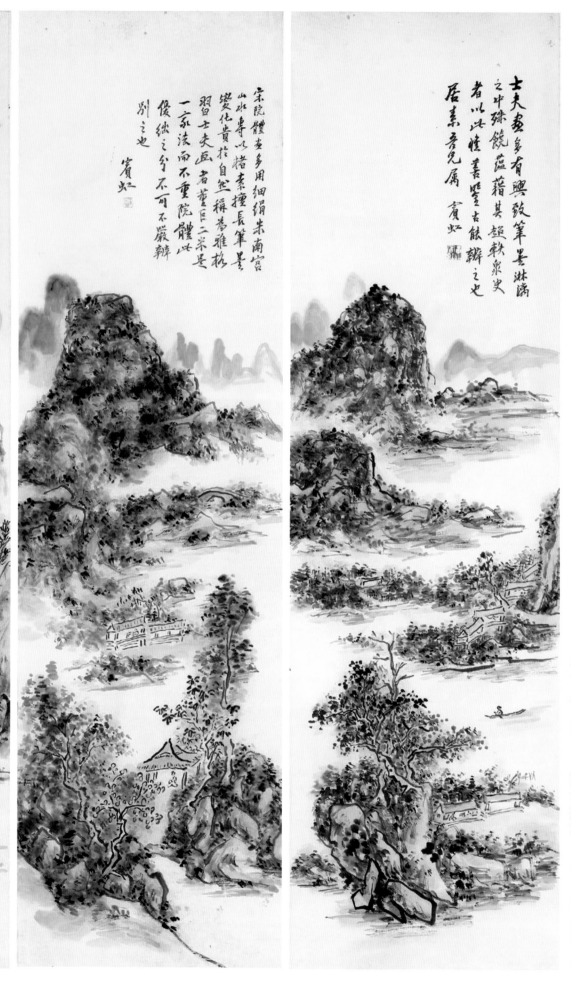

士夫畫多有興致筆墨淋漓
之中殊饒蘊藉其趣軟泉史
者以此惟善鑒古能辨之也
居素彦兄屬　賓虹

宗院體畫多用細絹朱南宮
山水專以楷素擅長筆墨
變化貴於自然稱為雅格
習曰士夫區者董臣二米是
一家法而不重院體此
俊纵之今不可不嚴辨
別之也　賓虹

水遠陂田竹遠籬揣錢
菴盡槿花篩夕陽生

山水十屏　1948　設色紙本　100×29cm×10

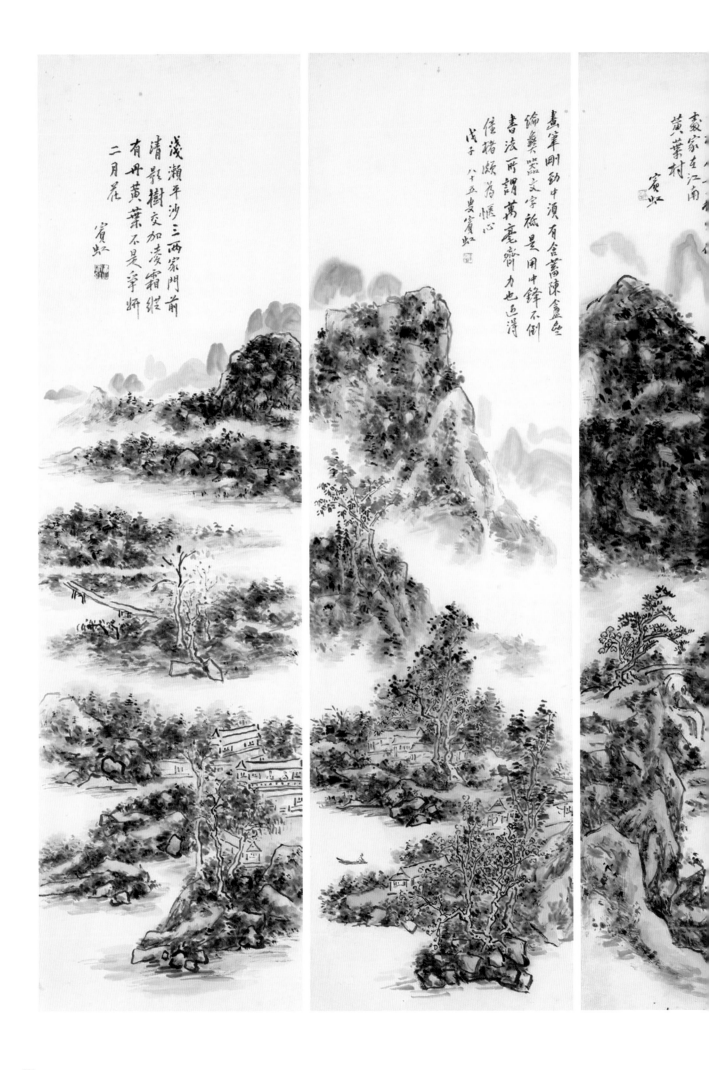

淺瀨平沙三兩家門前
清影樹交加淩霜緯
有丹黃葉不是辛師
二月花

賓虹

畫筆剛勁中須有合蓄當陳盒然
綸藝器文字祇是用中鋒不倒
書法所謂萬毫齋力也迂滑
佳楮頫為慳心

戊子八十五叟賓虹

爰家在江南
黃葉村

賓虹

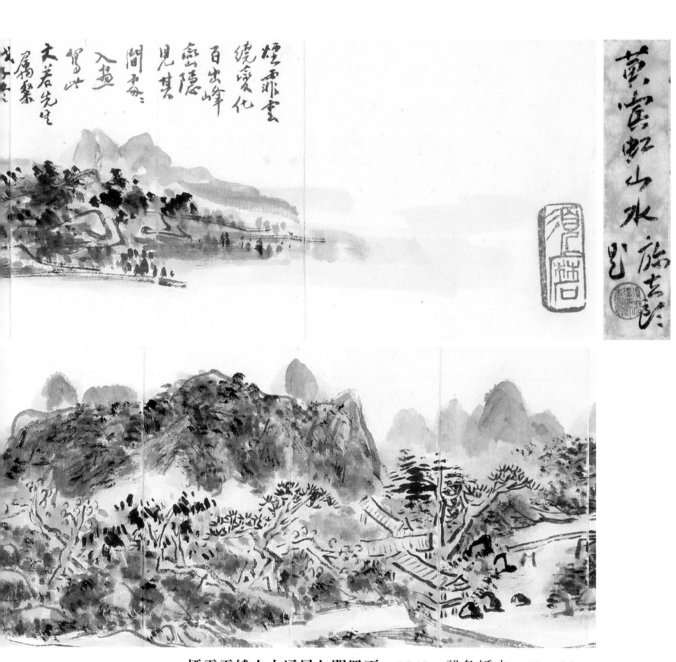

煙霏雲繞山水通景九開冊頁　1948　設色紙本　11×92cm

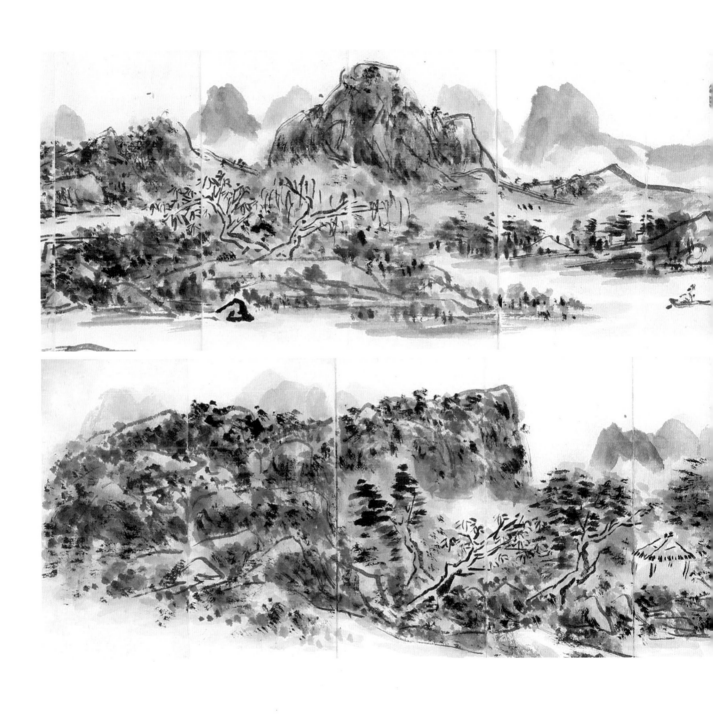

29

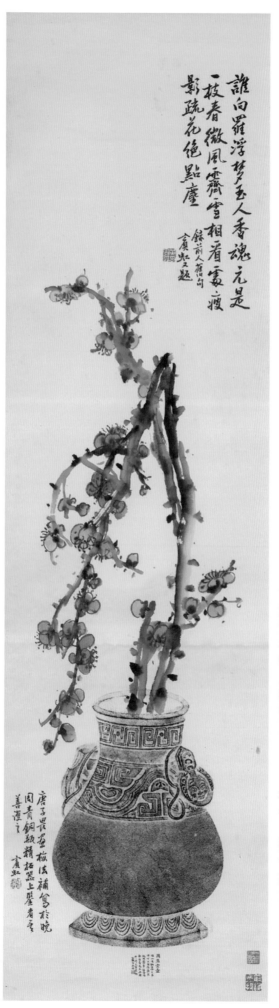

誰向羅浮夢玉人香魂元是
一枝春微風飄颺雪相看蒼茫瘦
影疏花絕點塵
錄前人舊句 賓虹又題

青銅瓶器拓片紅梅圖　1940年代　設色紙本　152×43cm

唐子畏畫梅法補寫於晚
因青銅瓶精拓器上鼎彝者爲
善遲之 賓虹

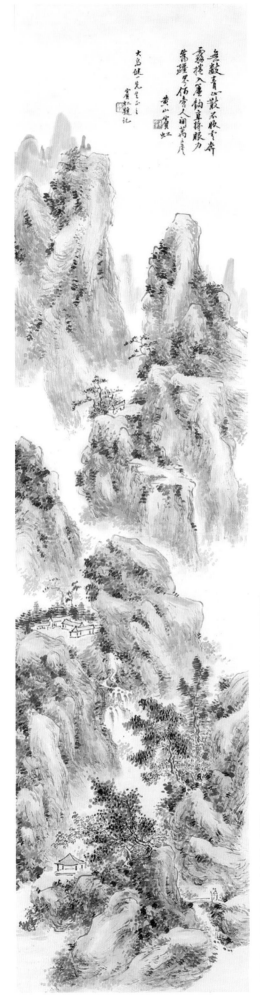

無數青山山水軸　1940年代　設色紙本　134.5×33cm

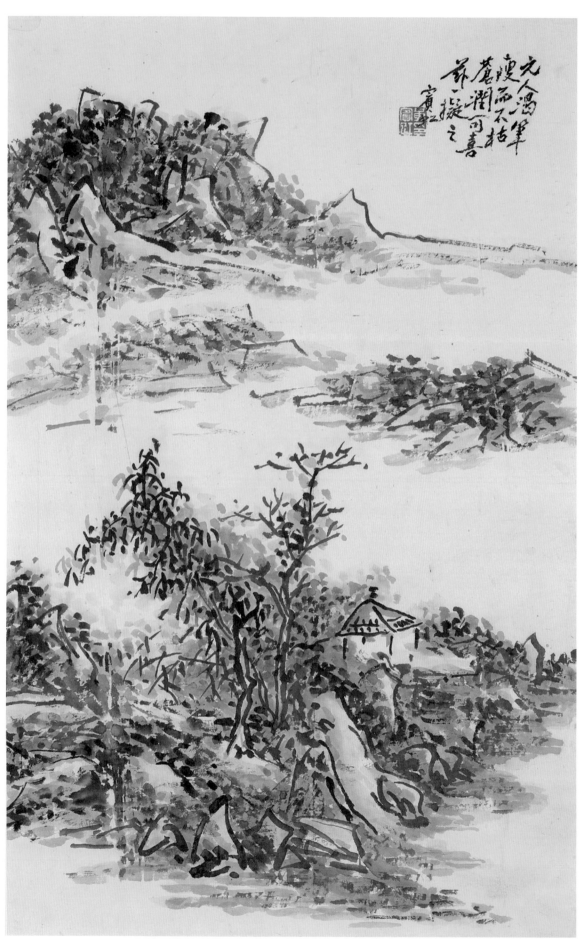

元人渴筆山水條幅　1940年代　設色紙本　68×43cm

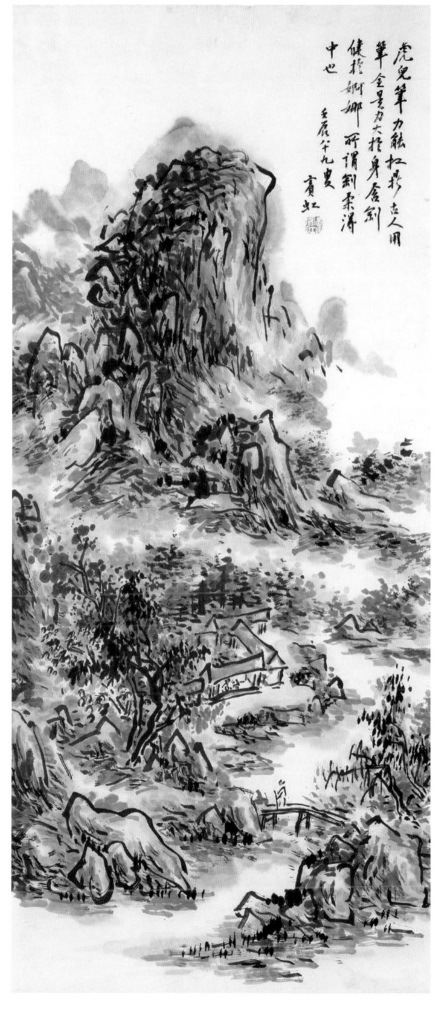

虎兒筆力能扛鼎山水軸　1952　設色紙本　94.6×43cm

虎兒筆力能扛鼎，去人用
筆全是力大撐身含刻
健撥娜娜，所謂剛柔潛
中也

壬辰八十九叟　賓虹

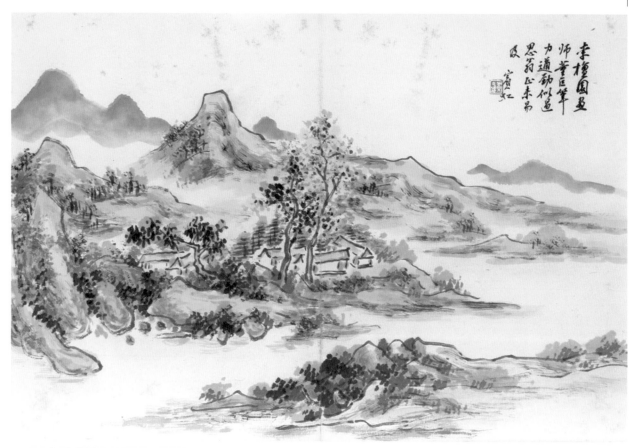

新安江山水冊頁　1940年代　設色紙本　24×35.5cm×8

漸入蓬萊

茶園又
名茶坡

35

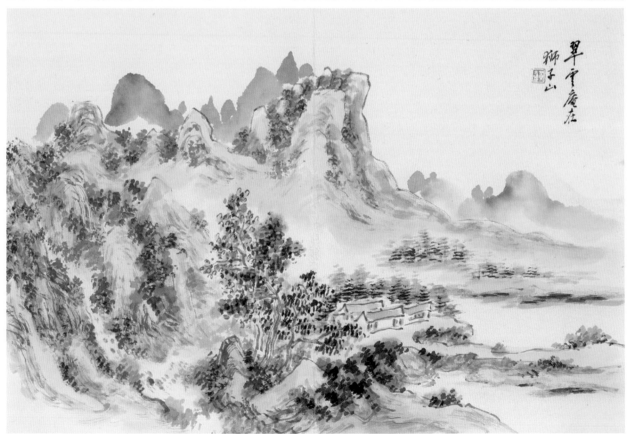

新安江山水冊頁 1940年代 設色紙本 24×35.5cm×8

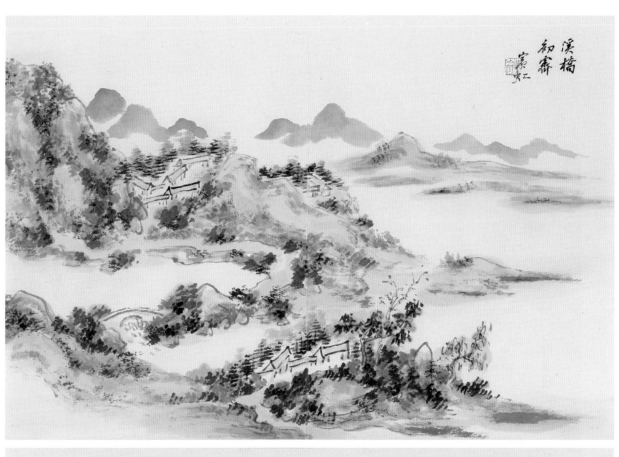

溪橋
初霽
寅二
賓虹

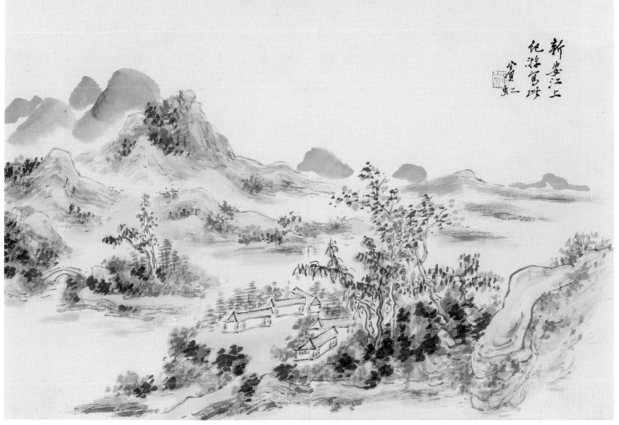

新安江上
紀游篤峰
寅二
賓虹

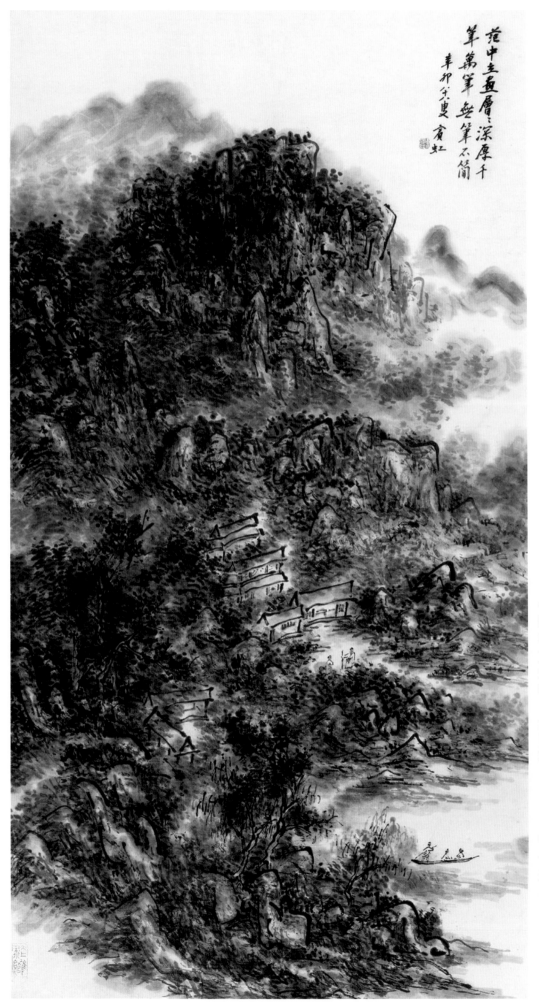

范中立畫層層深厚千
筆萬筆無筆不簡
辛卯年叟 賓虹

仿范中立筆法山水圖軸 1951 設色紙本 149×80cm

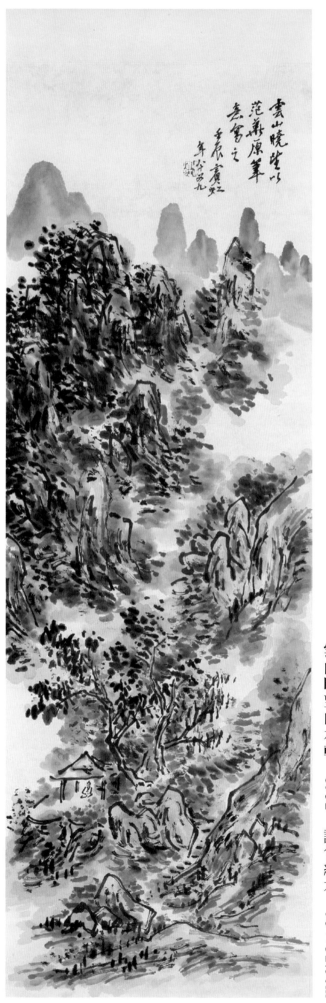

雲山曉望山水軸　1952　設色紙本　95×32.5cm

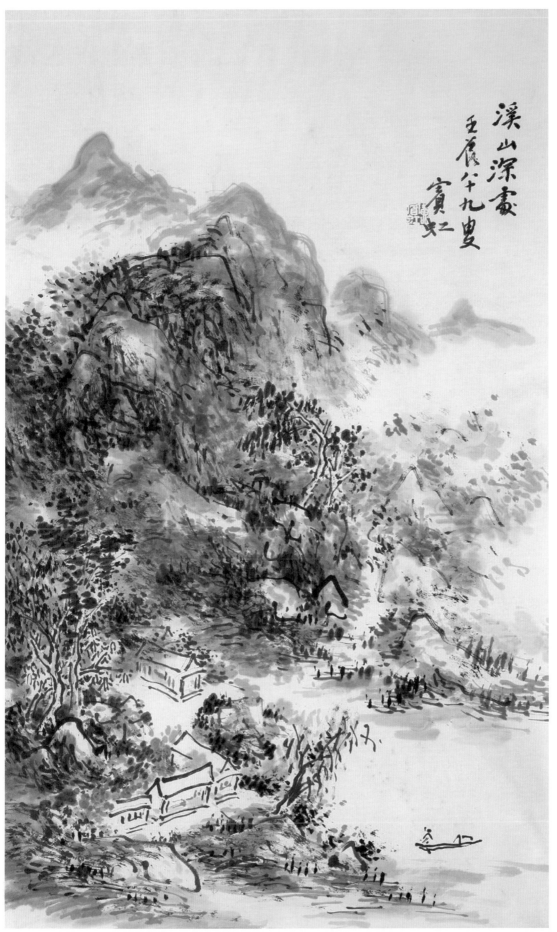

溪山深處山水軸　1952　水墨紙本　67.5×42cm

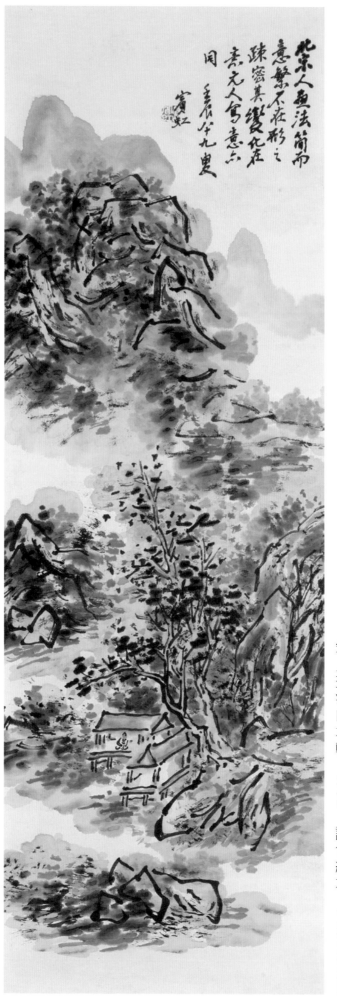

北宋人畫法簡而
意繁不在形之
疎密其變化在
意元人寫意六
同
　　壬辰八十九叟

　賓虹

宋人畫法山水軸 1952 設色紙本 94.5×31cm

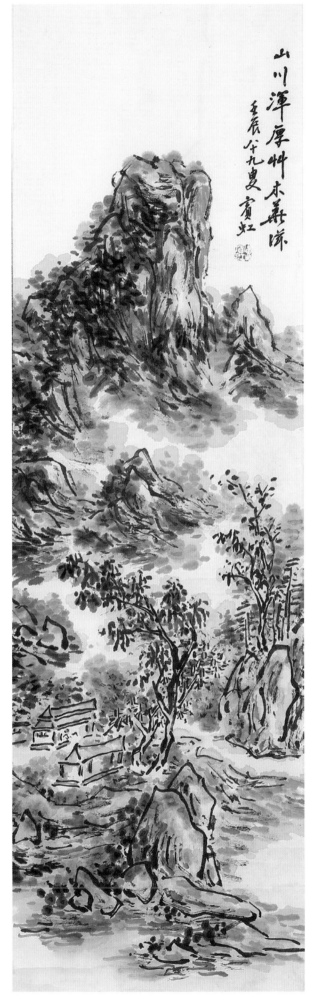

山川渾厚料未萆昧

壬辰八十九叟 賓虹

山川渾厚山水軸　1952　設色紙本　95×29cm

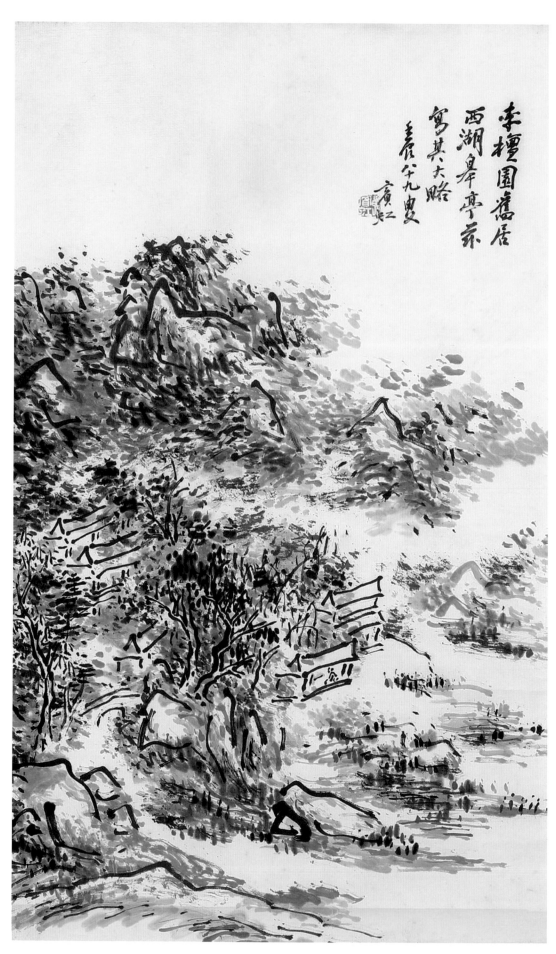

李檀園舊居
西湖皋亭葆
寫其大略
壬辰八十九叟
賓虹

李檀園舊居 1952 水墨紙本 67×41cm

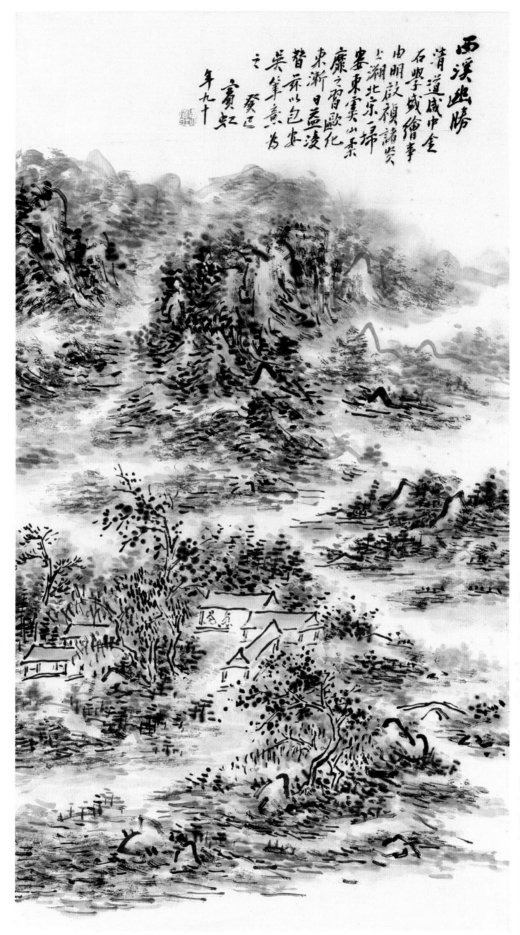

西溪幽勝

清道咸中金
石學盛後金
由明啟禎諸家
上溯北宗一掃
婁東雲間山柔
靡之習歐化
東漸日益凌
替茅以包安
吳隼薰為
之
癸巳
年九十
賓虹

西溪幽勝山水條幅　1953　設色紙本　84×47cm

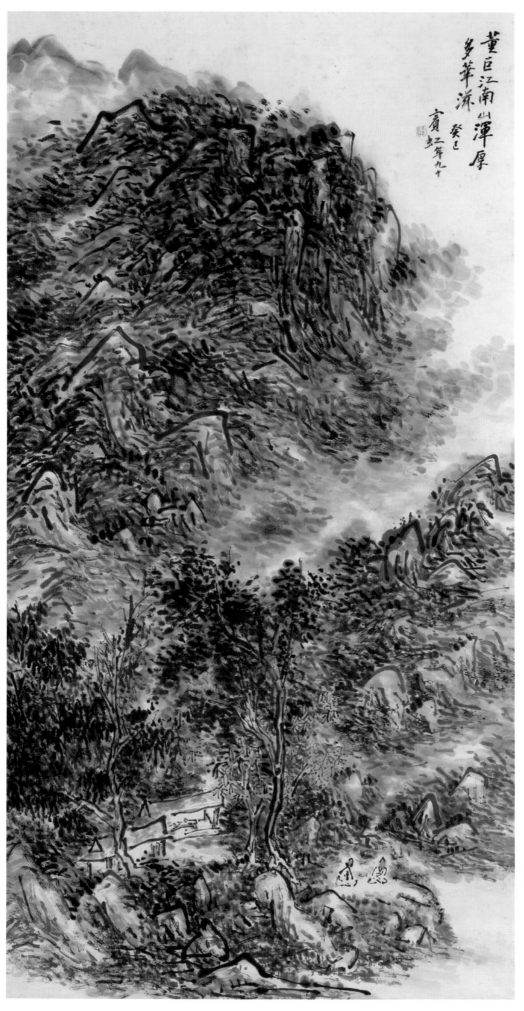

董巨江南山　1953　設色紙本　152×81cm

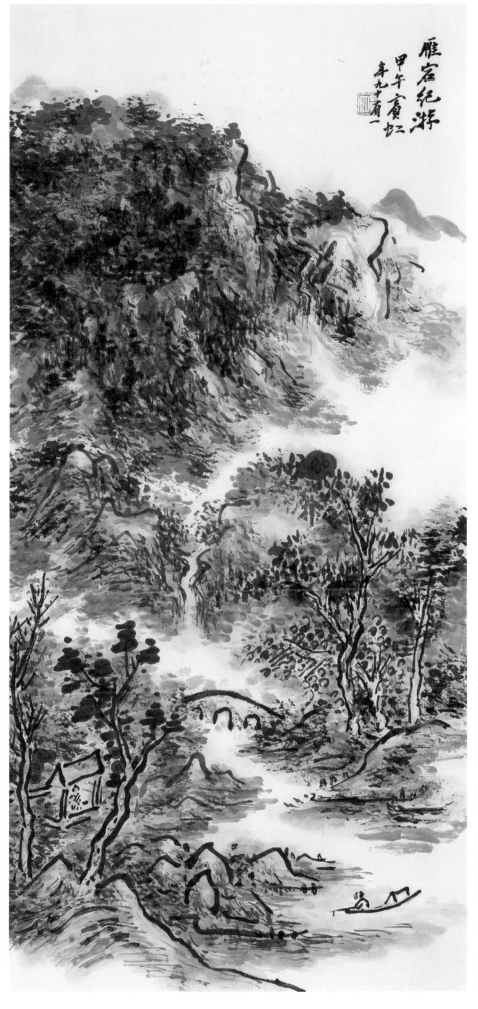

雁宕紀游圖軸　1954　設色紙本　66×32cm

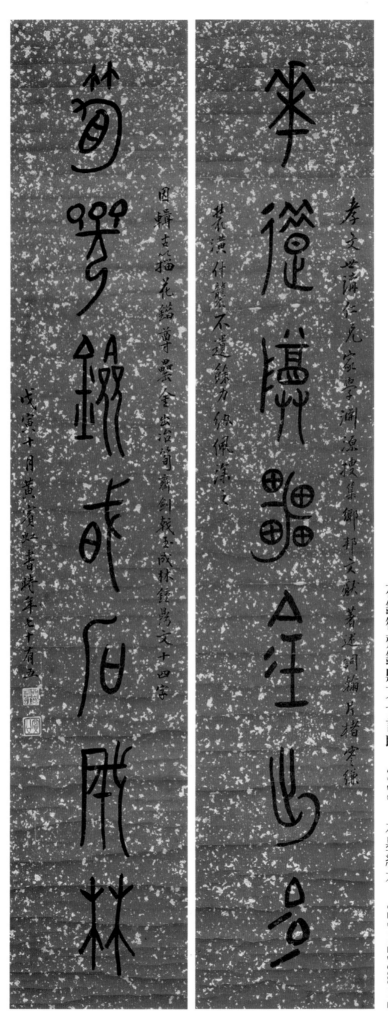

花錯筍齊鍾鼎文七言聯　1938　水墨紙本　126×25cm×2

天如先生工文辭精鑒賞級佩久之書此即希

大雅鑒正

庚辰春日黃賓虹集周金文

畫院書成篆書七言聯　1940　水墨紙本　151.5×24cm×2

徐悲鴻

人物二幅 1920年代 素描紙本 33.8×44.2cm×2

凝望／柔情　1920年代　素描紙本　38×28cm×2

石上美人　1927　油彩木板　41×51cm

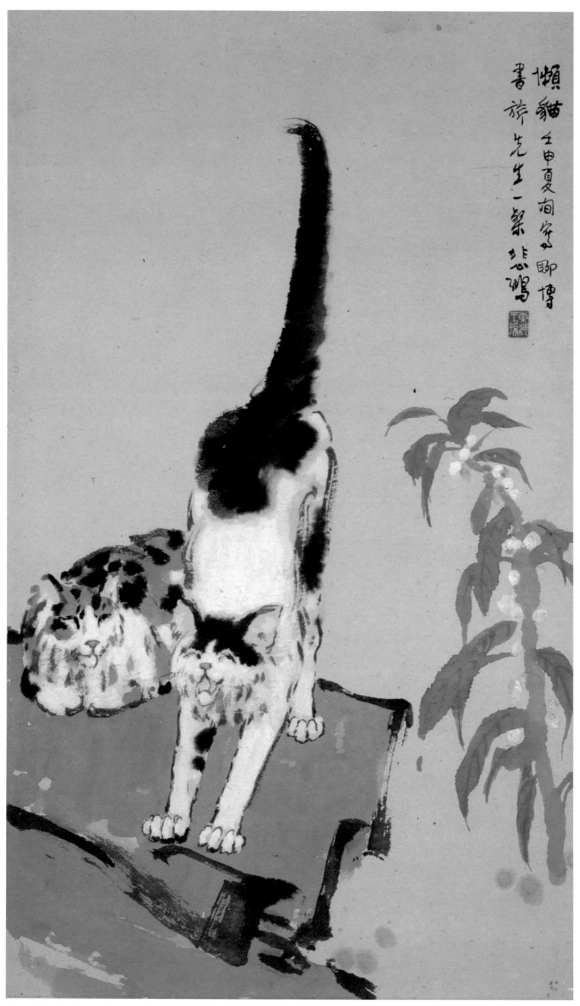

懶貓　1932　設色紙本　70×45cm

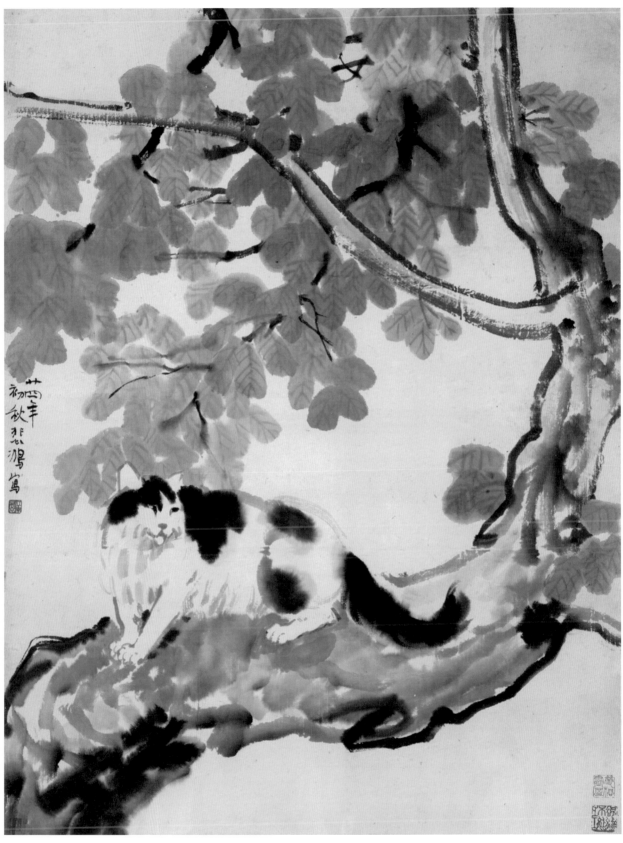

貓　1935　設色紙本　80×60cm

徐悲鴻

麗麗像　1938　油彩木板　48×38.5cm

徐悲鴻

奔起之姿　1938　設色紙本　98.5×57cm

青年像　1930年代　油彩畫布　70×51cm

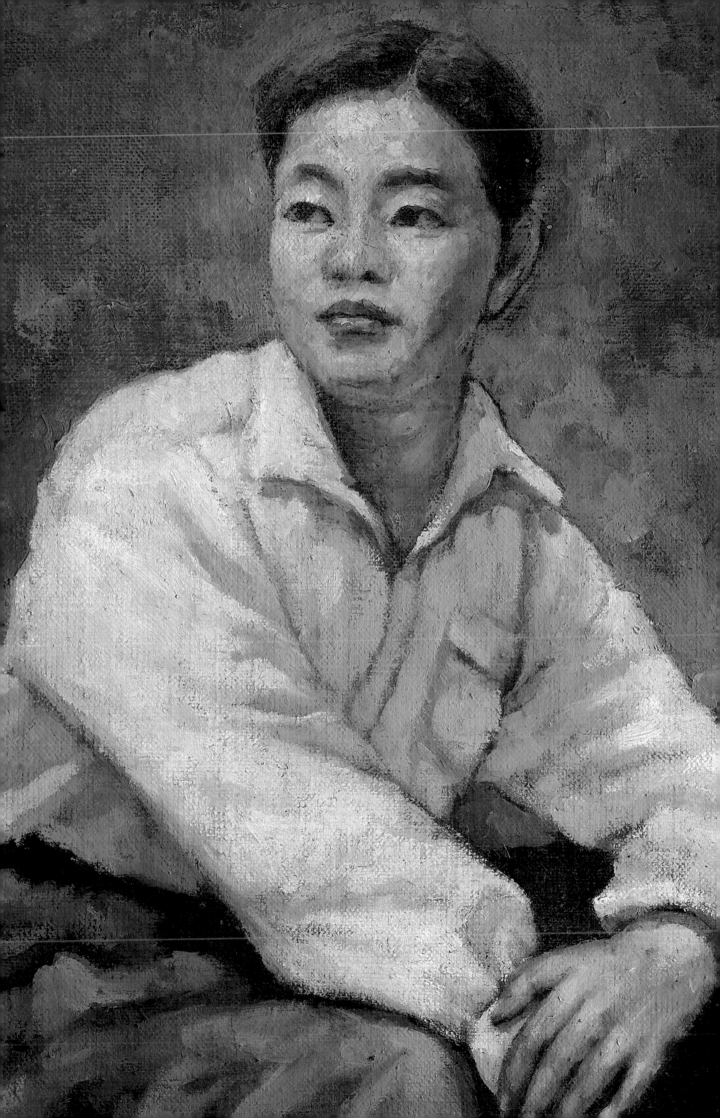

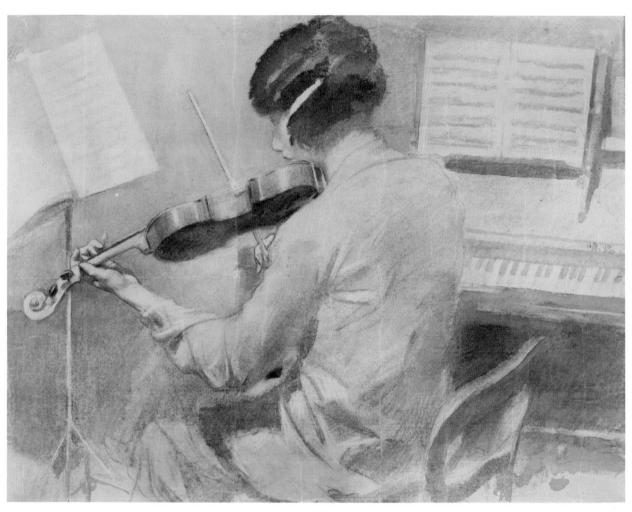

蔣碧微素描　1924　素描紙本　36.5×48cm

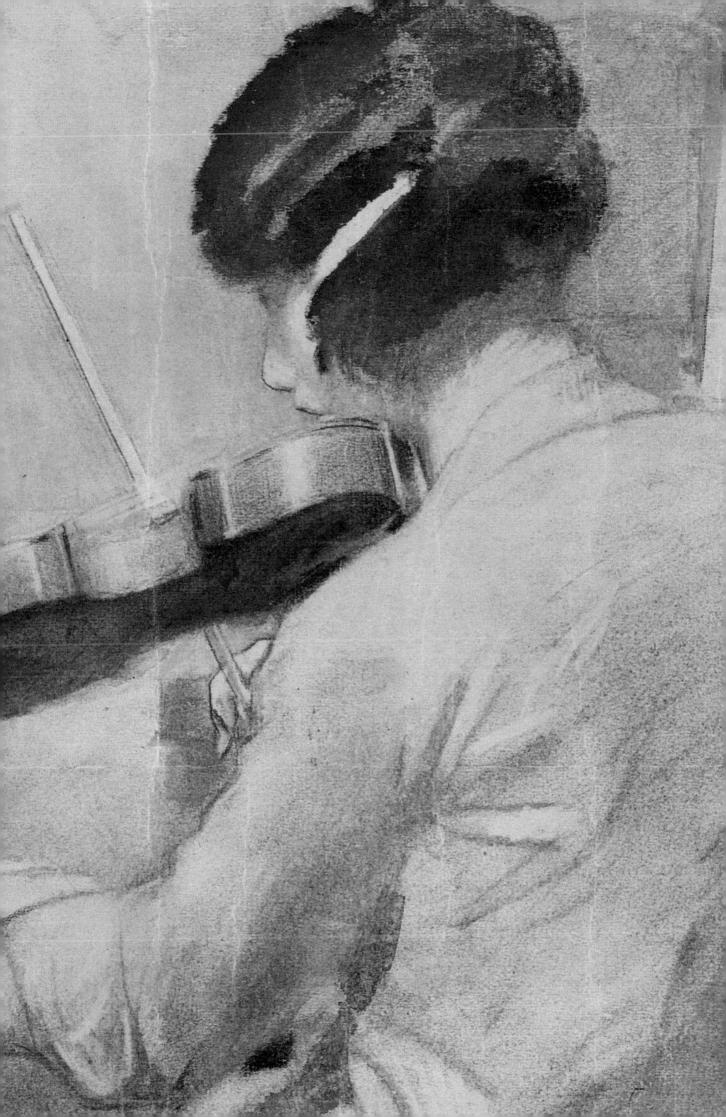

明年定婿杳寶栗
中得顏獎夫買枇杷

悲鴻

琵琶　1930年代　設色紙本　29.5×36cm

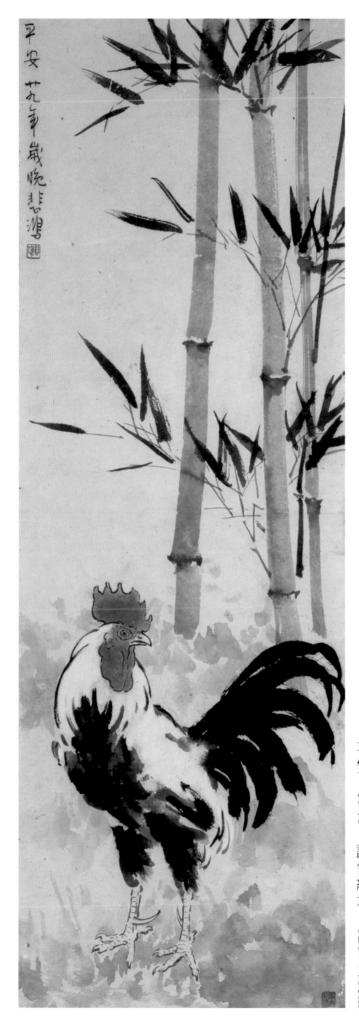

平安　1940　設色紙本　120×40cm

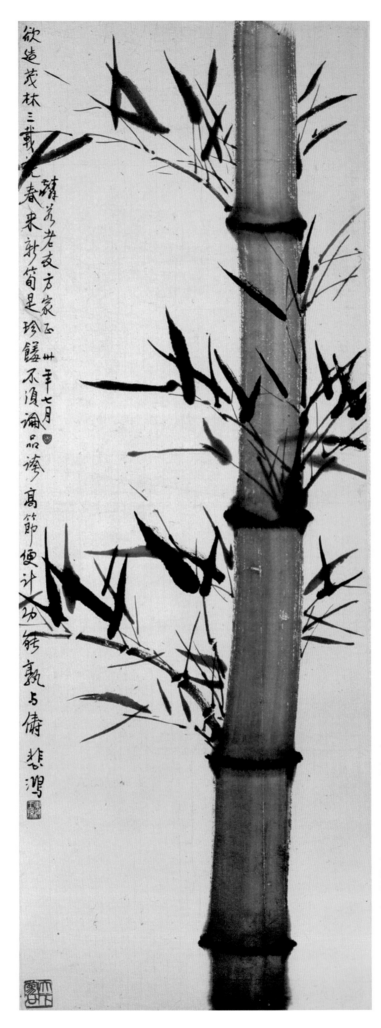

高節　1941　水墨紙本　100×40cm

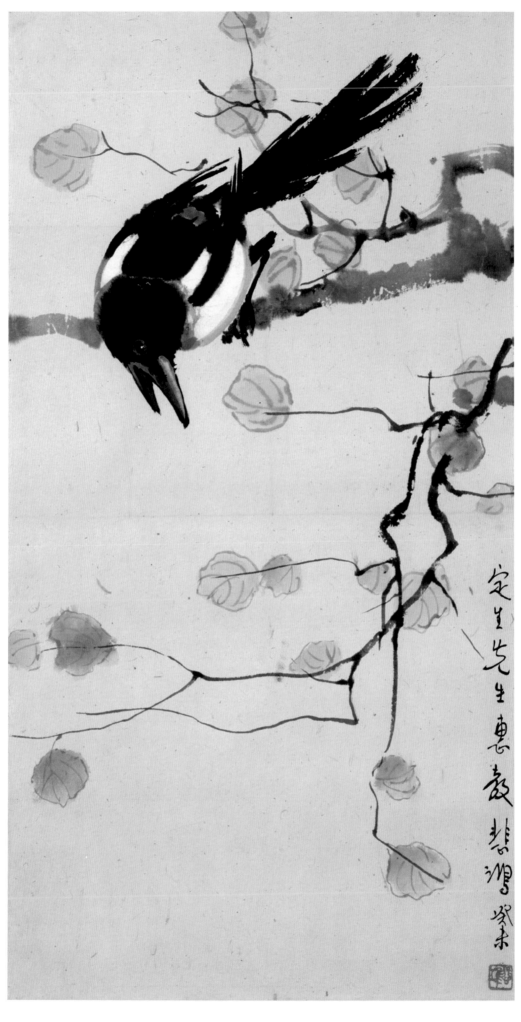

報喜　1943　設色紙本　80×45cm

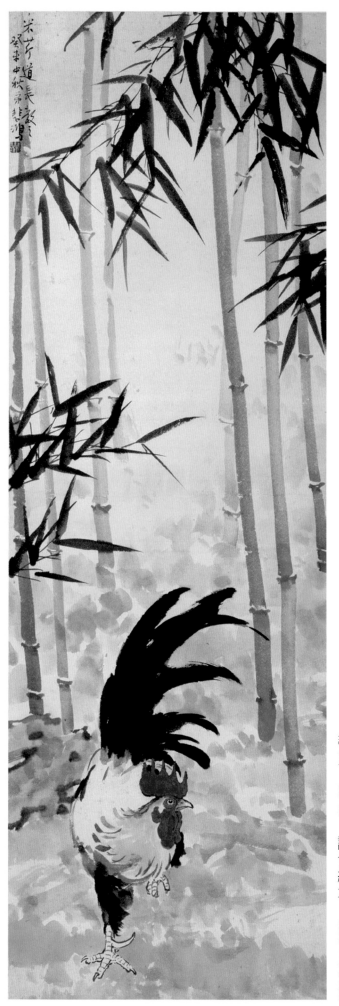

尋覓　1943　設色紙本　120×38cm

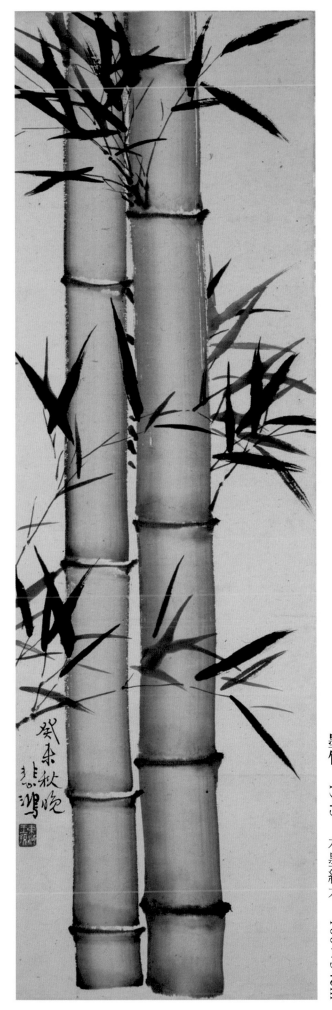

墨竹　1943　水墨紙本　100×34cm

徐悲鴻

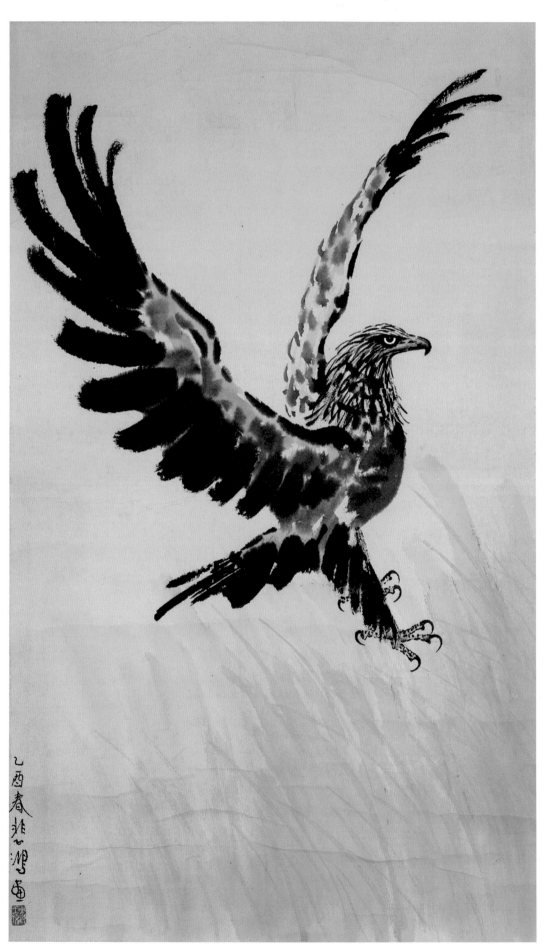

飛鷹　1945　設色紙本　95×57cm

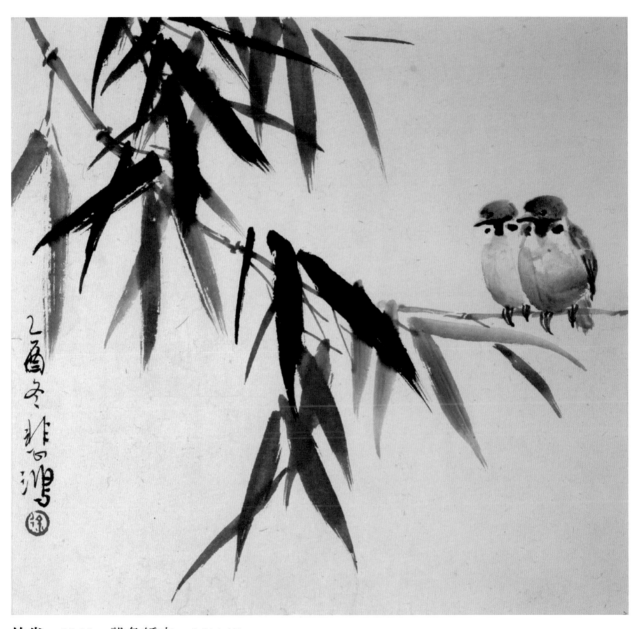

竹雀　1945　設色紙本　34×45cm

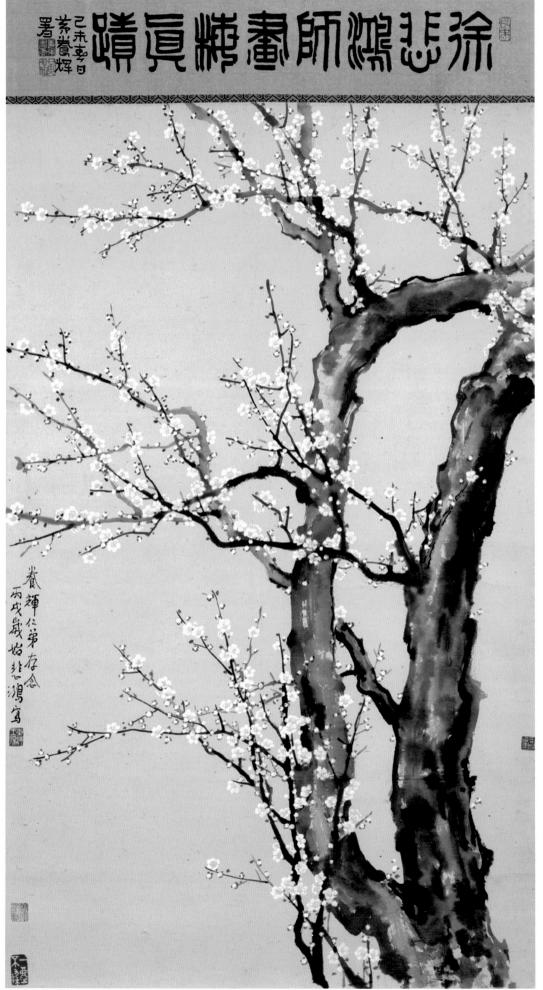

梅花　1946　設色紙本　90×60cm

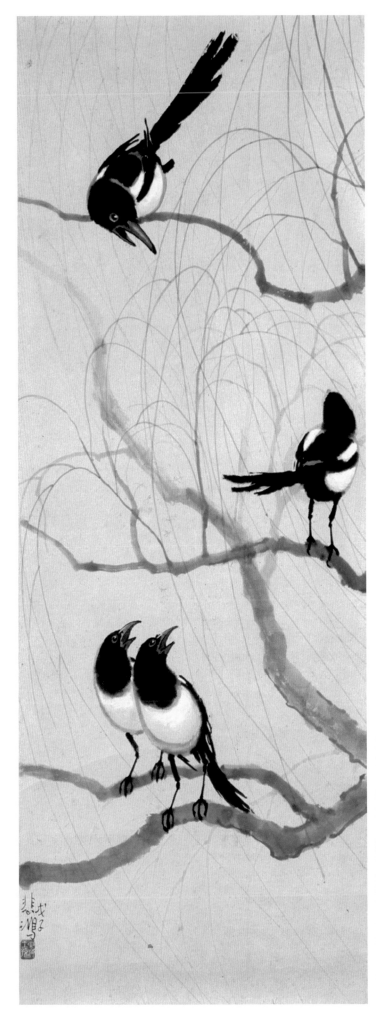

四喜　1948　設色紙本　100×45cm

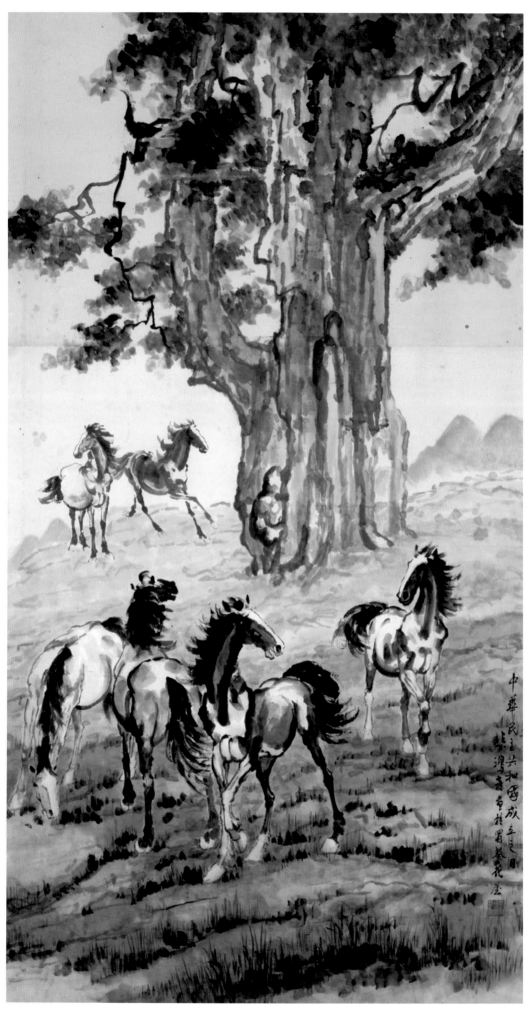

六駿圖　1949　設色紙本　229×123cm

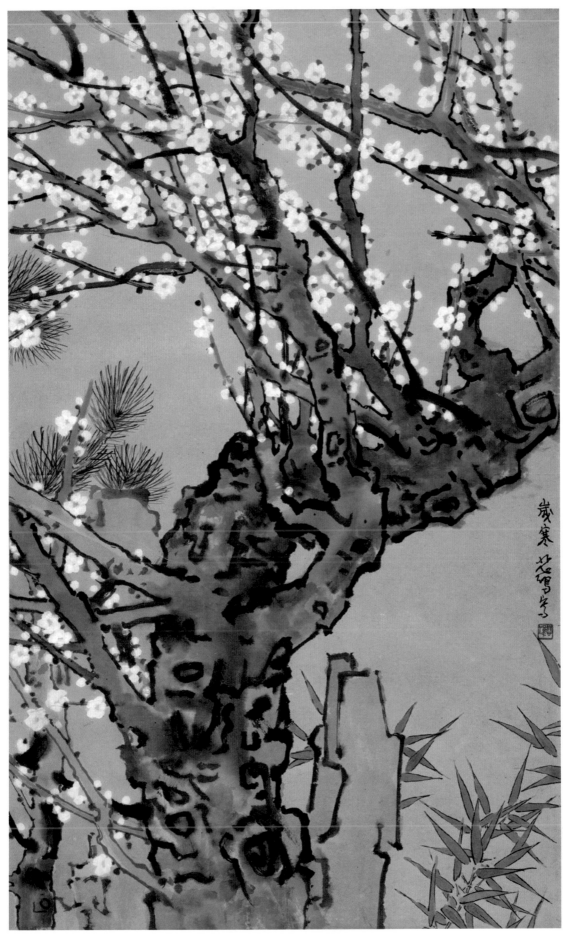

歲寒　1940年代　設色紙本　90×60cm

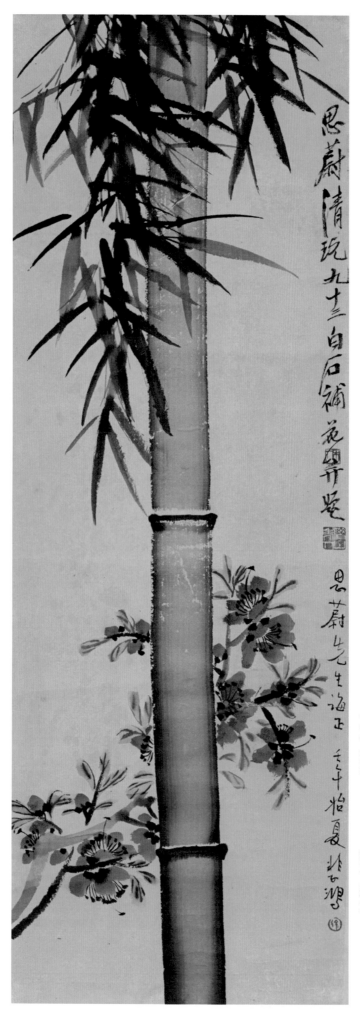

思蔚清玩 九十三白石補花并題

思蔚先生誨正 壬辰怡夏悲鴻

夏竹迎香　1953　設色紙本　96×34cm

徐悲鴻、齊白石合作

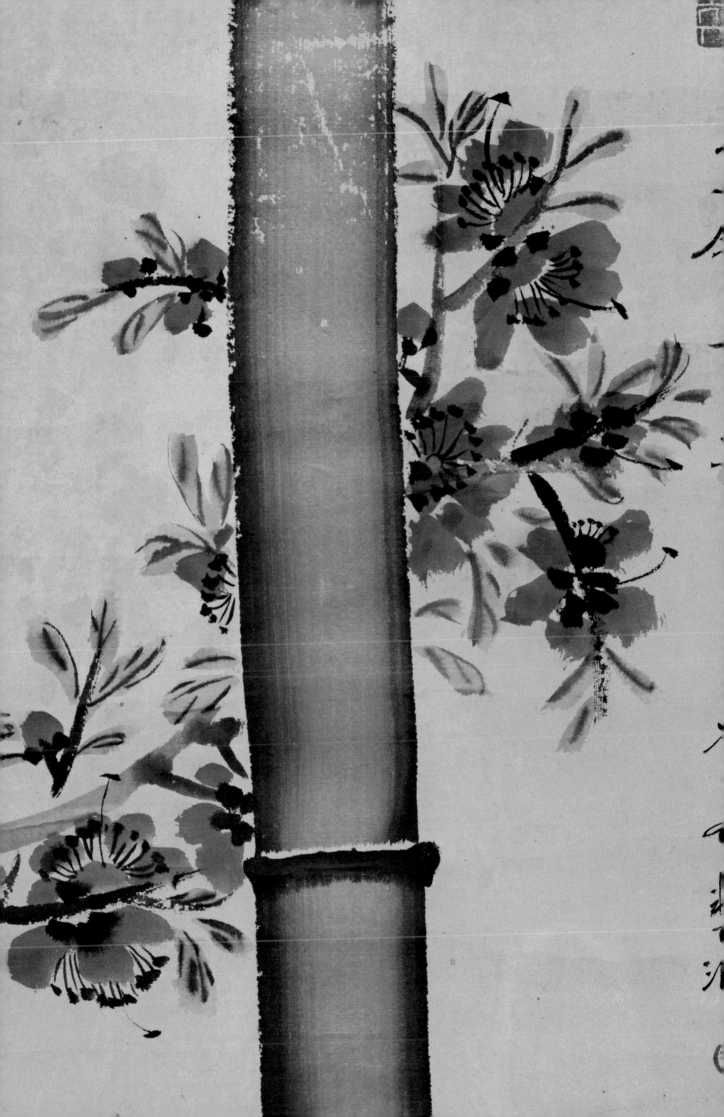

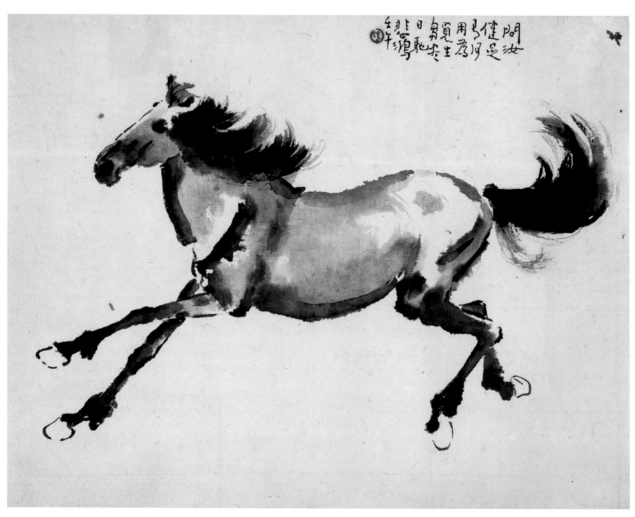

奔馬　1942　水墨紙本　47×61.5cm

雙馬圖　1942　水墨紙本　44×46.8cm

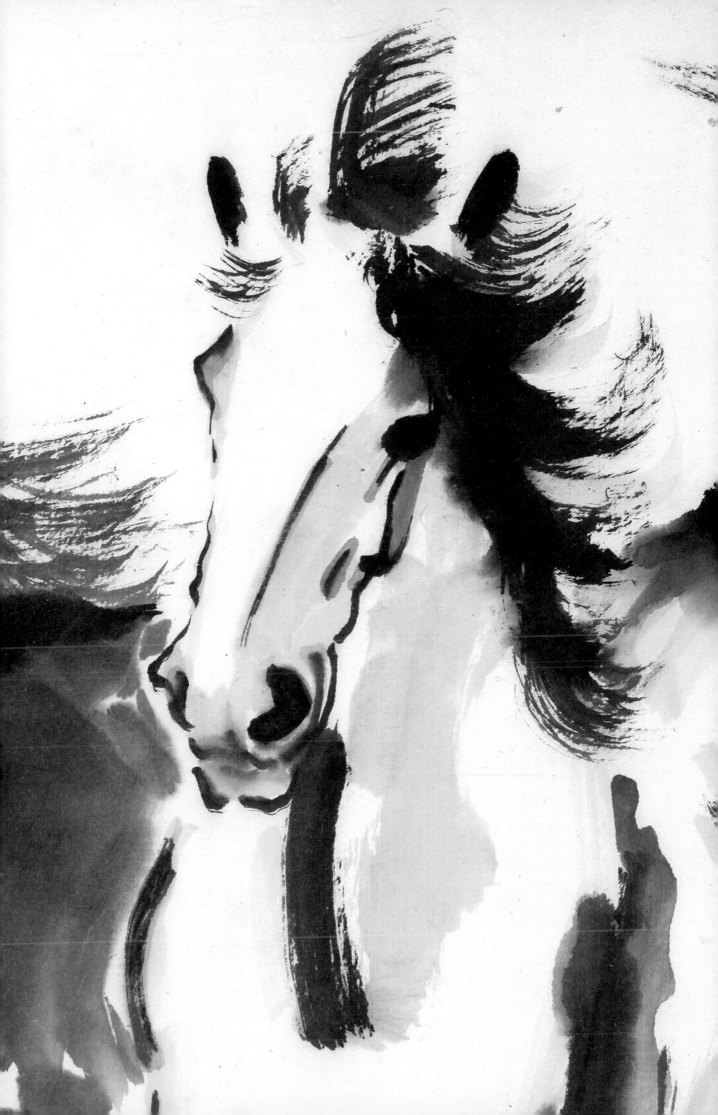

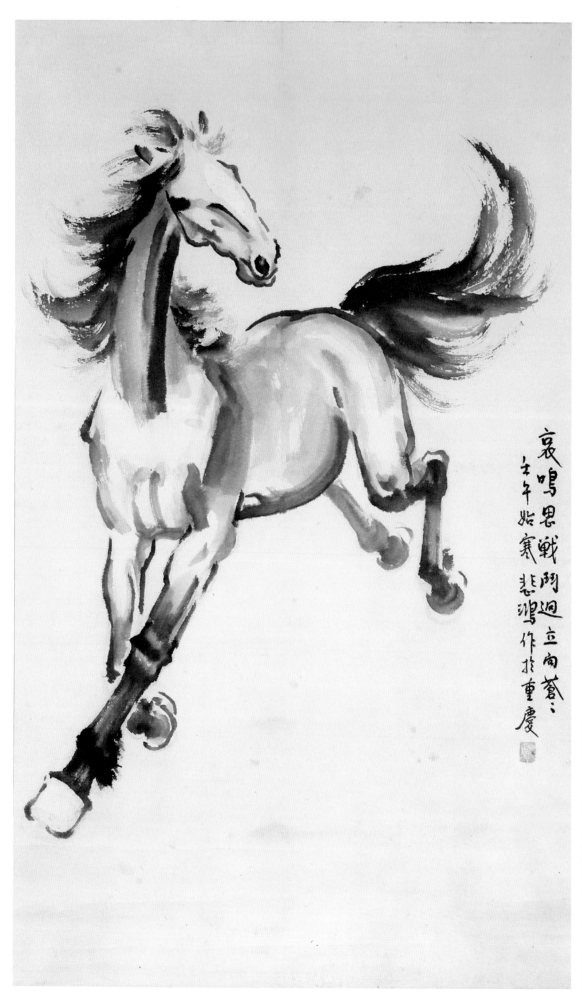

哀鳴思戰鬥 迴立向蒼蒼
壬午始寒 悲鴻作於重慶

戰馬圖 1942 水墨紙本 92×60cm

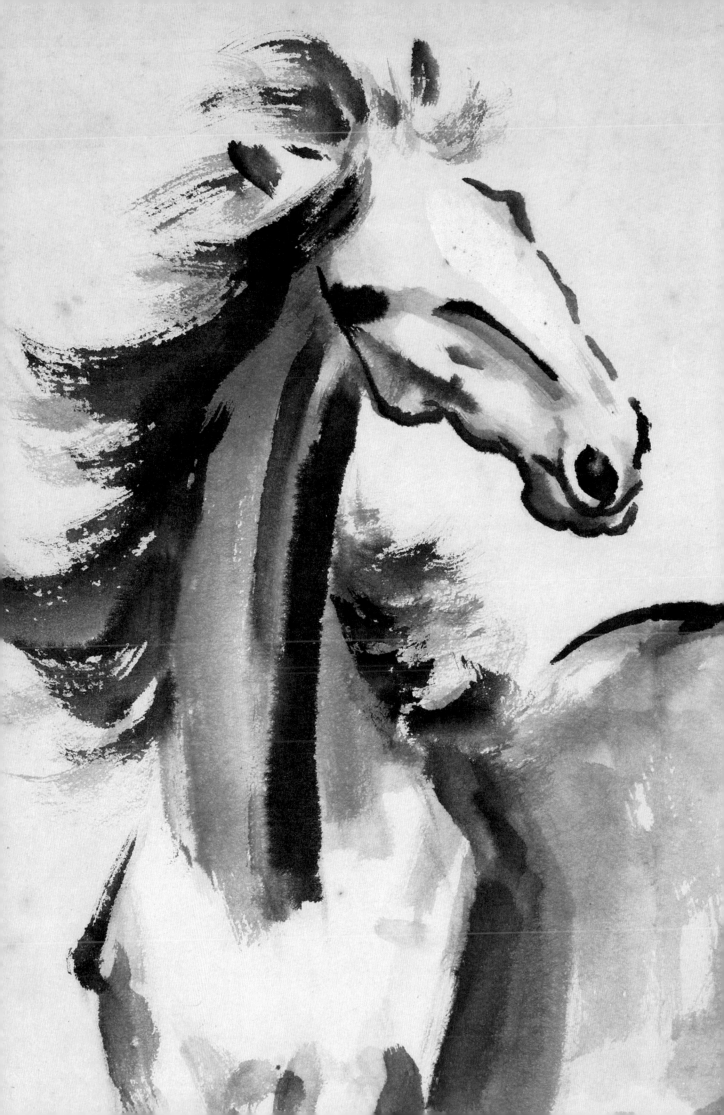

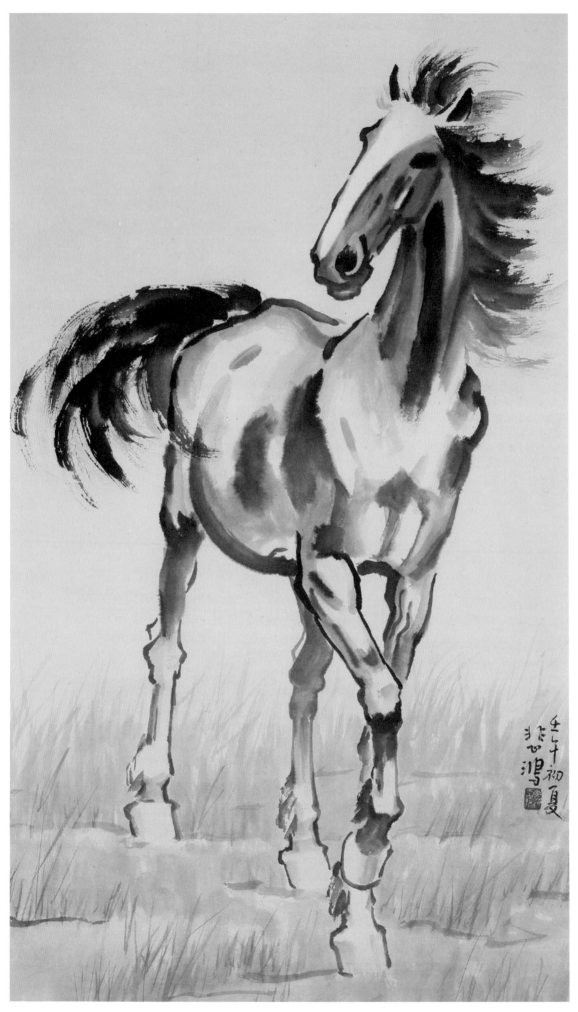

駿馬　1942　設色紙本　98×58cm

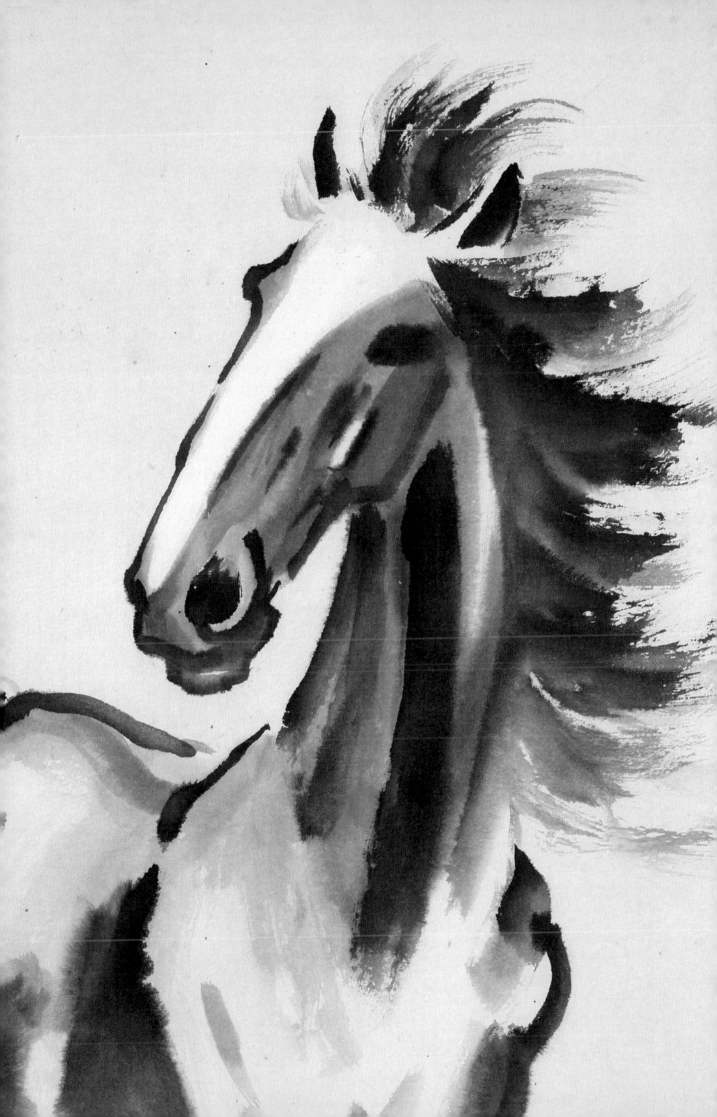

徐悲鴻

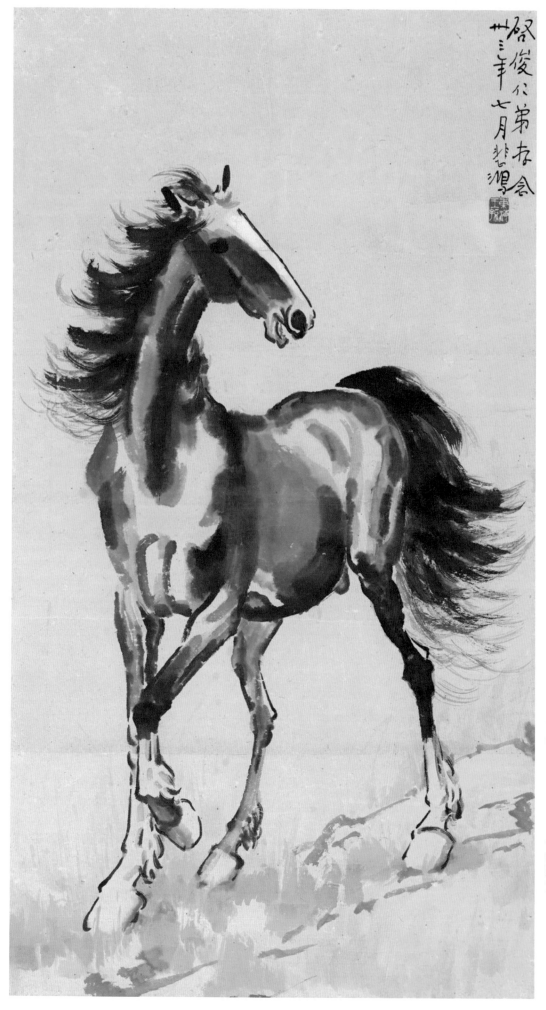

歸馬圖 1944 水墨紙本 79×43.4cm

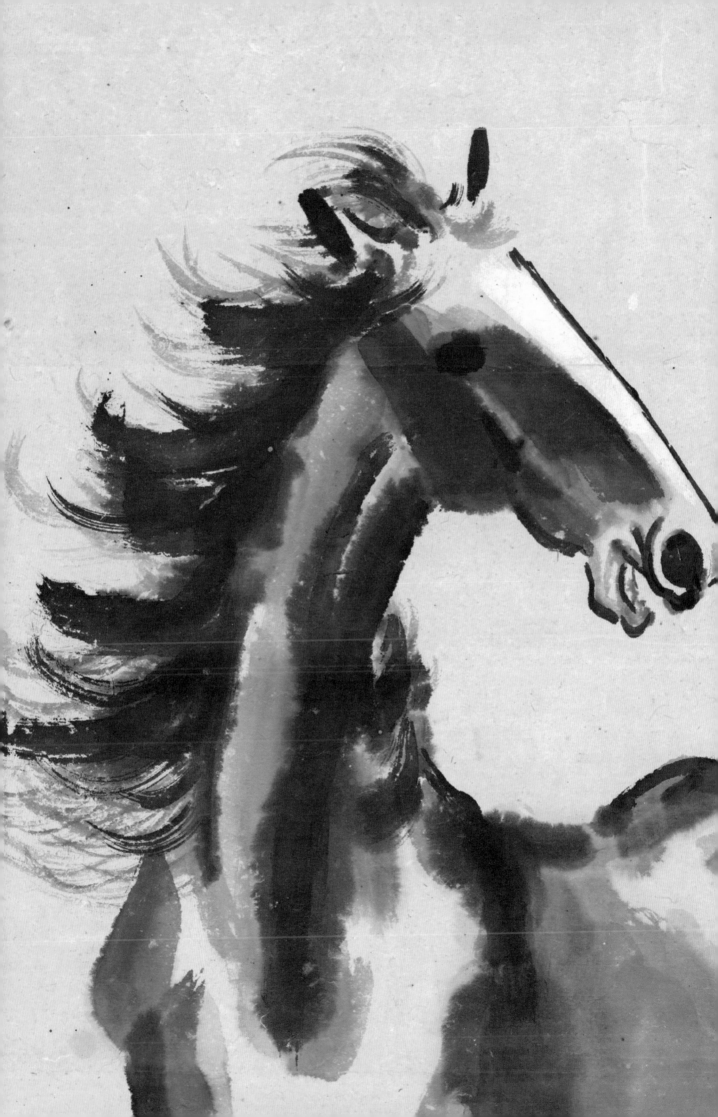

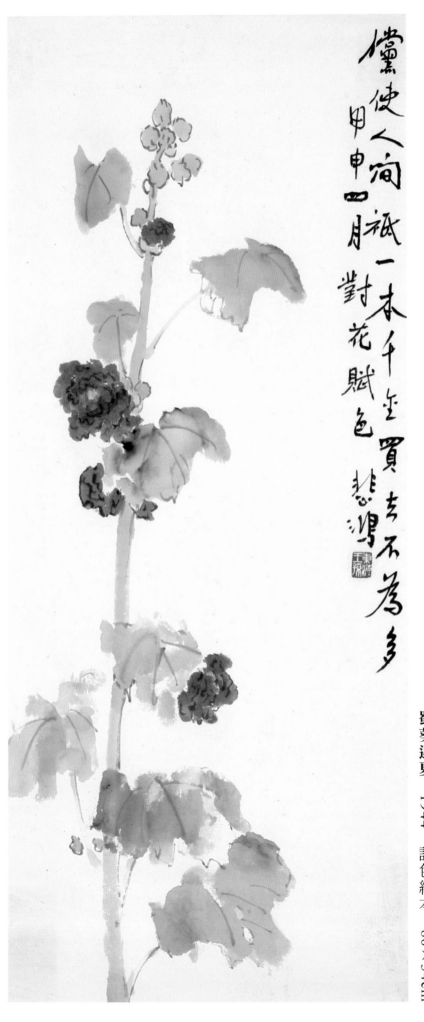

倘使人间祇一本，千金买去不为多。甲申四月，對花賦色。悲鴻

蜀葵迎夏　1944　設色紙本　80×34cm

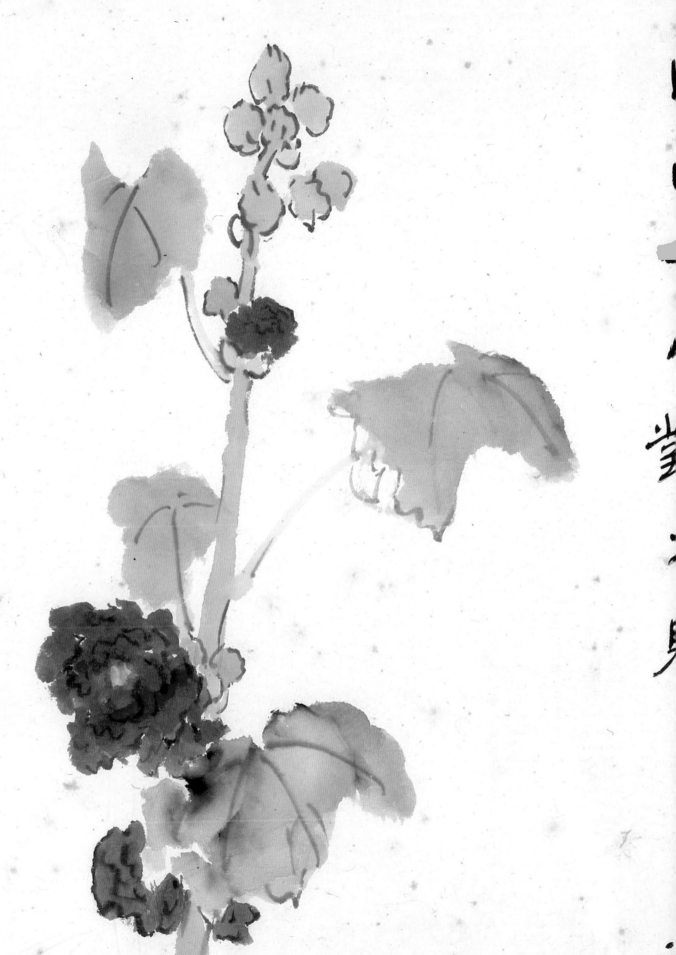

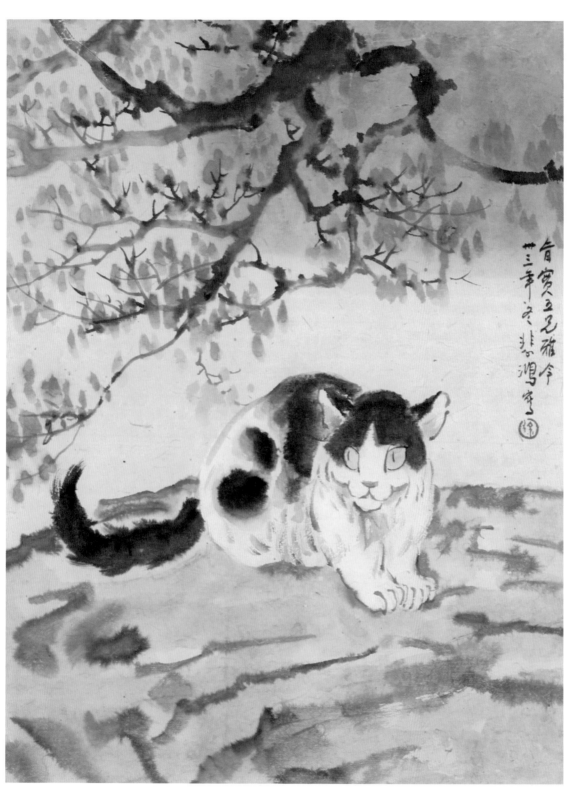

貓　1944　設色紙本　50×37.5cm

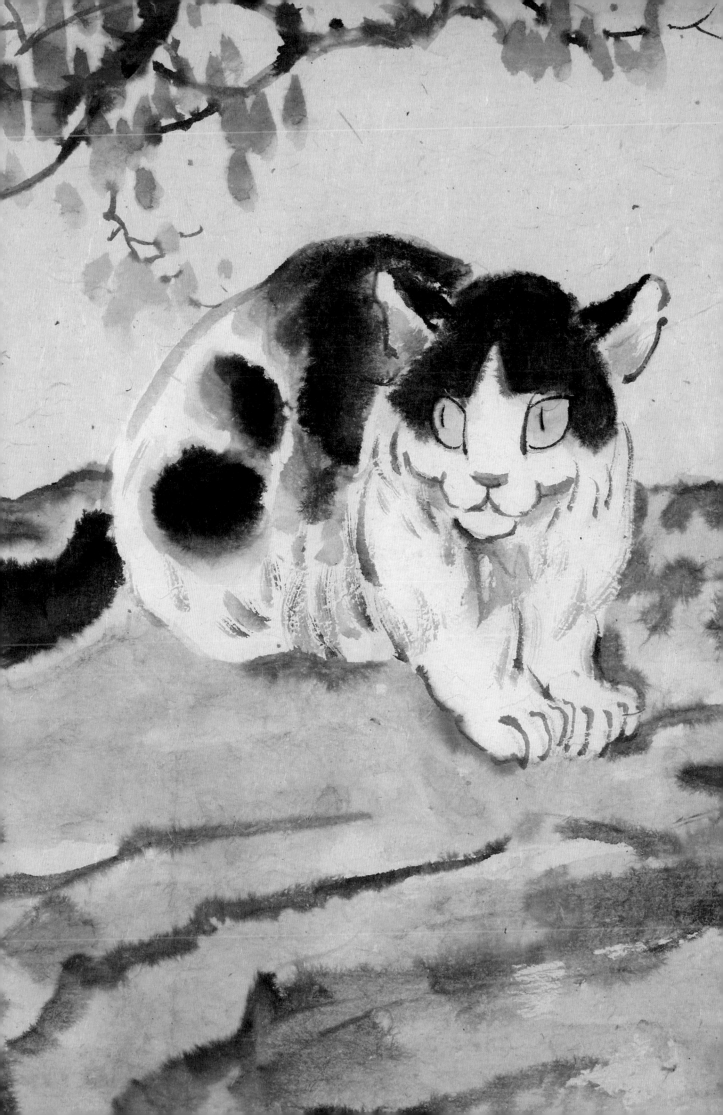

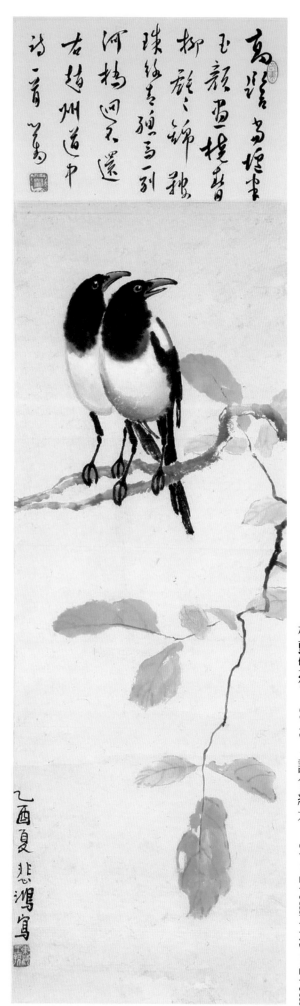

枝頭雙宿 1945　設色紙本　17×27cm/77.5×27cm

徐悲鴻畫、溥儒題

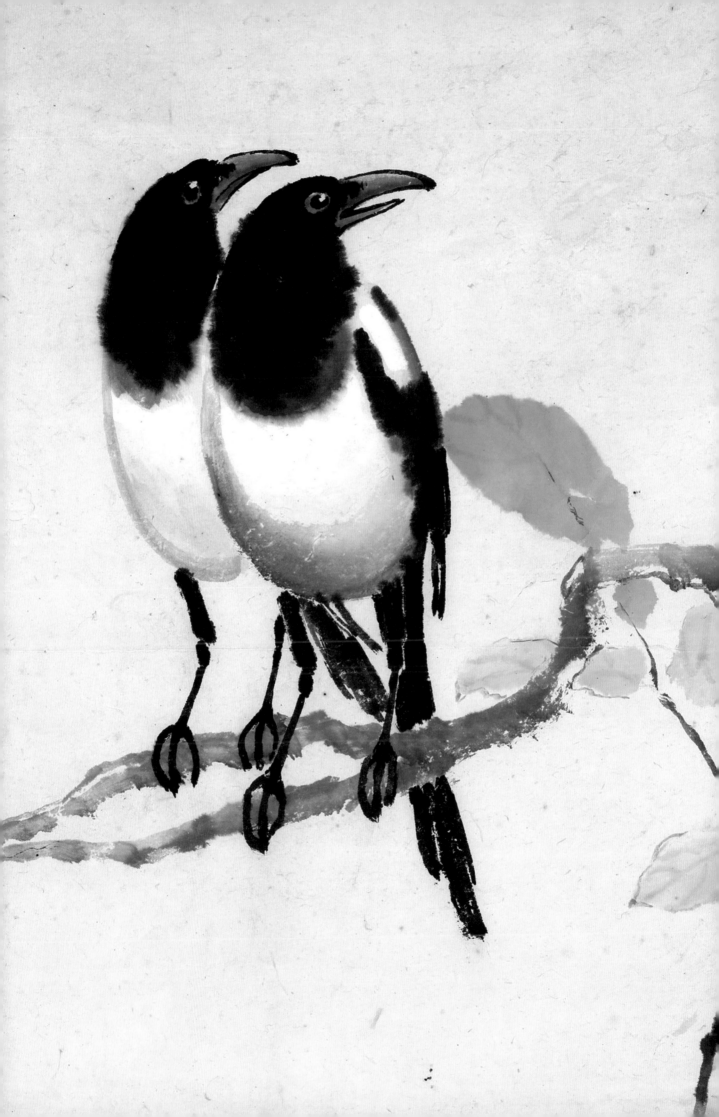

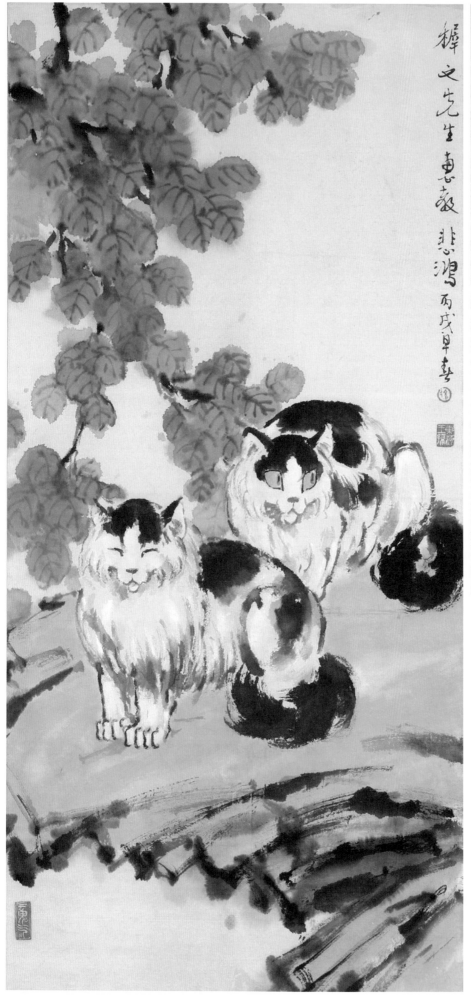

釋文先生惠教 悲鴻丙戌早春

徐悲鴻雙貓圖真迹

雙貓圖 1946 設色紙本 91×44cm

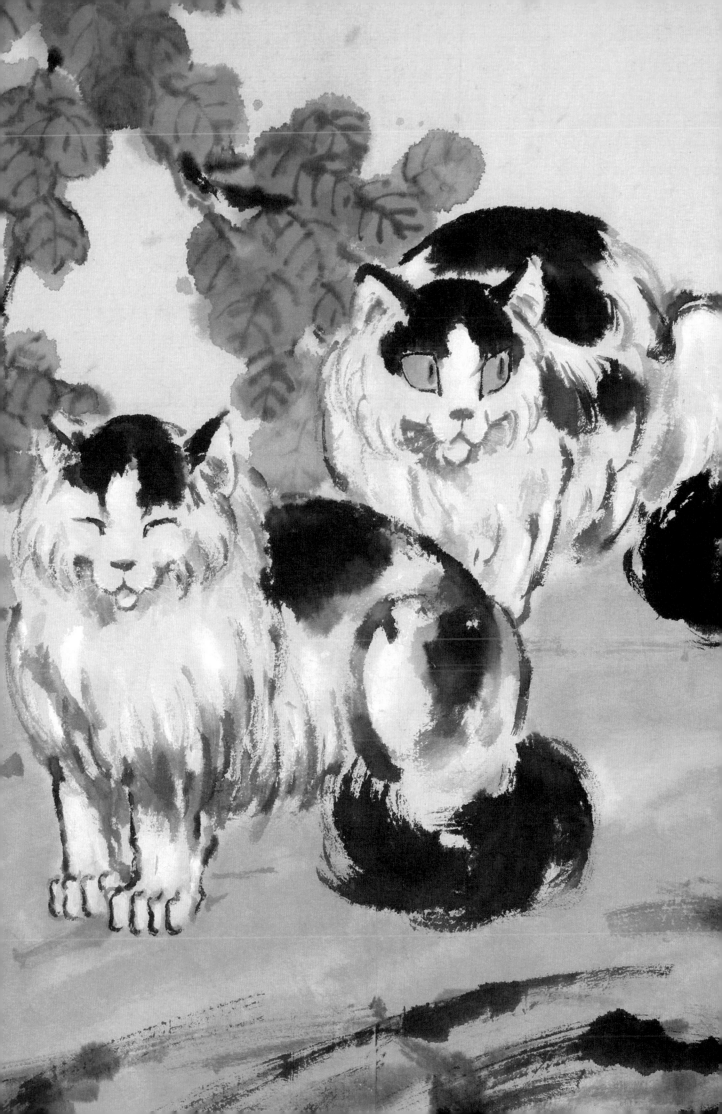

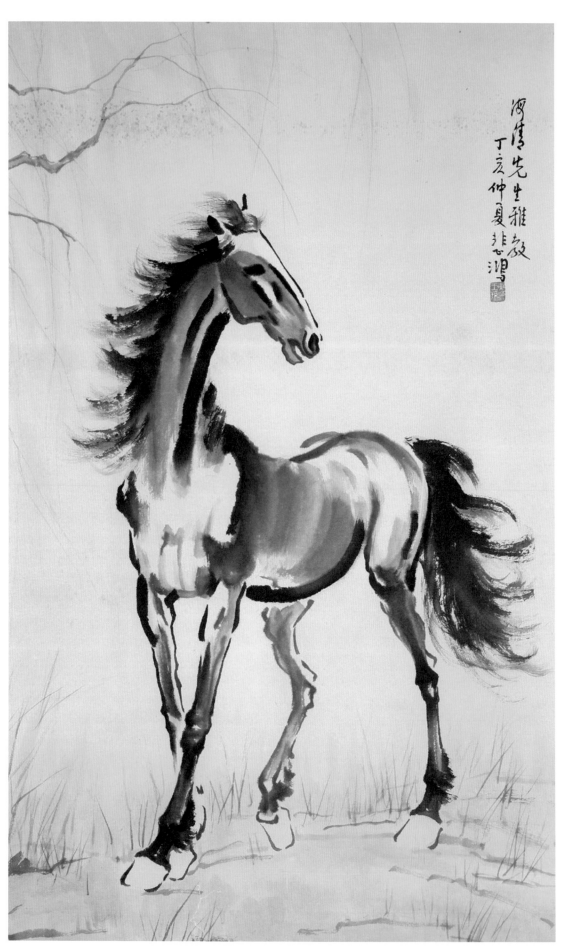

縱橫馳騁　1947　設色紙本　99.5×61.5cm

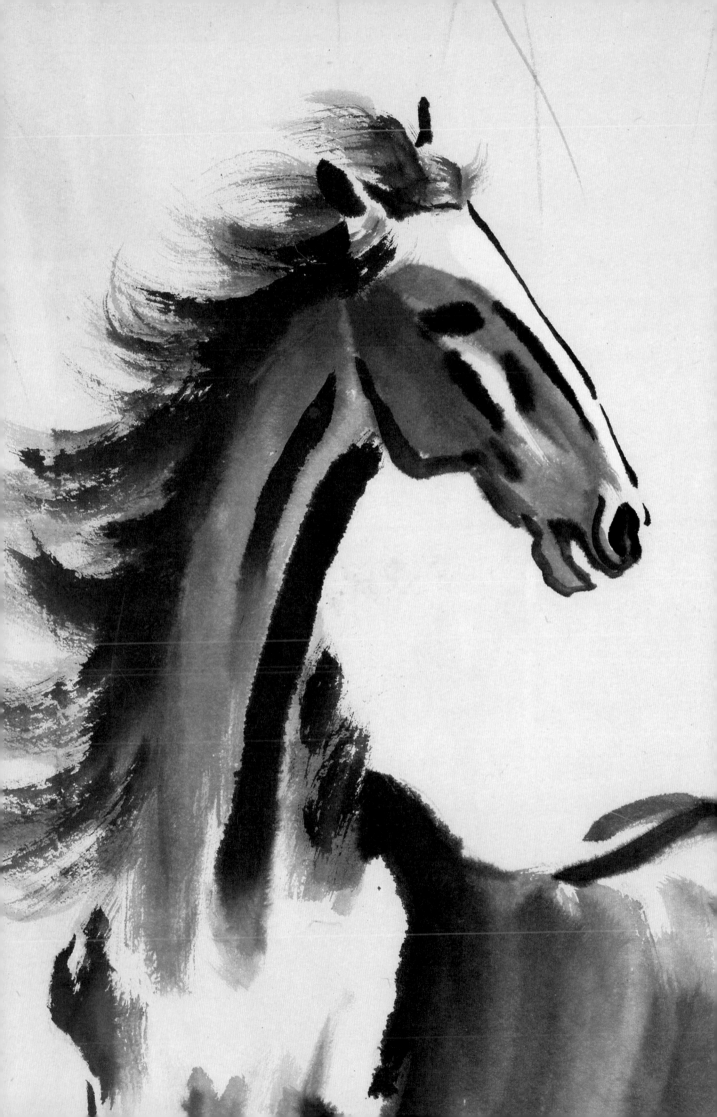

古柏　1940年代　設色紙本　110×50cm

嬝娜娉婷上市歸 1940年代　設色紙本　105×60cm

茂林盡處百千家極目
寒江啼晚鴉最愛盈
盈東逝水清波瀁
与恒河沙

德金賢弟惠存
廿九年遊印得句
悲鴻

遊印詩 1940 水墨紙本 59×37cm

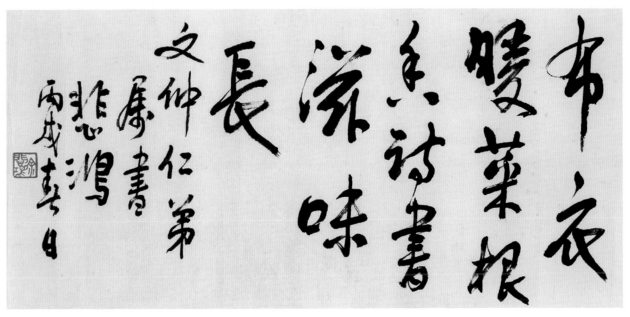

人生三味　　1946　　水墨紙本　　31.5×66.5cm

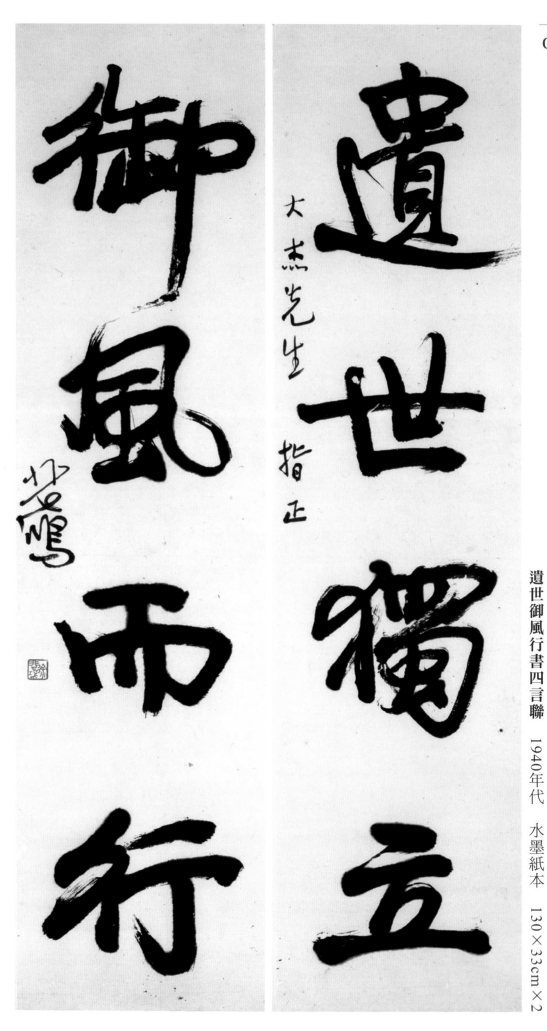

遺世御風行書四言聯　1940年代　水墨紙本　130×33cm×2

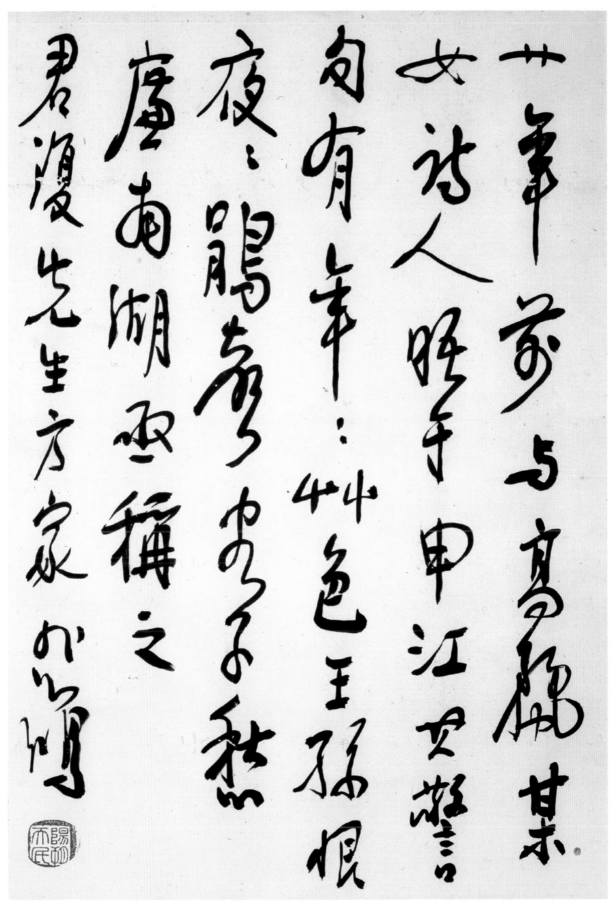

筆夢与高麗箕
女詩人晤于申江文雅言
勾有年。。州色王孫恨
夜。鵑煮ゆるふ愁
廣南湖云稱之
君復先生方家心正 悲鴻

申江會晤書法 1940年代 水墨紙本 66×45cm

黄君璧

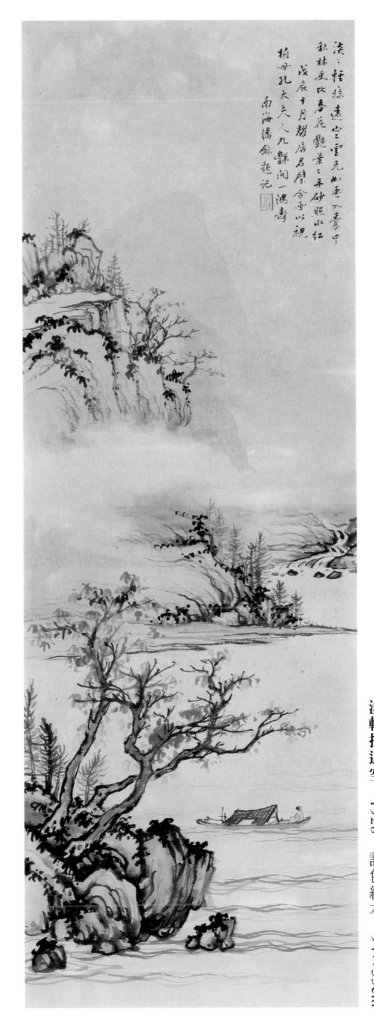

淡淡輕抹遠空雲光如重入畫中

秋林更比春花艷葉之丹砂照水紅

戊辰十月擷屏君屬合寫以視

楠母孔大夫人九鶩間一鴻壽

南海潘龢題記

淡輕抹遠空 1928 設色紙本 94×33cm

黃君璧、李瑤屏合作

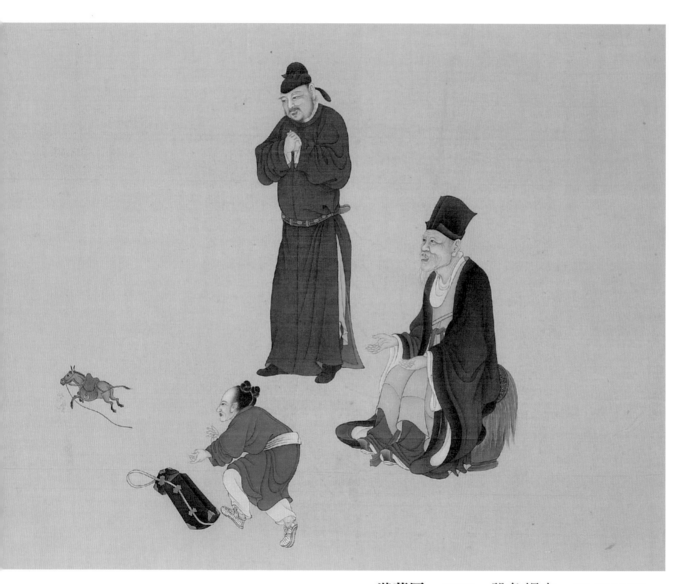

遊藝圖　1923　設色絹本　40.5×107cm

竹石圖　1947　水墨紙本　131×65cm

黃君璧、陳方合作

110

霜葉紅花　1948　設色紙本　95×33.5cm

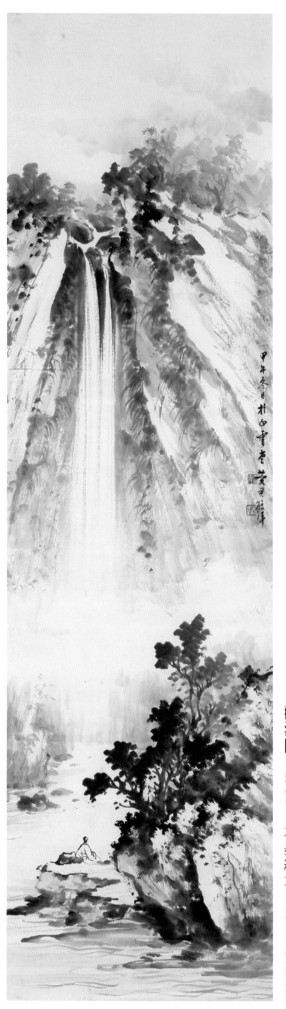

觀瀑圖 1954 水墨紙本 134×37.5cm

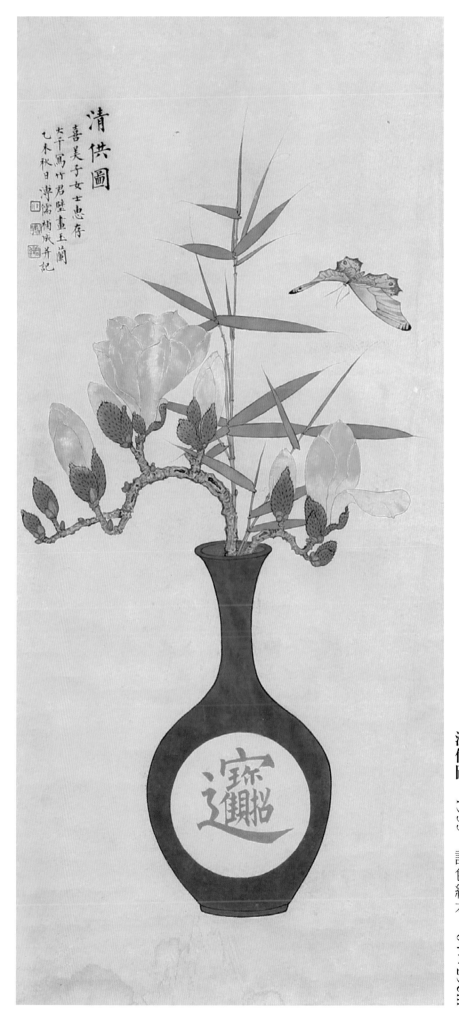

清供圖　1955　設色紙本　64×29cm

黃君璧、溥儒、張大千合作

山居歲月　1955　設色紙本　50.5×89cm

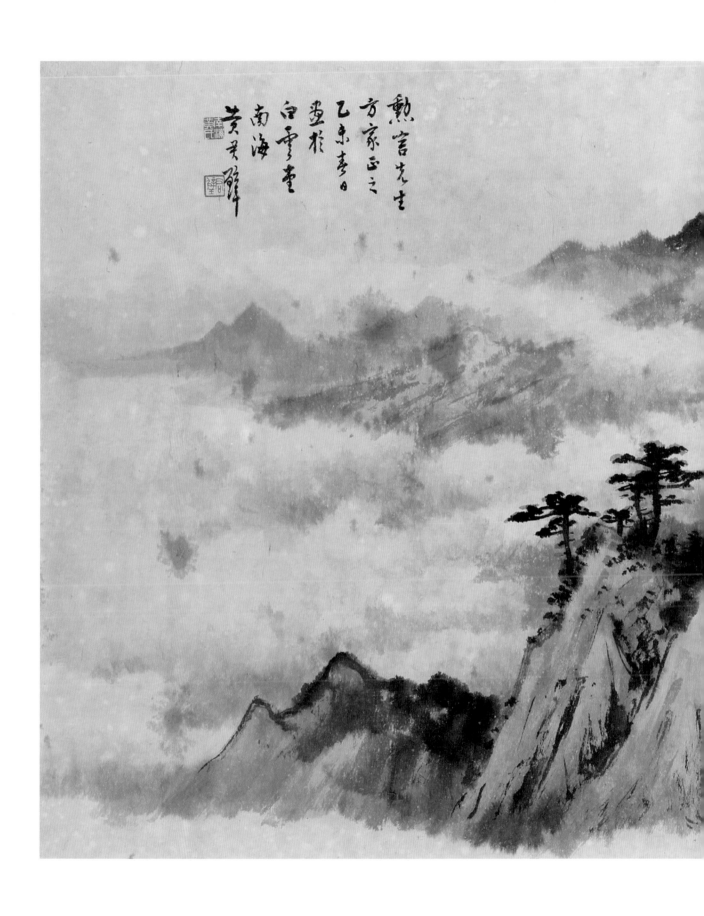

勳堂先生
方家正之
乙未春日
畫於
白雲堂
南海
黃君璧

115

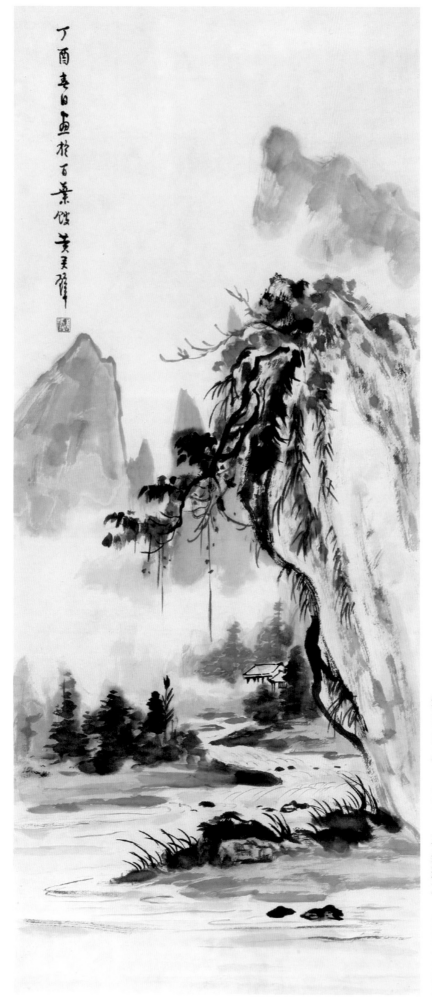

溪山山居　1957　水墨紙本　103×41cm

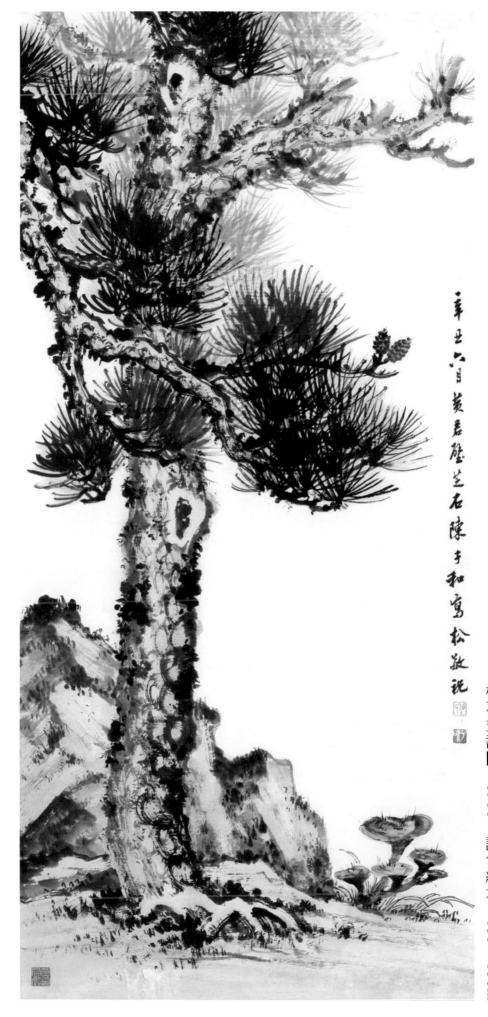

辛丑六月黃君壁芝石陳子和寫松敬祝

松石並壽圖　1961　設色紙本　135×65cm

黃君璧、陳子和合作

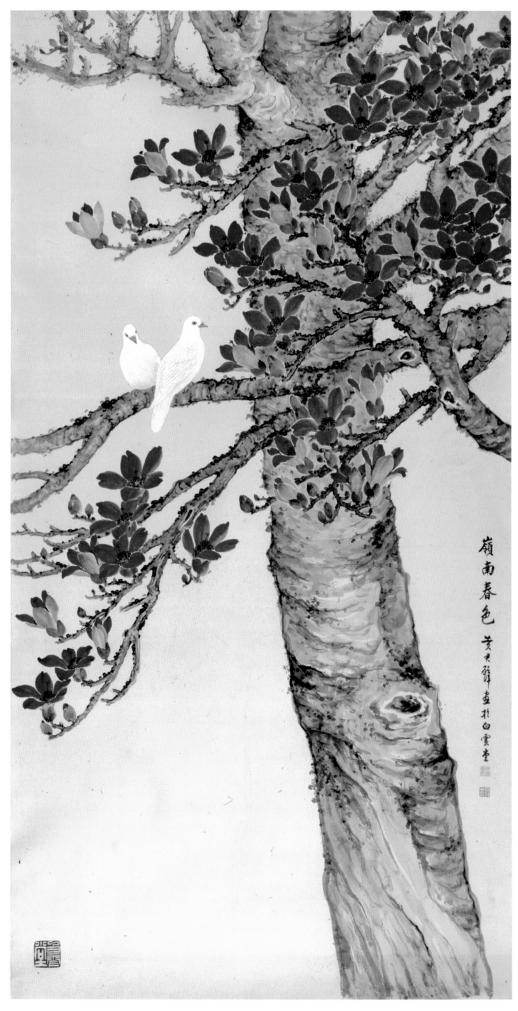

嶺南春色　1955　設色紙本　186.5×95.5cm

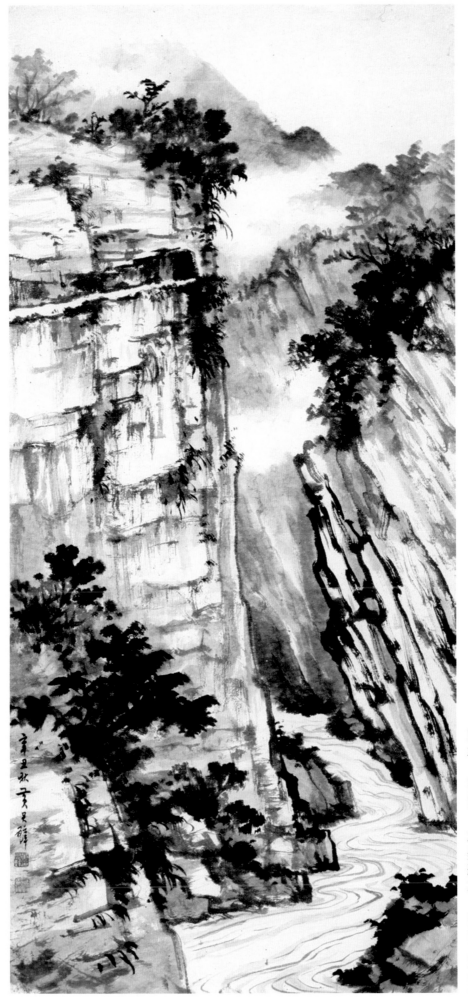

山水　1961　水墨紙本　120×57cm

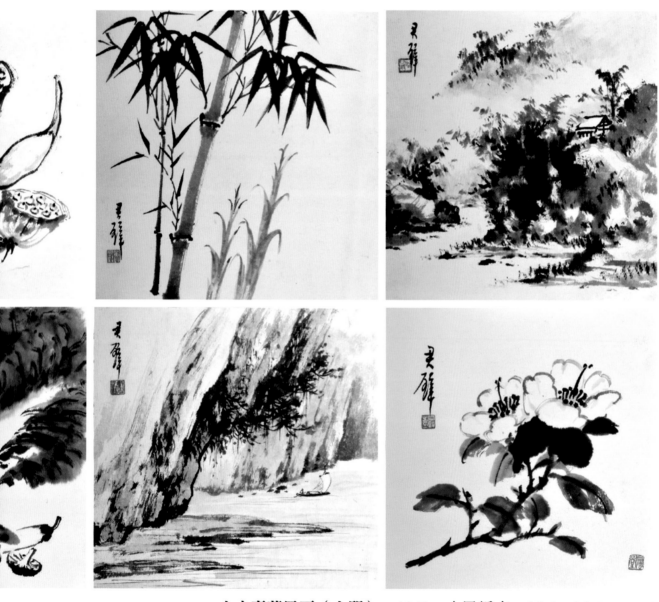

山水嘉蔬冊頁（十開）　1960　水墨紙本　30.1×30.5cm×10

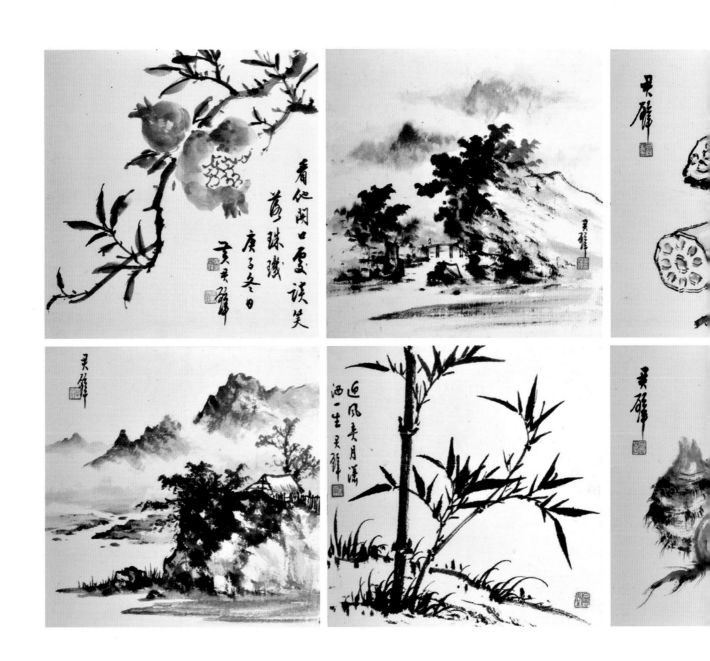

晴竹 1967 水墨紙本 30×55cm

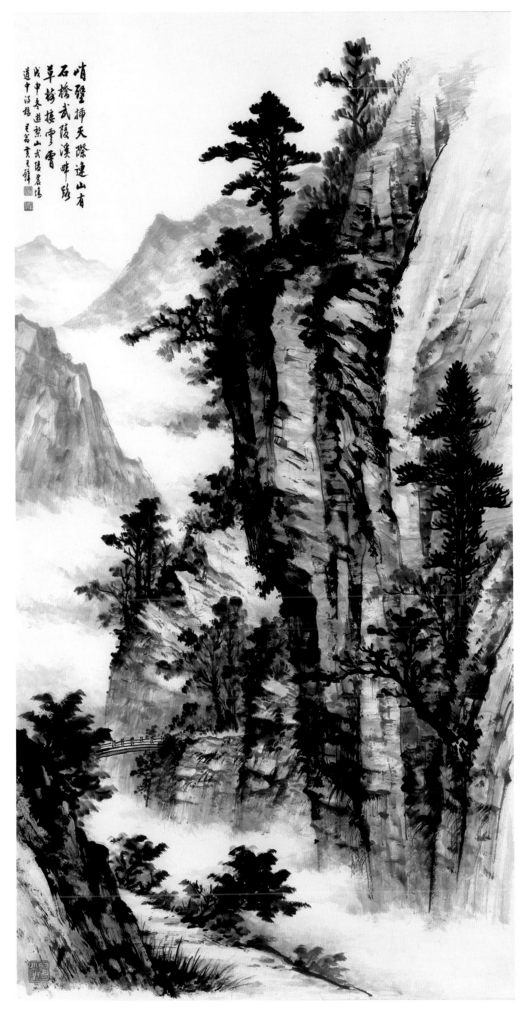

晴壁插天際連山有
石橋武陵溪畔隱
草徑接雲霄
戊申冬遊紫山武陵農場
道中得稿 吳子韓

武陵溪畔　1968　設色紙本　176.5×94cm

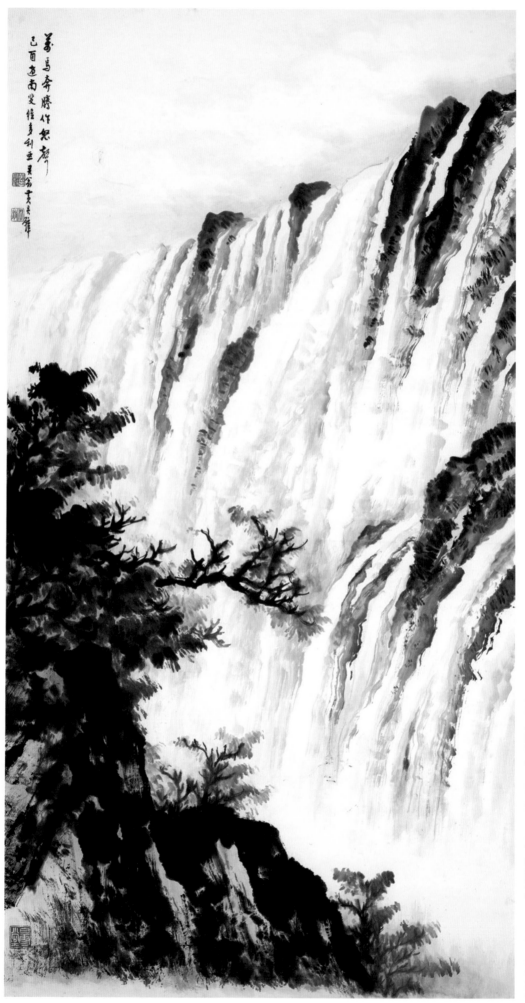

萬馬奔騰 1969 水墨紙本 170×93cm

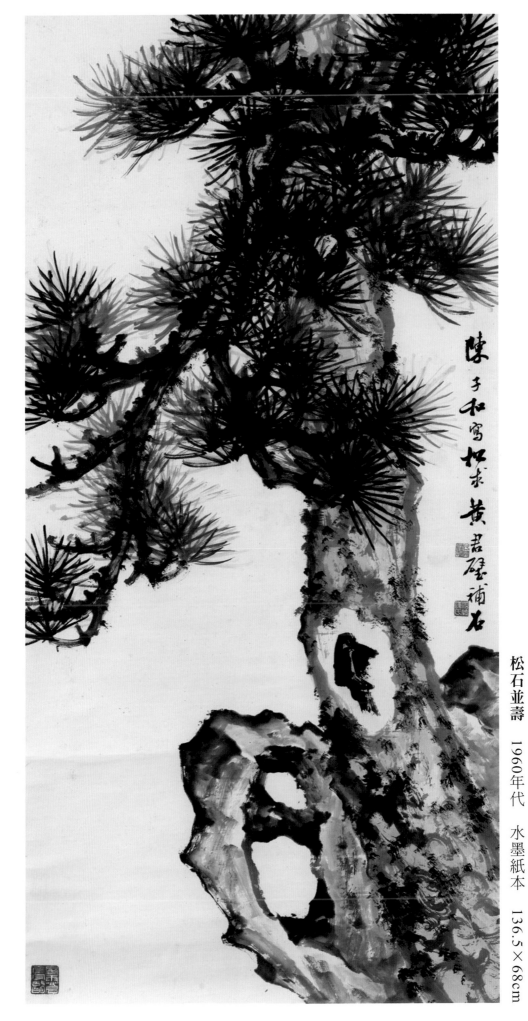

陳子和寫松求黃君璧補石

松石並壽　1960年代　水墨紙本　136.5×68cm

黃君璧、陳子和合作

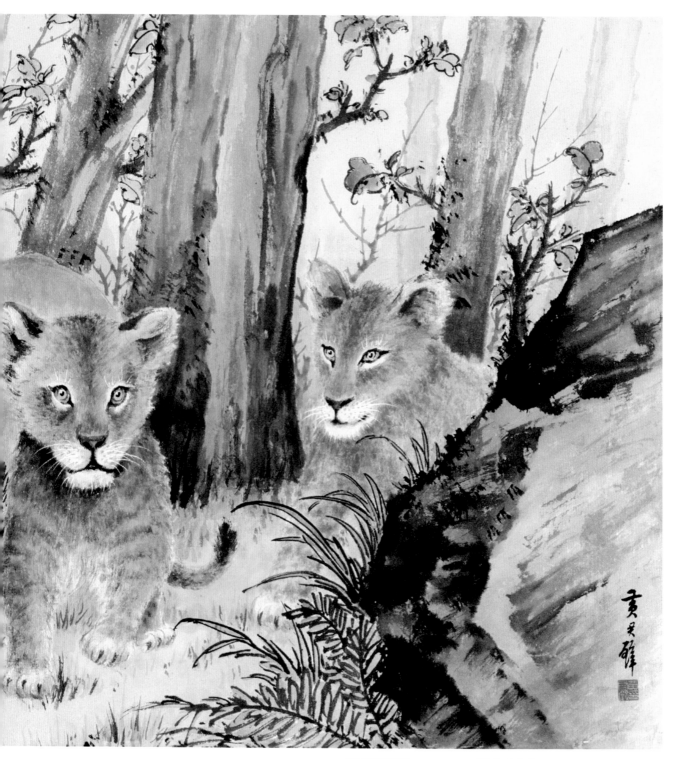

舐犢情深 1969 設色紙本 92.4×184.6cm

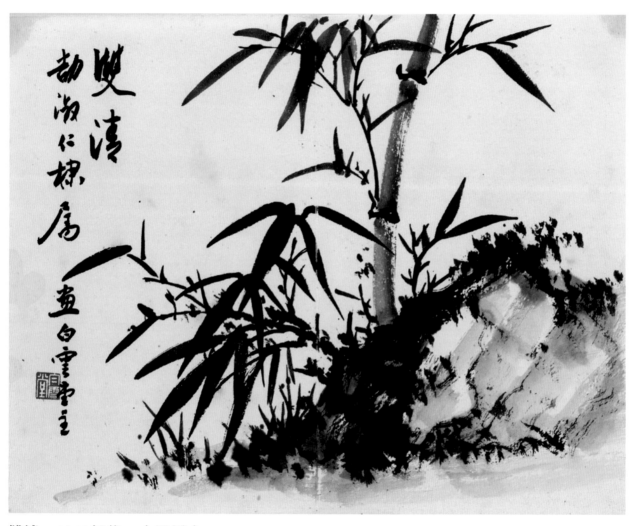

雙清　1960年代　水墨紙本　33×44.5cm

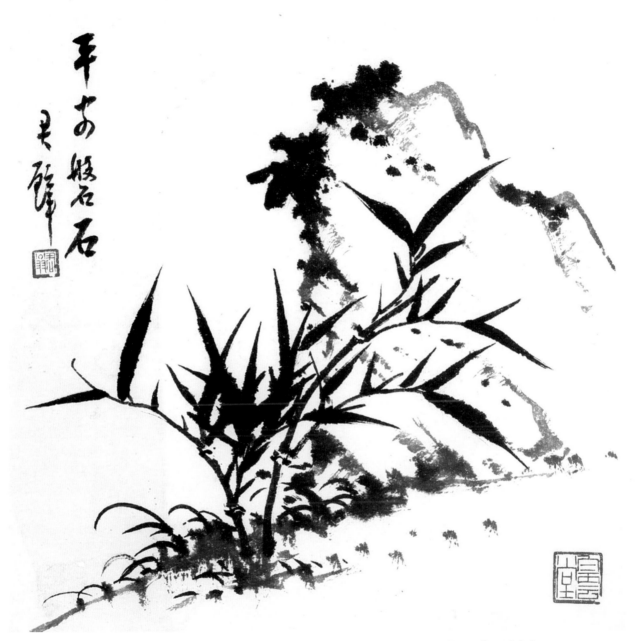

平安磐石　1960年代　水墨紙本　30×30cm

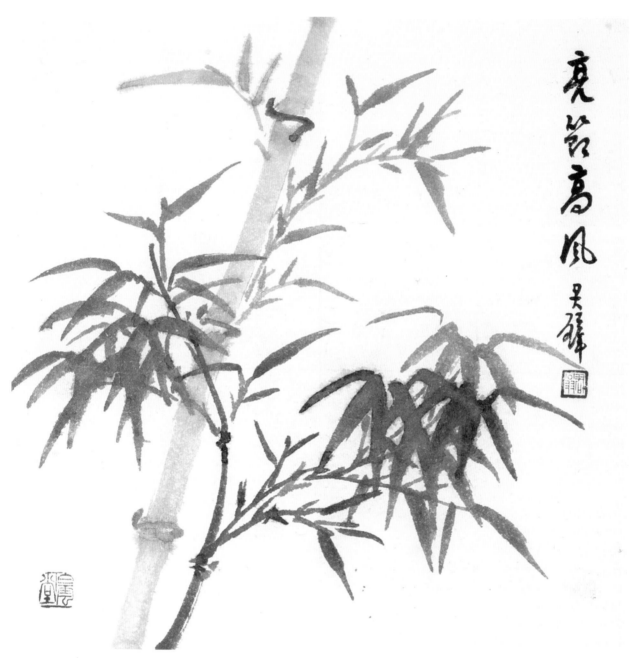

亮節高風　1960年代　設色紙本　30.1×30.5cm

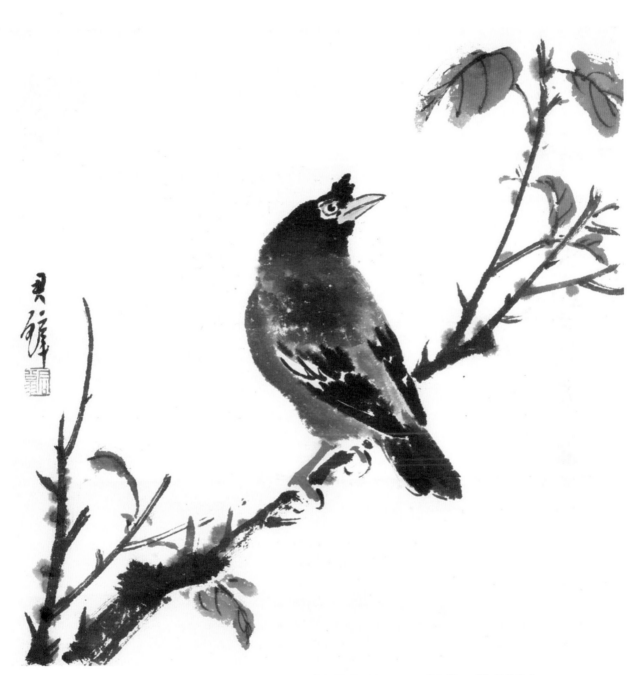

紅葉八哥　1960年代　設色紙本　30×30cm

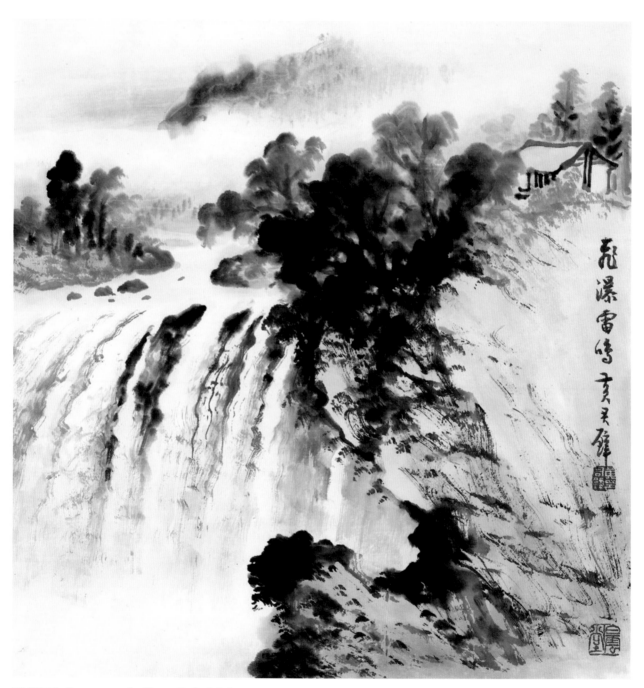

飛瀑雷鳴　1960年代　設色紙本　33.5×33.5cm

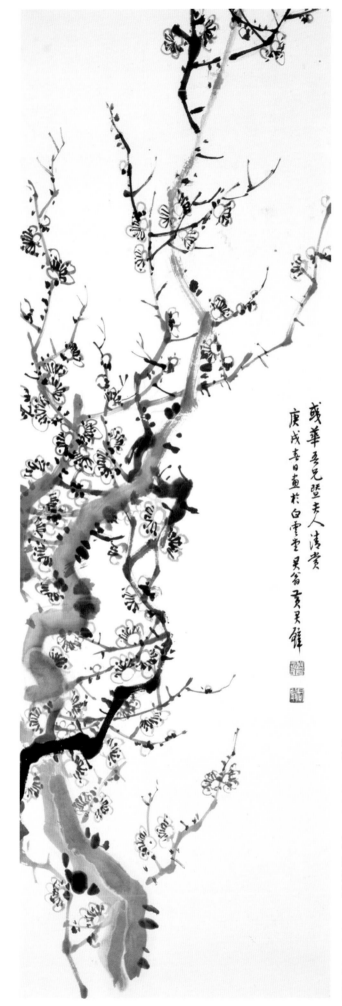

或華吾兄暨夫人清賞

庚戌喜日畫於白雪堂吳翁黃吳鎮

墨梅 1970 水墨紙本 104×35cm

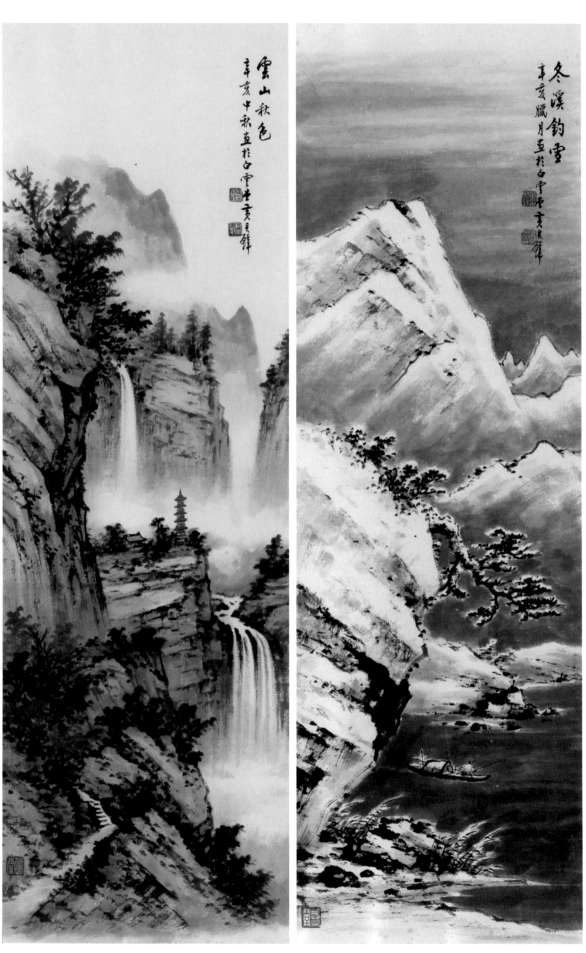

雲山秋色
辛亥中秋畫於白雲堂 黃君璧

冬溪釣雪
辛亥臘月畫於白雲堂 黃君璧

四季山水 1971 設色紙本 110×36cm×4

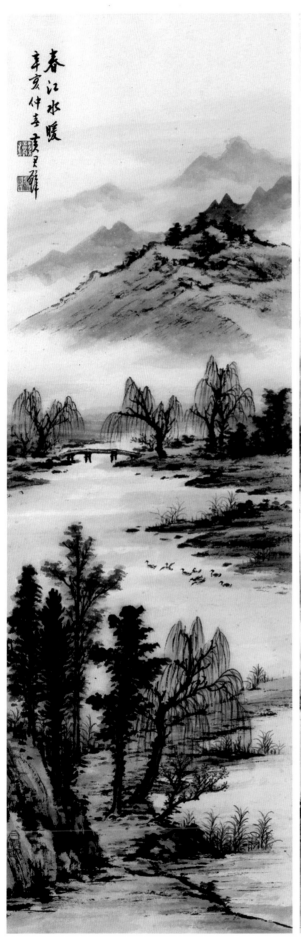

春江水暖
辛亥仲春 黃君璧

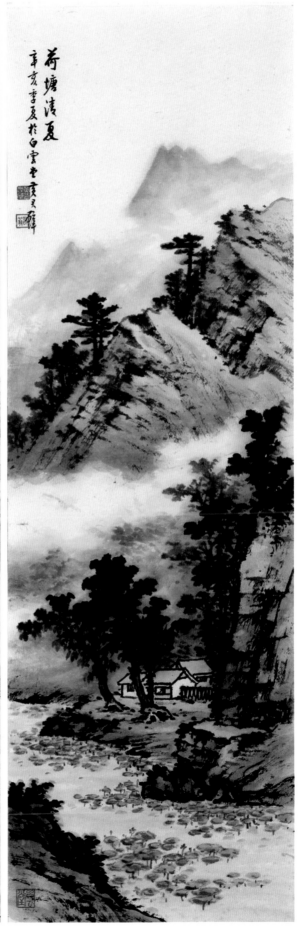

荷塘清夏
辛亥季夏於白雲堂 黃君璧

135

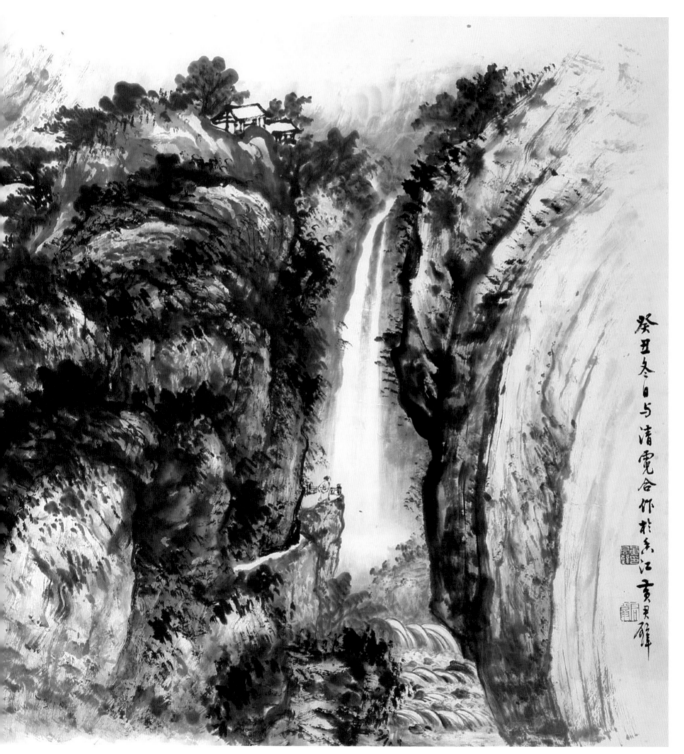

黃君璧、林清霓合作

冬日山水　1973　水墨紙本　69×138cm

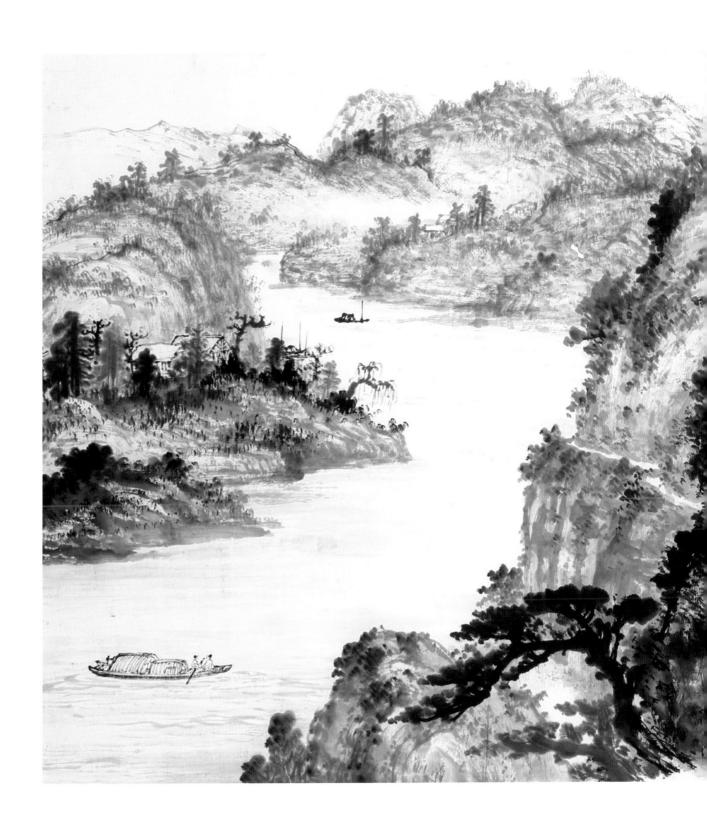

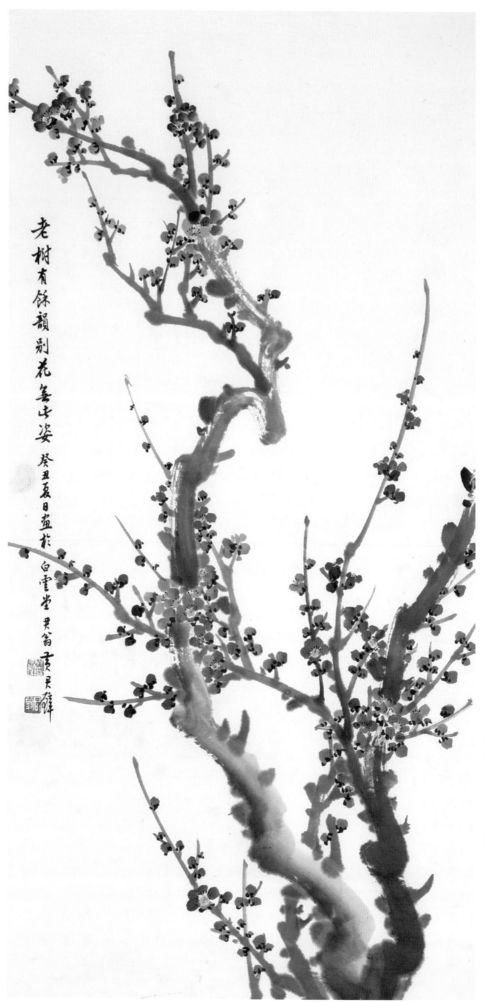

老樹有餘韻別花無此姿 癸丑夏日盡於白雲堂 黃君璧

紅梅 1973 設色紙本 92×45.5cm

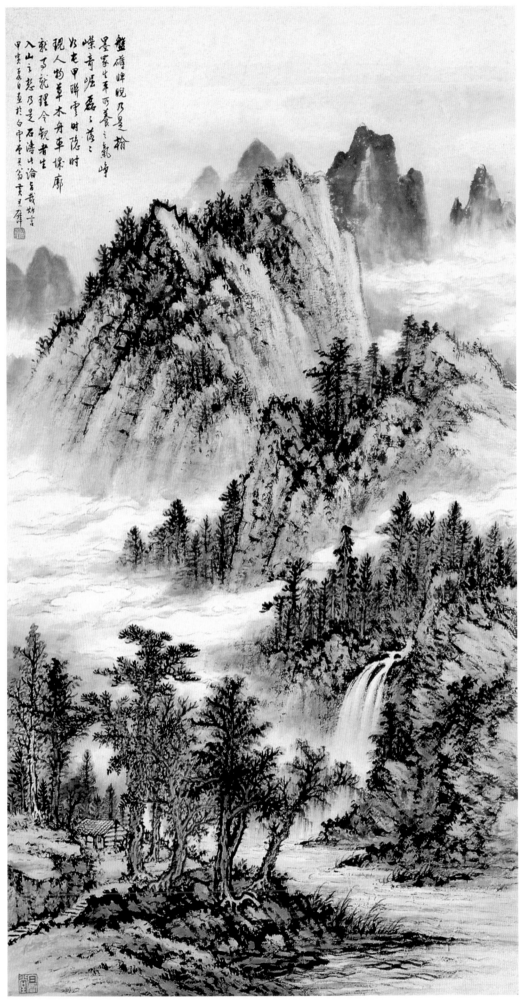

林壑秋色 1974 設色紙本 142×75.5cm

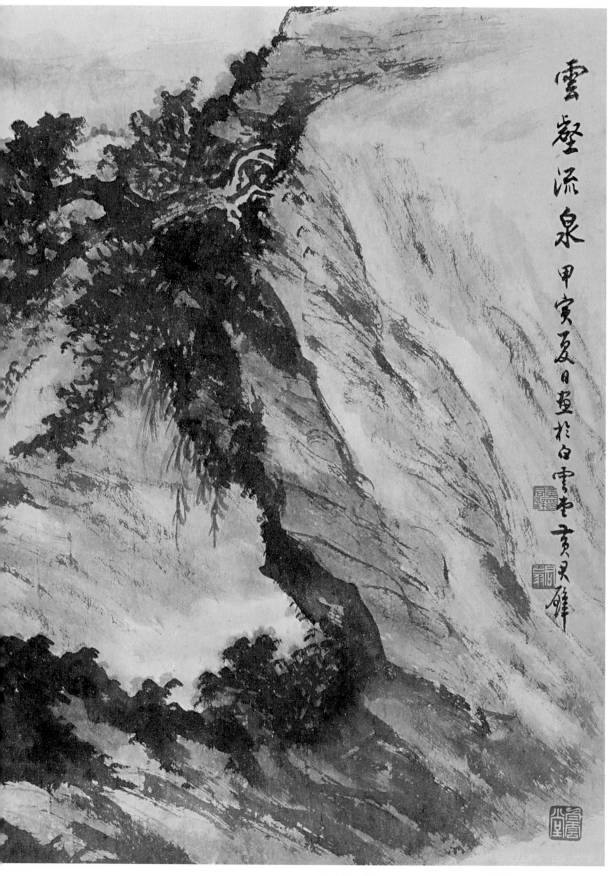

雲壑流泉　1974　設色紙本　54×89cm

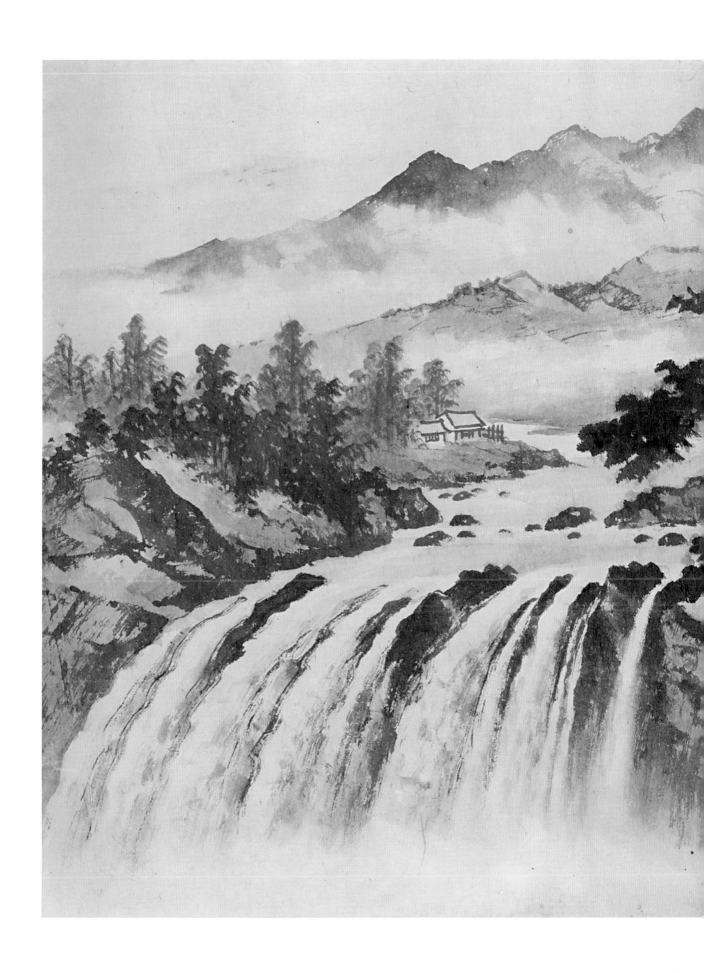

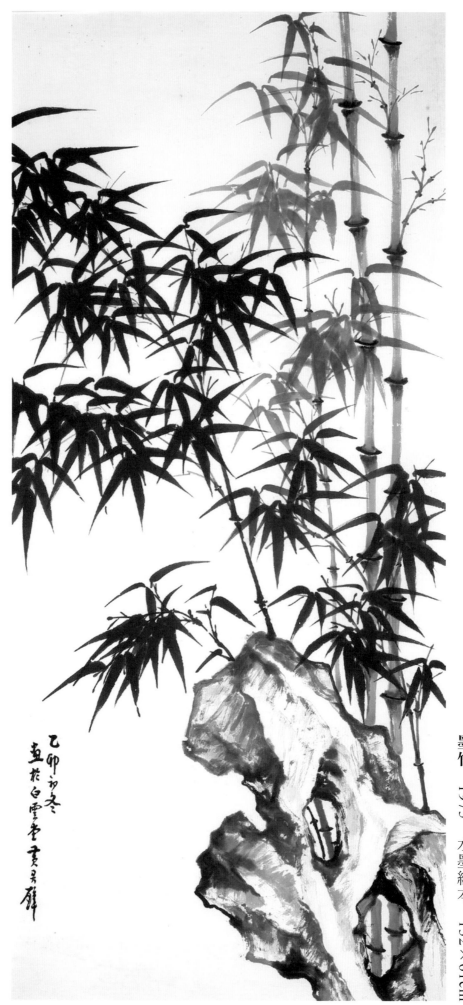

墨竹 1975 水墨紙本 132×61cm

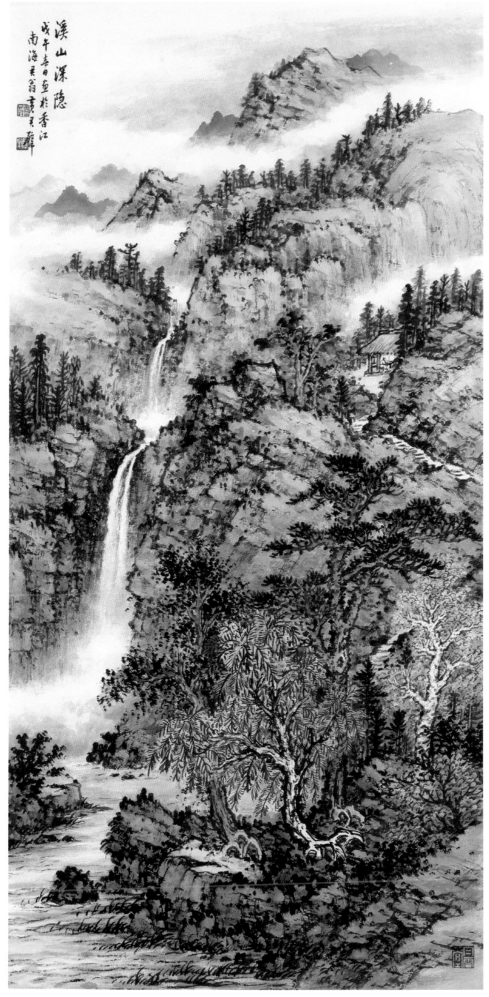

溪山深隱　1978　設色紙本　120×60cm

黃君璧、陳子和、歐豪年、葉公超合作

松鶴退齡 1976 設色紙本 94×176.5cm

松鶴遐齡

鶴齡兄民國三十二年春奉立法
院長孫公哲生辟召赴渝任職幕僚簿書紛勞獻替良多
荏苒三十周年紀念用製此圖用申賀忱毋乃葉公之好龍行
黃君隆雲奇嶙名歐豪年雙鶴于和寓松並為題記
時中華民國六十五年歲次丙辰元月同客臺員也

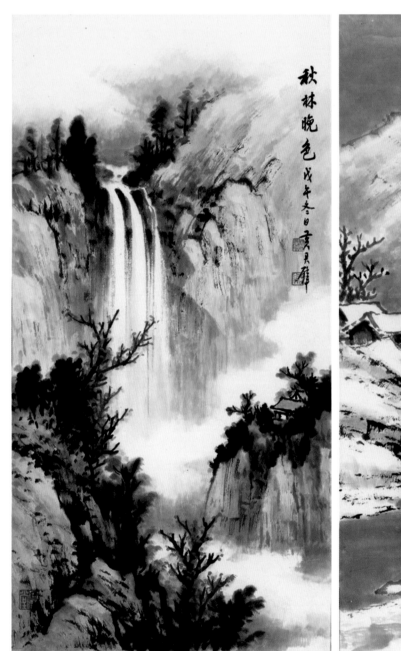
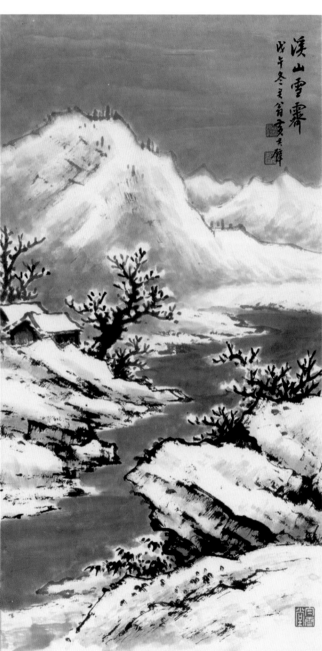

四季山水 1978 設色紙本 56.5×29.5cm×4

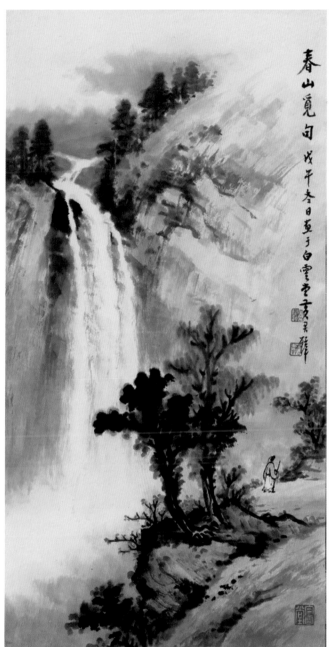

春山覓句　戊午冬日畫于白雲堂　黃君璧

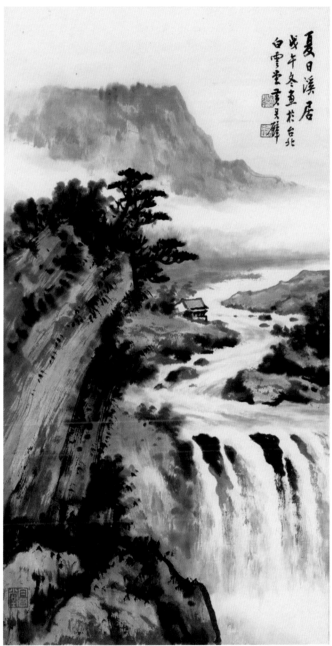

夏日溪居　戊午冬畫於台北白雲堂　黃君璧

147

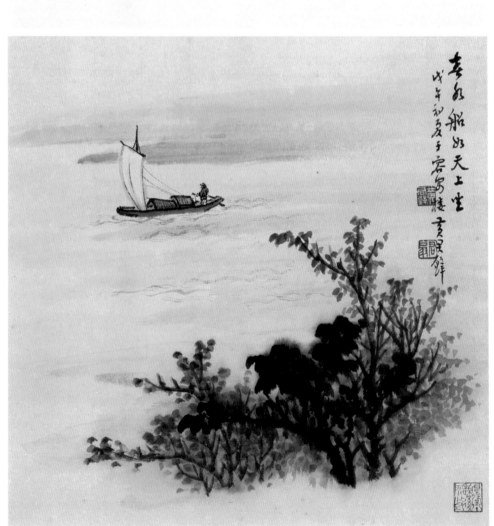

衣熱依然怕午熱
同耳門小立月明中
竹深松密蟲
鳴處時有微涼
不是風揚萬里夏夜詩
鳳城陳子和書

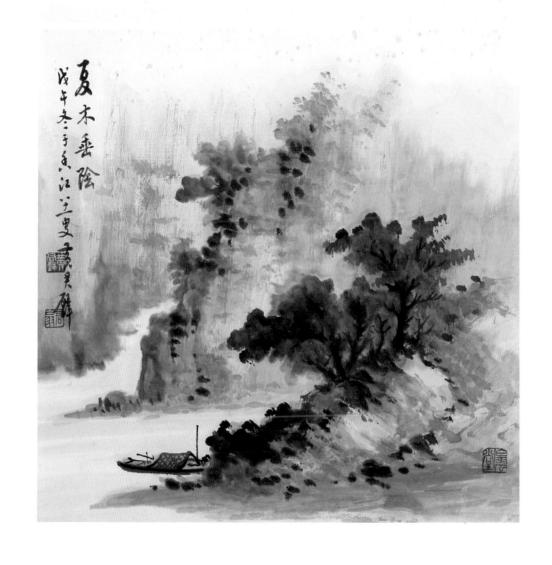

夏木垂陰
戊午冬子京江三豆千黄　龐　書

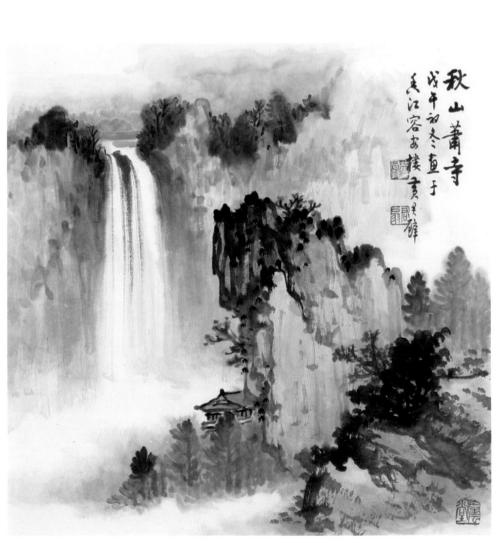

園丁傍架摘黃
瓜蜉女沿籬采
碧花城市尚餘三
伏熱秋光先到野
人家 陸放翁秋懷句
鳳城陳子和書

秋山蕭寺
戊午初冬畫于
長江客次黃君璧

四季山水四屏　1978　設色紙本　（畫）33.5×33cm×4、（書）33.5×33cm×4

黃君璧畫、陳子和題

放舡買香雪山
腰風空之奇空晚
更將坐聽一萬珠
玉碎不去湖面乙
集冰花石湖雪詩
鳳城陳子和書

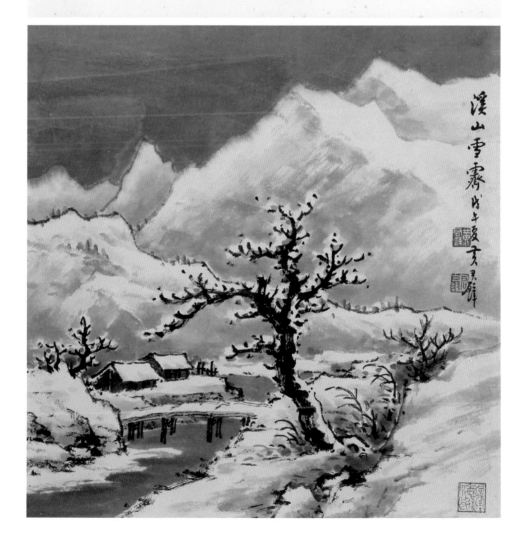

溪山雪霽 丙午夏子和畫

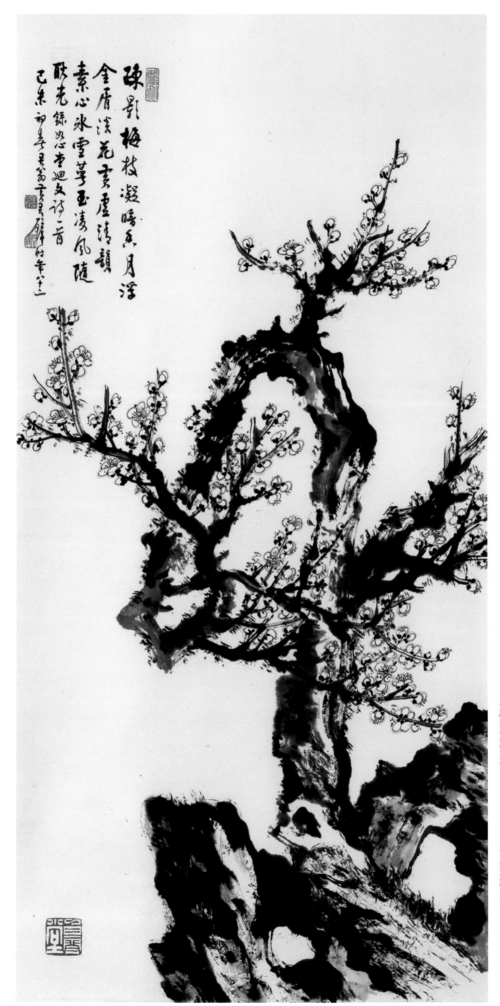

疏影梅枝 1979 水墨紙本 134×66cm

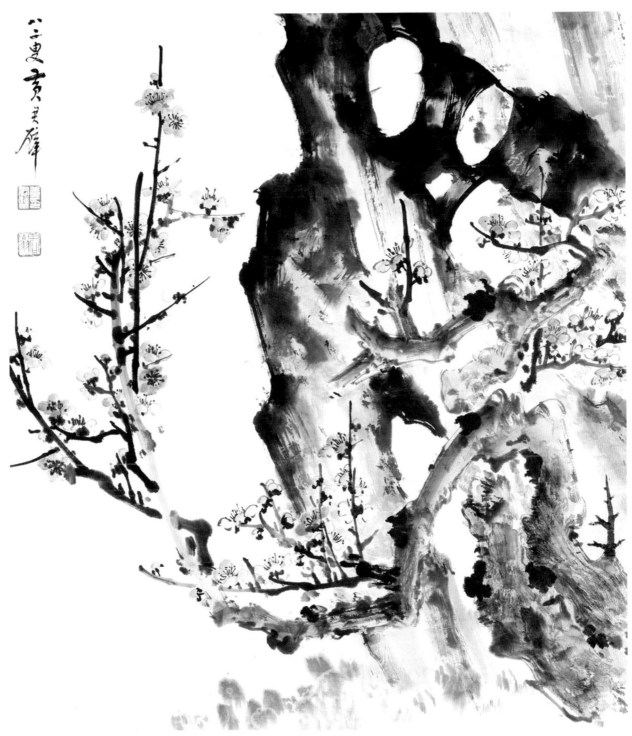

紅梅　1979　設色紙本　77×69.4cm

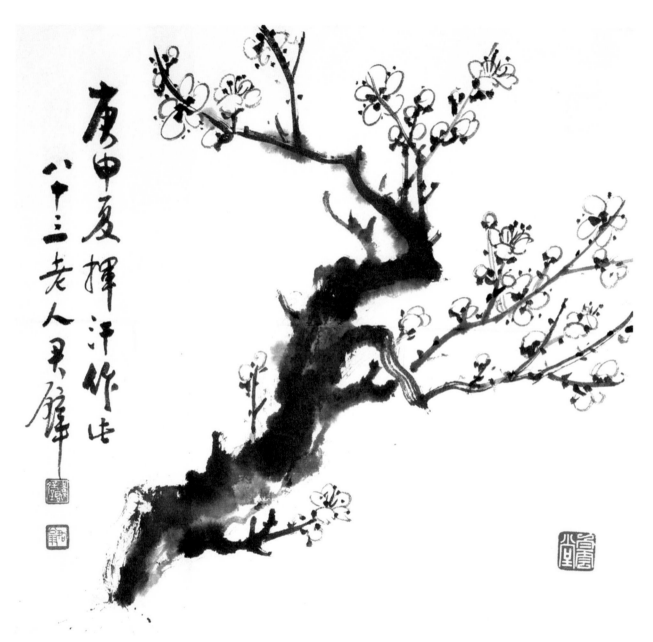

白梅 1980 水墨紙本 35×37cm

碧湖流泉　1970年代　水墨紙本　117×59.5cm

<div style="text-align: right">

黃君璧、歐豪年、吳平合作，臺靜農題

採菊東籬下 悠然見南山　1970年代　設色紙本　66×135.5cm

</div>

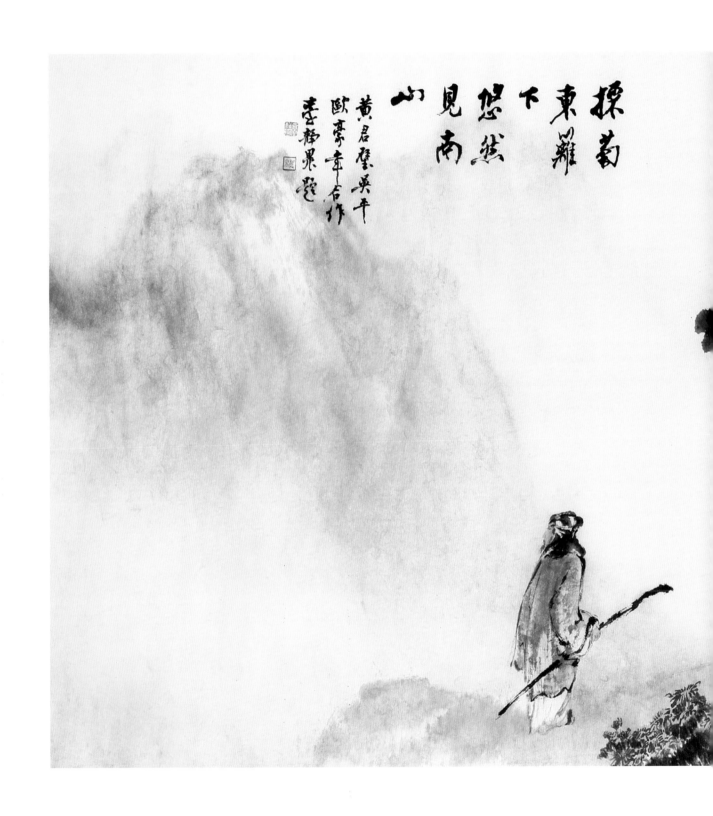

採菊
東籬
下
悠然
見南
山

黃君璧吳平
歐豪年合作
李靜景題

157

白雲飛瀑　1970年代　設色紙本　68.5×35cm

錦燦重陽節到時 繁花夢東籬傲霜
故晚条菲冷凝丹粒秋色封寒燕絳
龍溪映淺黄逗老圃濃施斜暉照東籬靈砂
換卻淵明骨瘦倚西風不自知辛酉冬公度吳昌碩

芭蕉與菊　1981　設色紙本　136×68.5cm

松奇石怪　1981　設色紙本　94.6×217cm

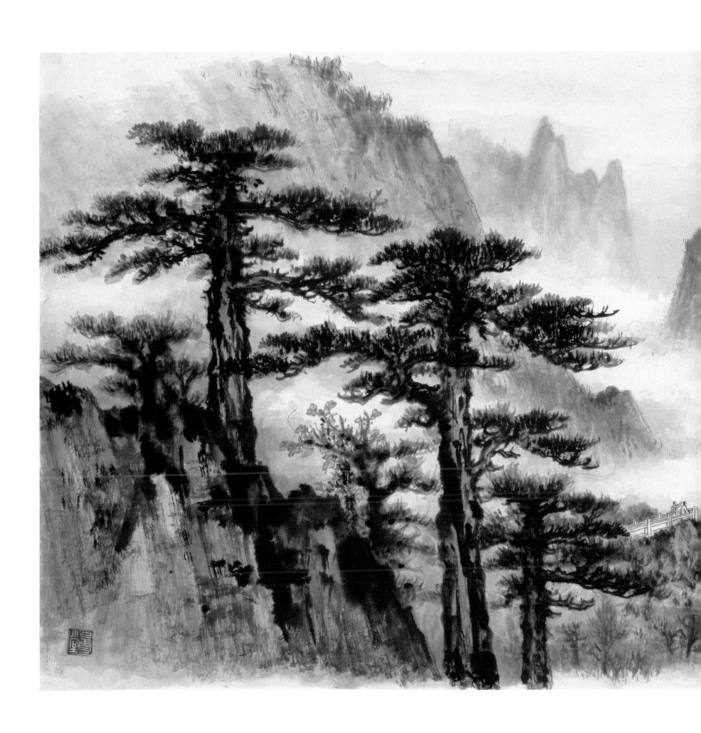

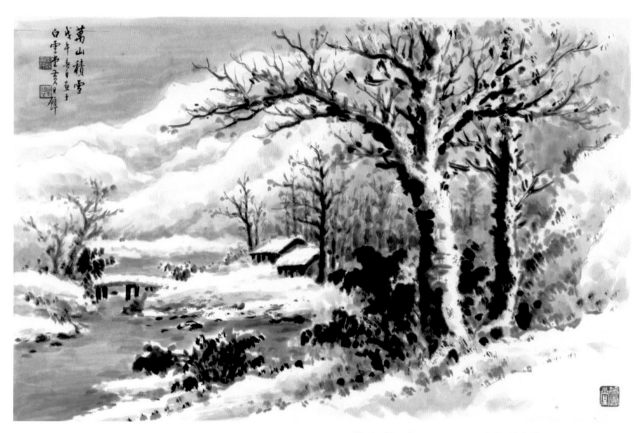

萬山積雪 1978 水墨紙本 60×90cm

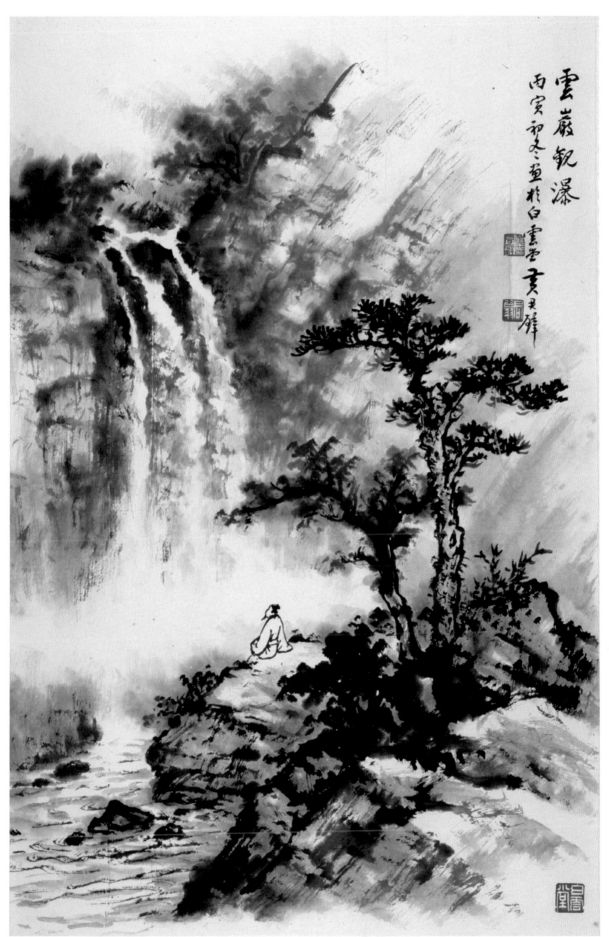

雲巖觀瀑　1986　水墨紙本　70×50cm

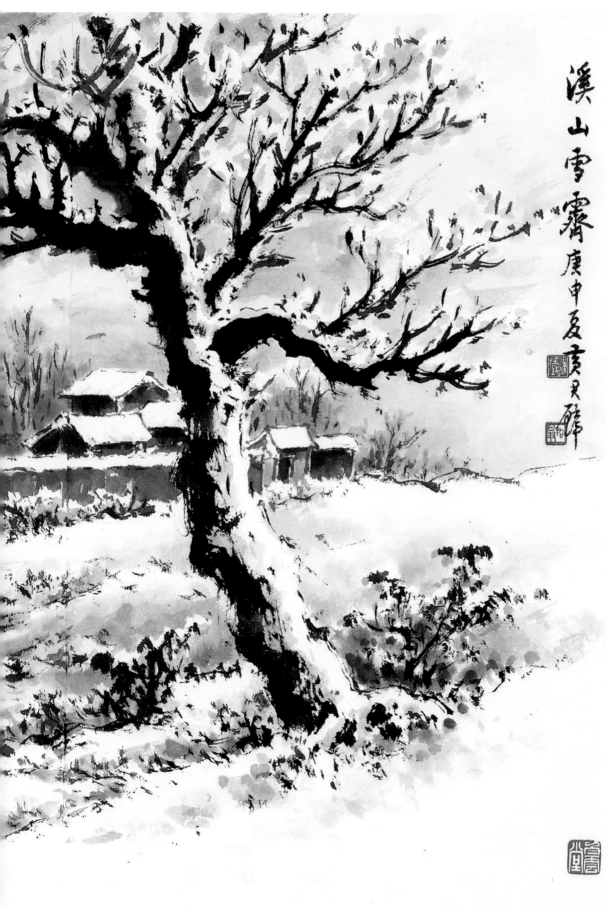

溪山雪霽 庚申夏 黃君璧

溪山雪霽 1980 設色紙本 56.5×89cm

中如屋領畫竹

庚申苦

一塊石頑牛卻真
竹竿敲破不柔荑
旅情意道堅營
霧此生風細涼

筆底琅玕入骨
清松媒樂蒹帶
秋笋時開宴酬高
風在大我題詩眼
更明

庚申春似
丁治磐

雲峰晚色 庚申元日 黃君璧

貧手閒峰 庚申苦日畫于
東江客窗樓 黃君璧

黃君璧畫、丁治磐題

山水四屏　1980　設色紙本　（畫）40×27.5cm×4、（詩堂）27.5×27.5cm×4

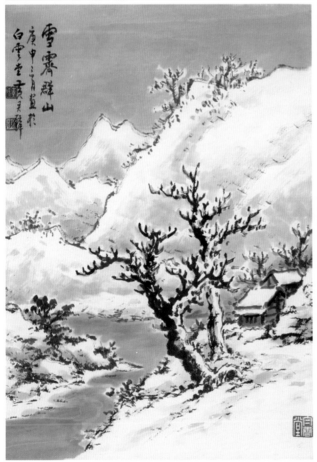

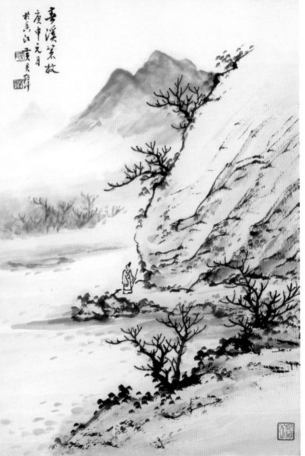

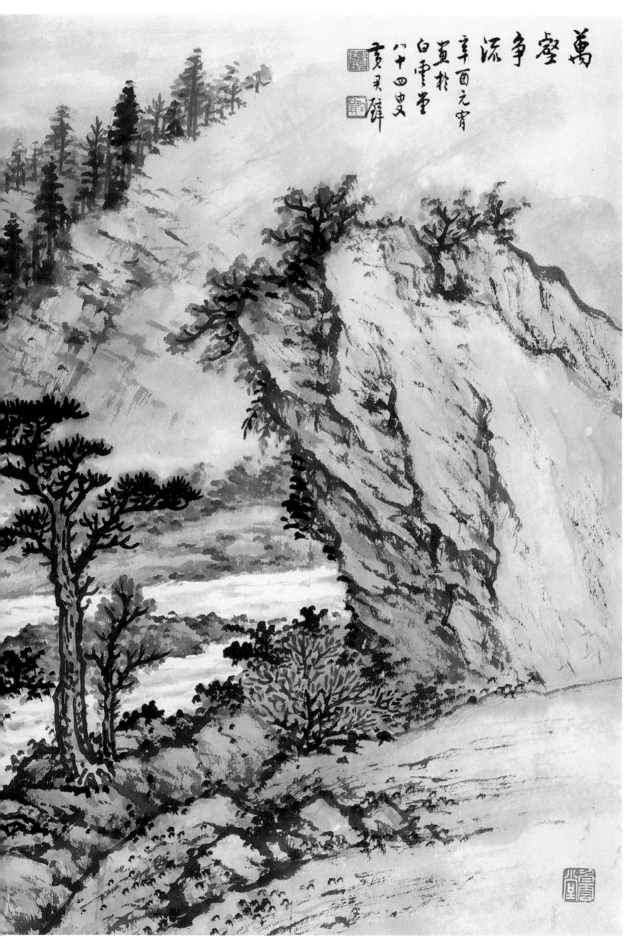

萬壑爭流　1981　設色紙本　58.5×89.6cm

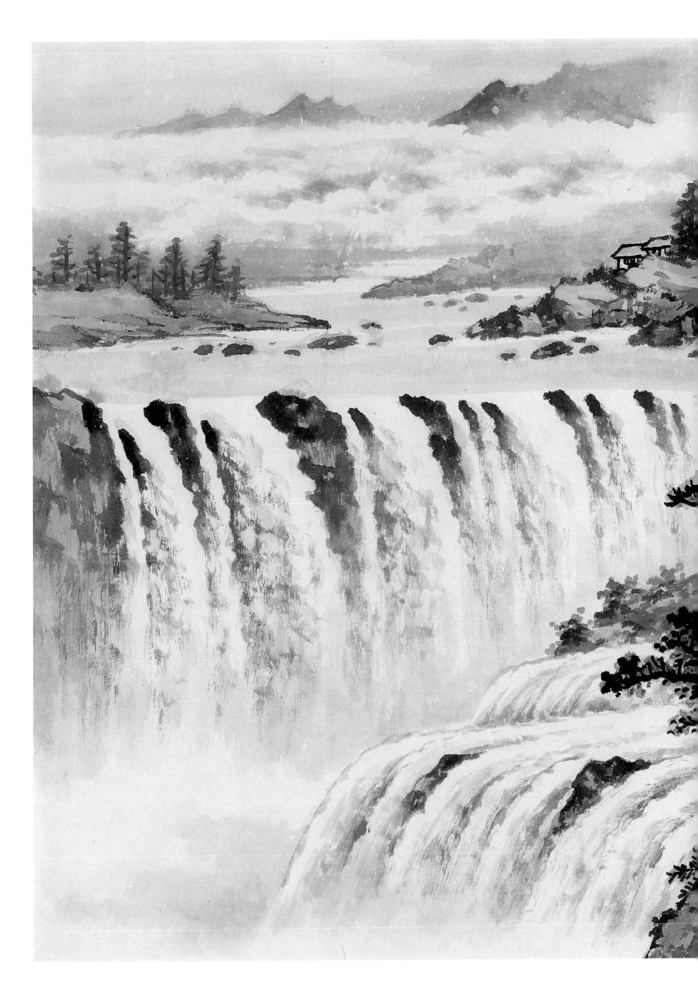

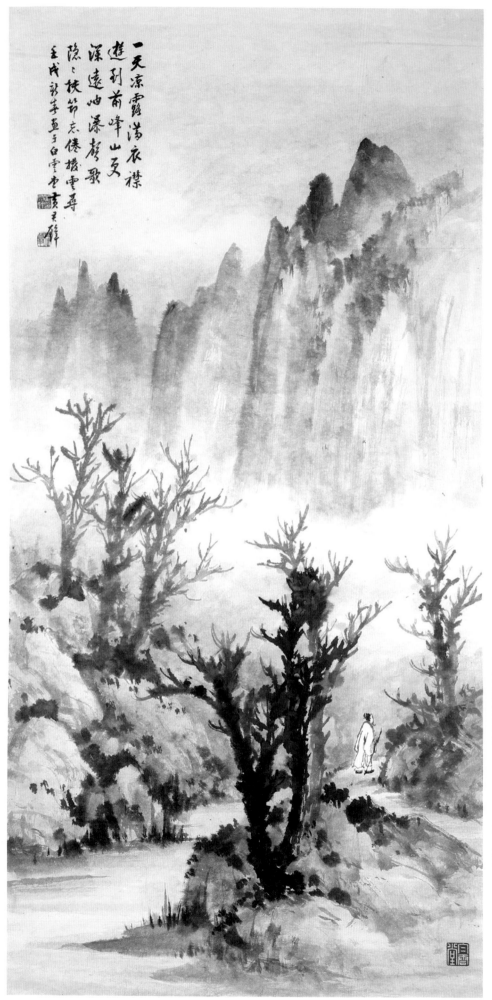

一天涼露滿衣襟　1982　水墨紙本　120×59.5cm

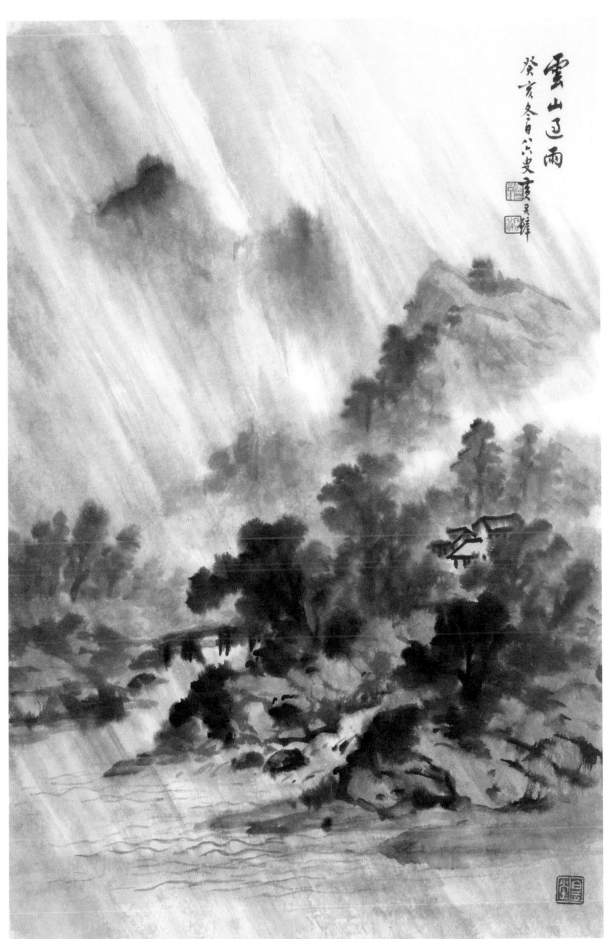

雲山遇雨　1983　設色紙本　66×34cm

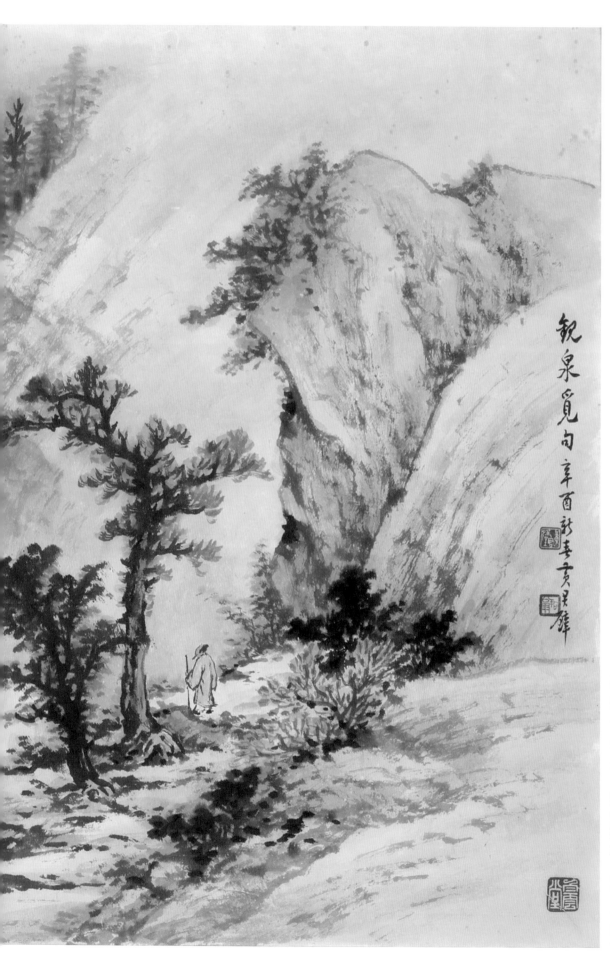

觀泉圖　1981　設色紙本　60×91cm

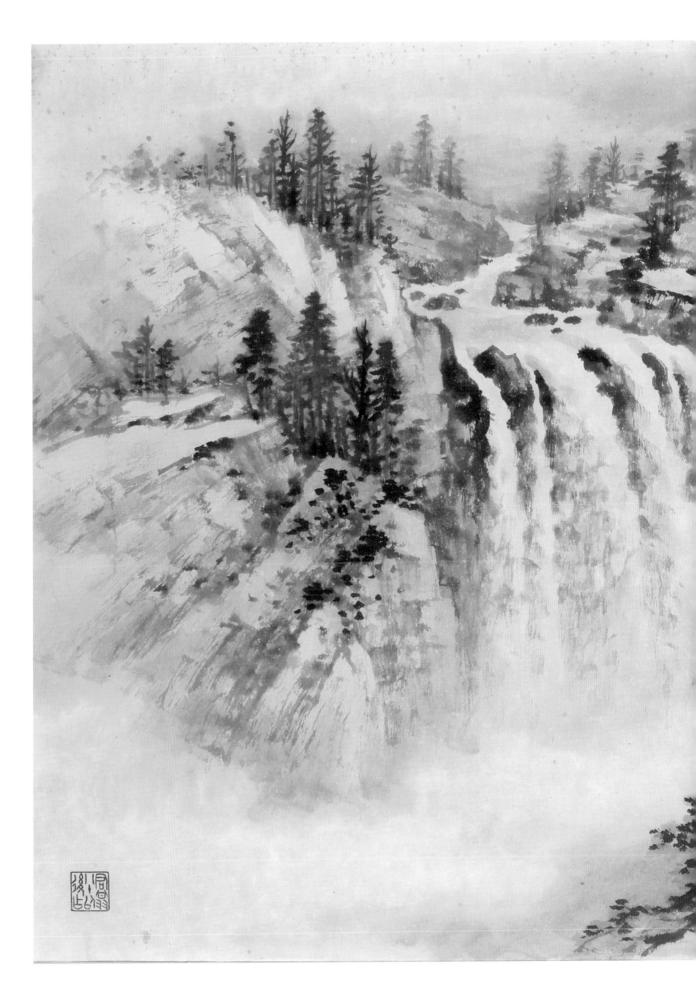

173

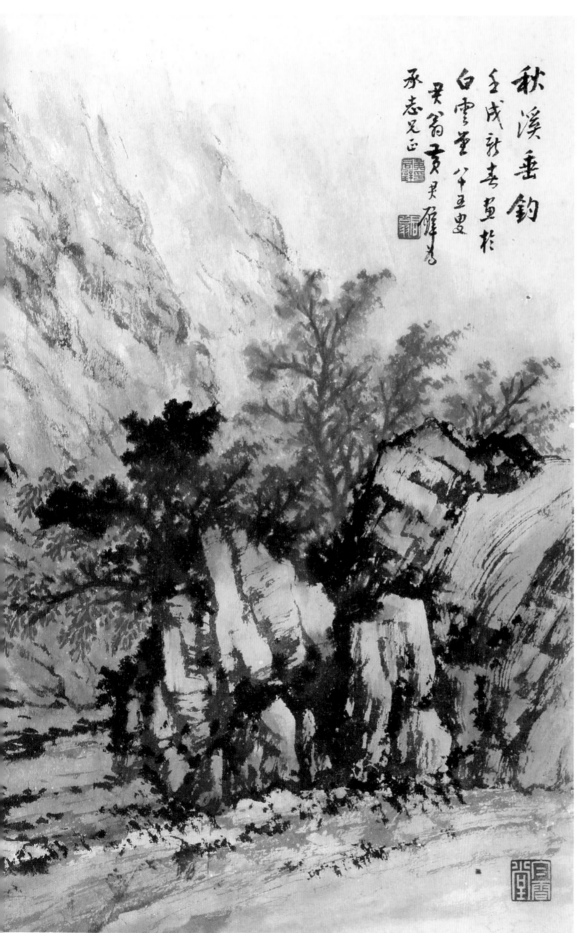

秋溪垂釣　1982　設色紙本　60×90cm

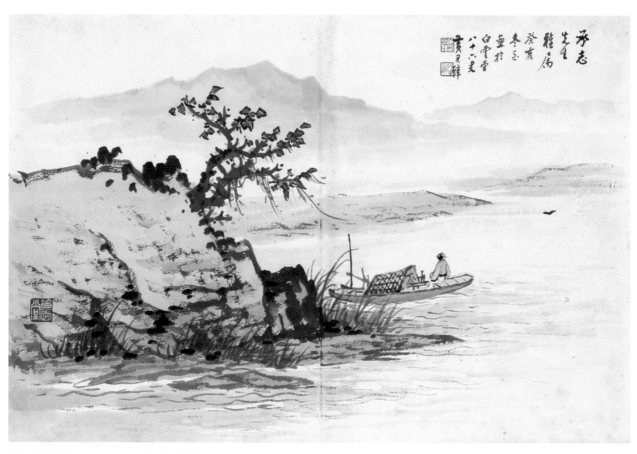

孤舟鴻影 1983 設色紙本 40×60cm

淡來愛竹是王家

墨雨如煙染白麻

一片秋聲橫斷霞

半江殘雨落平沙

太希居士

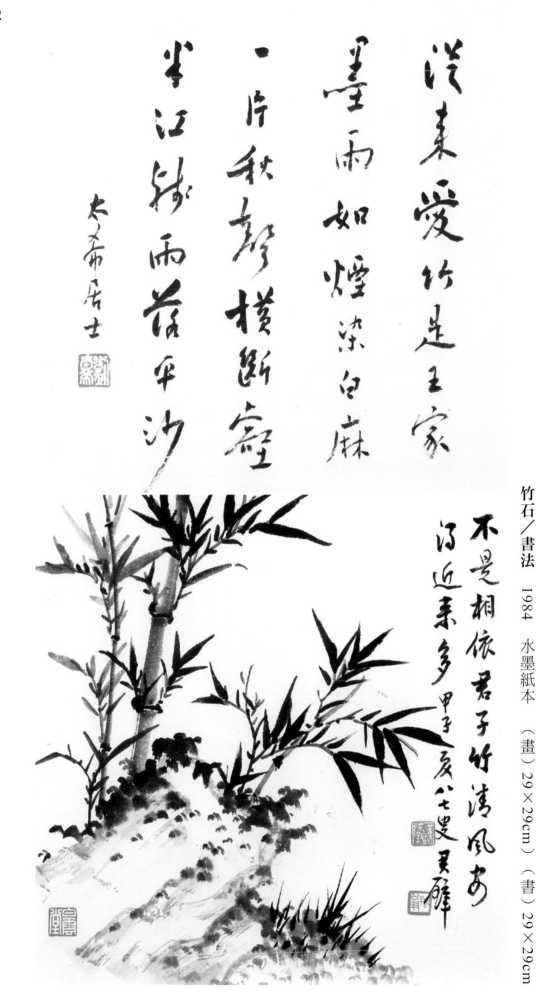

竹石／書法　1984　水墨紙本　（畫）29×29cm　（書）29×29cm

黃君璧畫、劉太希題

不是相依君子竹清風有

況近來多甲子夏八七叟黃壁

晚節黃花猶傲霜
詩人千古說紫桑冢
難盼到玉弘酒一笑
掀髯一舉觴

太希居士

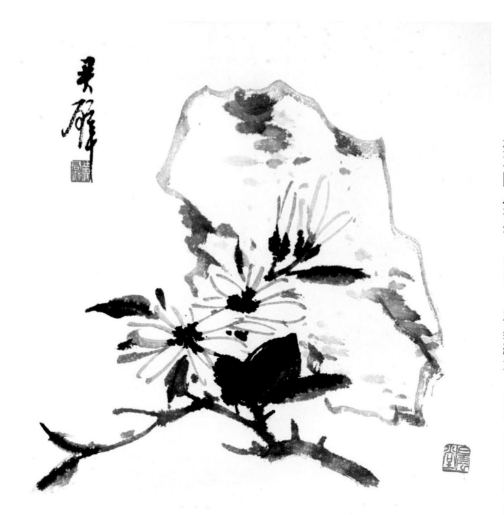

菊石圖／書法　1984　水墨紙本　29.5×29.5cm×2

黃君璧畫、劉太希題

芳林疊疊雨痕

鮮草徑穠陰浮

野煙翠岫連綿

瓢縹緲雯雲山

投影倍清妍

丁卯夏日九十老人吳靈龢

春山雲樹／行書　1987　設色紙本／水墨紙本　（書）33.5×33.5cm、（畫）33.5×33.5cm

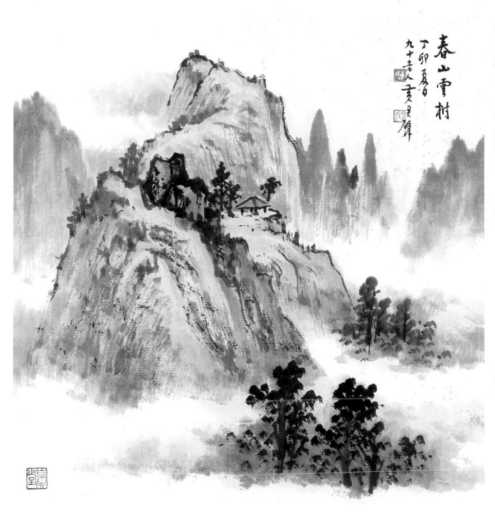

春山雲樹
丁卯夏日
九十老人吳靈龢

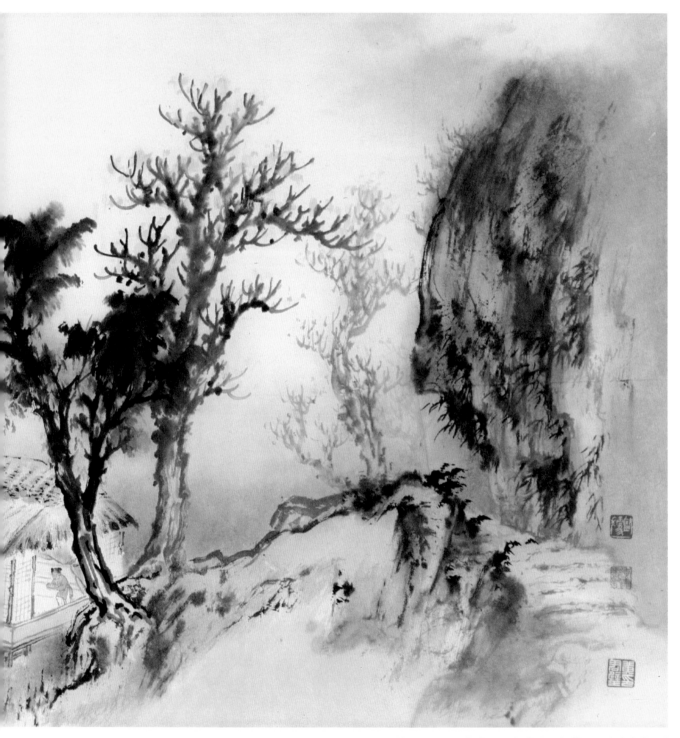

黃君璧、季康、歐豪年合作，臺靜農題

荷塘消夏圖　1987　設色紙本　64.5×132cm

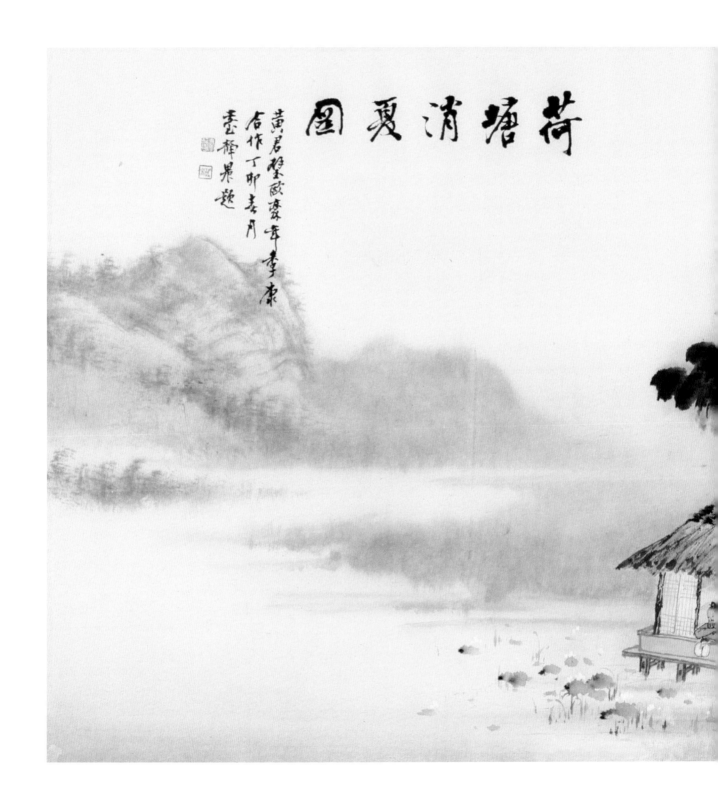

荷塘消夏圖

黃君璧墨歐麥年合作 丁卯喜月 李康 臺輝彙題

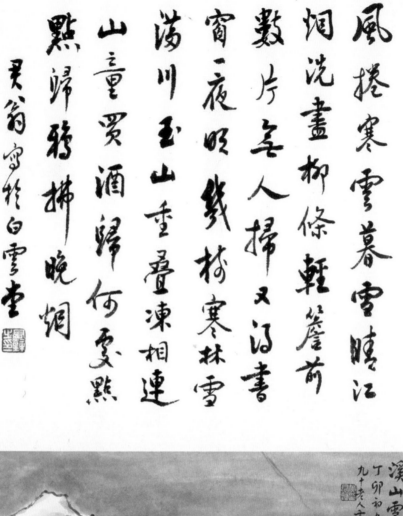

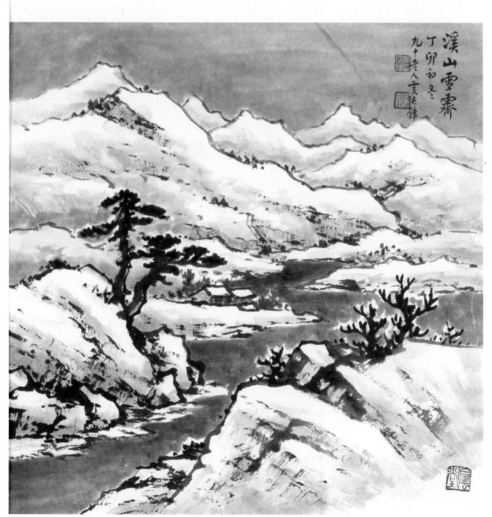

溪山雪霽／行書 《自作詩》 （畫）1987 設色紙本／水墨紙本 （畫）30×30cm、（詩堂）34×33.5cm

林中梅　1987/1995　設色紙本／水墨紙本　（畫）33×34cm、（詩堂）33×34cm

黃君璧畫、胡念祖題

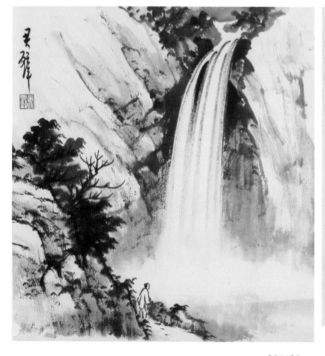

30×30cm

26×25.5cm

30×30cm

30×30cm

黃君璧畫、歐豪年題

尋山冊頁（廿四開）　1988　設色紙本

184

樹秀層巒起
雲橫練氣
丹青寫美意
得句亦書其美意

居前此嘗顧得
石谿遺意也
梅葉散人歐今陽詩

芳林迎客翠
澎間佇望群峰
不可攀拳眼底
浮光呈錦繡逸
知海氣接雲深

嶺南歐今陽畫

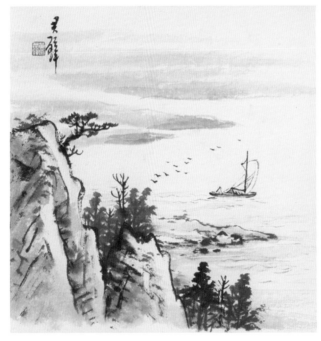

26×25cm
30×30cm

30×30cm
30.5×28.5cm

185

30×28.5cm
30×28.5cm

30×30cm
30×30cm

尋山冊頁（廿四開）　1988　設色紙本

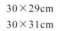

30×29cm

30×31cm

30×30cm

29.5×28cm

187

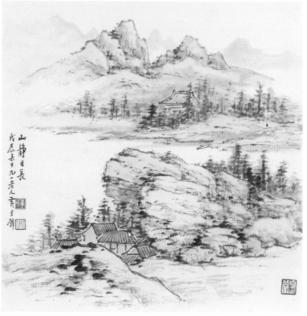

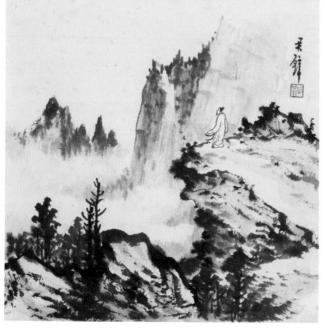

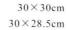

30×30cm

30×28.5cm

29.5×28cm

30×30cm

尋山冊頁（廿四開）　1988　設色紙本

君璧畫自
石鏡出晚更
悠然造化
歸雲澗
煙波含沙
趣玻齒芥子
知須彌

煙光雲影入空濛
石澗出泉造功化
流而息此山心不競
藝林長手憶
君翦
歐公壬午年賦詩十首黃□書

20×31cm
20×31cm

白雲炒墨十全冊
癸巳修春

30×28.5cm
30×30cm

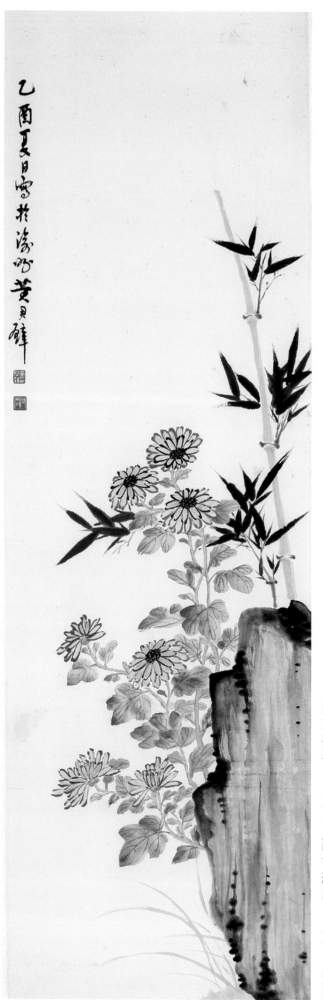

菊石修竹　1945　設色紙本　104×33cm

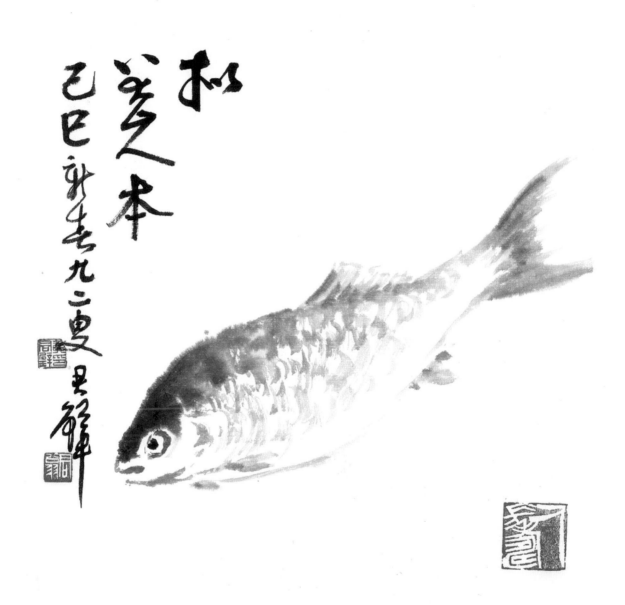

魚　1989　水墨紙本　35×34.5cm

黃君璧、黃磊生、楊善深、趙少昂合作

松鶴竹石　1989　設色紙本　144.5×370cm

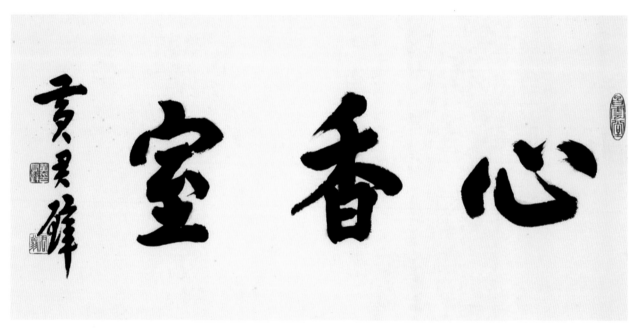

行書 心香室 1960年代 水墨紙本 36×75.5cm

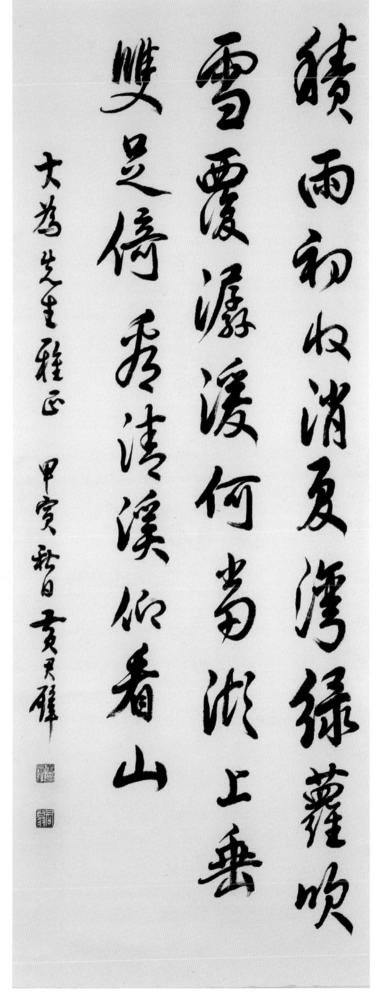

積雨初收　積雨初收行書七言絕句幅　1974　水墨紙本　86×34cm

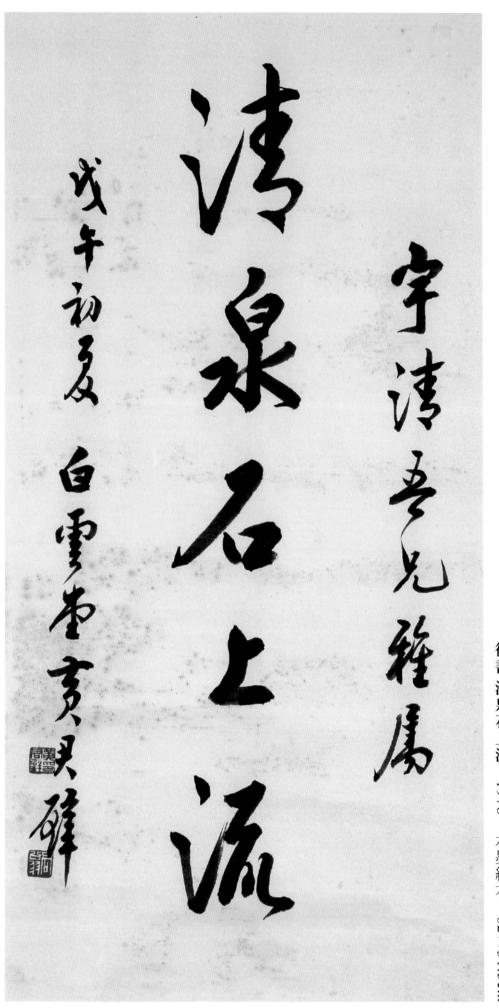

行書 清泉石上流　1978　水墨紙本　62×31.5cm

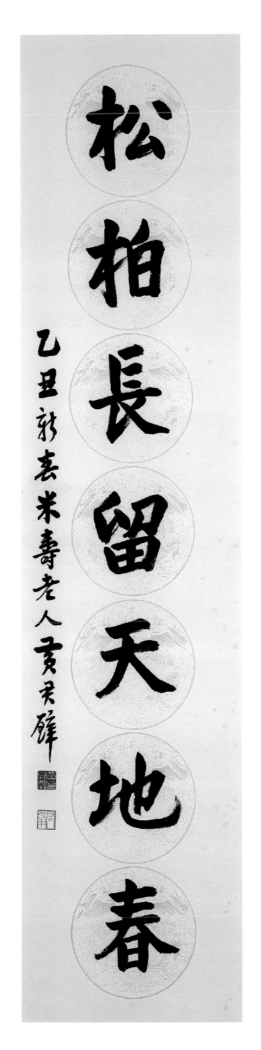

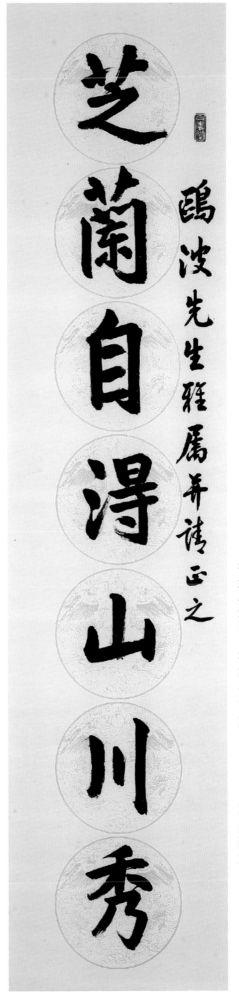

松柏長留天地春

芝蘭自得山川秀

乙丑新春米壽老人貢先鐸

鷗波先生雅屬并請正之

行楷芝蘭、松柏七言聯　1985　水墨紙本　137×33cm×2

專論／品畫論

渾厚·華滋·黃賓虹

國立成功大學歷史系名譽教授·美術史家　蕭瓊瑞

和齊白石屬於同一世代的黃賓虹（1865-1955），世人對他水墨創作的認識和理解，事實上是相當遲緩的事；特別是和齊白石相較，當

一九一〇年代後，齊白石已經結識陳師曾、陳半丁等學界大老，而在北京揚名，到了一九二五年，連知名藝人梅蘭芳都拜他為師時，黃賓虹仍在上海，以黃質本名編纂《美術叢書》、並為《真相畫報》、《天荒畫報》等雜誌撰稿，聲名未響，沒人聽過「黃賓虹」一名；因為「賓虹」這個字號，是他一九二〇年之後才開始簽署的別號，那年，已是五十七歲。今存台北長流美術館的一幅〈山水人物 扇面〉，林木畫法，仍為

王餘緒，但前方山石，層疊筆法，已有自家特色；題跋：「壬戌暑日，若汀仁兄先生正之。賓虹。」應即一九二二年之作，也是以賓虹為號後的第三年之作；鈐印白文方印，印文難辨。一九三七年，黃賓虹才因香港畫友張谷雛為其整理出版《賓虹畫語錄》（1935）而傳頌一時，且應邀轉赴北京，任教北平藝術專科學校擔任教授，和台灣留日畫家郭柏川同事，已是七十四歲之齡。

一九三七年，也正是日軍大舉侵華之年，黃賓虹全家於六月移居北平，七月，

日軍便攻陷平津；黃賓虹為避免敵偽騷擾，自此謝絕應酬，閉門作畫、著述。

一件題署「戊寅十月」的〈花錯筍齊鍾鼎文七言聯〉正是一九三八年的作品。聯文作：「花錯尊罍金出治，筍齊劍戟玉成林。」上文落款：「孝文世講仁兄，家學淵源，搜集鄉邦文獻、著述詞翰，片楮零縑裝潢什襲，不遺餘力，紉佩深之。」下聯落款：「因輯古籀『花錯尊罍金出治，筍齊劍戟玉成林。』鍾鼎文十四字。」並題署：「戊寅十月，黃賓虹書，時年七十有五。」鈐印二枚：白文方印「黃賓虹印」、朱文方印「賓公」。可見此時的黃賓虹，即使閉門謝客，仍致力於古文獻的搜羅、著錄，而對於進行同樣工作的同好雅士，亦深之紉佩。

一九三九年，人在北京，黃賓虹一生，學者的身份顯然大於畫家的追求；從相當的程度觀，黃賓虹仍將自藏的四王山水畫作，予以出售，購得金石書畫相關圖籍，深入研究。此外，光是一九四〇年一年，便以「予

山水人物 扇面　1922　設色紙本　19×54.5cm（圖版002，頁10）

花錯筍齊鍾鼎文七言聯　1938
水墨紙本　126×25cm×2
（圖版025，頁48）

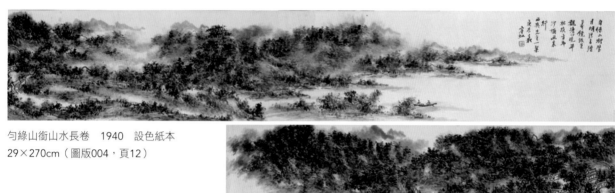

「向」筆名，先後發表〈庚辰降生之畫家〉、〈醫無閭摩巨手之書畫〉、〈漸江大師軼聞〉、〈周秦印譜〉、〈畫談〉、〈龍鳳印談〉、〈釋儺〉等多篇文章於《中和月刊》。

同年（1940），由台北長流美術館收藏的〈勻綠山銜山水長卷〉及《畫院書成篆書七言聯》，則已可見其水墨畫作風格成熟的樣貌。

前者是高29公分、長達270公分的長卷，畫寫江畔山巒起伏、煙幕籠罩下，林中小徑沙彌徐行的向晚氛圍；畫評家口中所謂的：黃氏水墨渾厚華滋之美，已然可見；在層層墨韻中，筆筆相疊，雲山翁林交錯相映，正是「蒼勁中含有生拙感，高古中又帶著瀟灑意味。」（劉作籌語）卷首黃氏題跋：「勻綠山銜壁月明，浮青煙幕鏡波生；魏塘向曉平林路，方弗（彷彿）沙彌畫裏行。」落款：「西爽先生一粲。庚辰之秋，賓虹。」鈐印白文方章

勻綠山銜山水長卷　1940　設色紙本
29×270cm（圖版004，頁12）

「黃賓虹印」。卷之首尾，分別有王壯為、陸維釗、胡士瑩、夏承燾等人之題跋。

而同年之小篆七言聯，聯文：「畫院縱衡集群史，書成牧衛作諸侯。」款識：「天如先生、工文辭、精鑒賞，紉佩久之；書此即希大雅粲正。」署題：「庚辰春日黃賓虹集周金文。」鈐印二枚：白文方印「潭上質印」、朱文方印「銘廬」；「潭上」為其故鄉，「質」乃本名。

畫院書成篆書七言聯　1940
水墨紙本　151.5×24cm×2
（圖版026，頁49）

一九四六年，有今藏長流美術館的設色金絹中堂花鳥畫〈春櫻寫景〉，以沒骨水墨加朱砂、石青畫成，是黃氏相當少見的花果之作，題簽：「畫以不似為妙，此謂神似，余於三品之中，

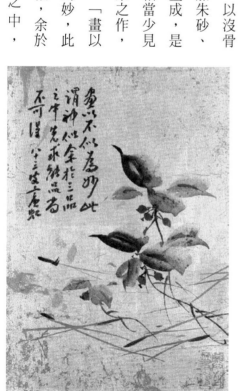

春櫻寫景　1946　設色金絹　21×15cm
（圖版001，頁9）

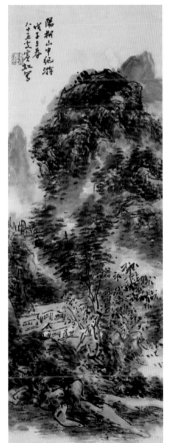

先求能得品，尚不可得。八十三叟賓虹。」

畫幅右下角有一朱文押角章，印文漶漫難辨。

一九四七年，已是八十四歲之齡，這年李可染拜入師門；黃賓虹畫成〈西谿小景〉一作，筆墨愈顯放縱，看似雜亂率意的筆法墨韻中，呈顯山脈渾厚、林木華滋的溫潤感；而在山與山之間，則是一些虛靈的空氣與空間。這幅135公分長的橫幅中，仔細觀其筆墨，變化多端，似無章法，但實則層次分明，起訖、波碟、提頓、迴旋、點染……，形成一種蔥翠蒼鬱、樹生草動的整體感。題跋於畫幅右側，作：「西谿小景。八十四叟，賓虹。」鈐印二枚：白文方印「黃賓虹」，及朱文押角閒章「黃山山中人」。

隔年（1948），八十五歲，應國立杭州藝專之聘，南下擔任教授；由北京經上海至杭州，居棲霞嶺十九號。長流美術館今存其該年所作山水長軸〈陽朔山水〉。

陽朔是廣西桂林的一處勝景，自來有「桂林山水甲天下，陽朔山水甲桂林」的俗諺，黃賓虹的〈陽朔山水〉，以立軸

西谿小景　1947　設色紙本　33.5×135cm（圖版005，頁18）

形式，描寫陽朔山林景象，重重山巒間，幾座屋宇藏於畫幅中間稍下的林木之中，山徑由屋宇後方山坡上升，而溪水則經由前方繞行，筆墨交揉，虛實相生。這種看似荒亂，卻又能確實掌握自然化境的手法，中國大陸學者、也是知名書法家的陳振濂曾以「表現主義」一詞來形容；他說：

「四王以前的山水畫，有明確的圖式立場，……儘管在歷來有不少畫家試圖反對客體形式的專橫限制，如石濤、八大都曾有過強化主體的開拓，但他們的努力都被淹沒在形式大潮的按部就班進程中，鮮有能衝出樊籬者。……

……黃賓虹對古典山水畫的突破確具有非凡的意義。他尊重既成形式的價值，在章法處理、線條表現方面，與古代畫家持同一個立場，但他在尊重靜態的形式之外，卻以自由的揮灑節奏、若有若無的線條感覺，反映出一種明顯的強化主體的趨向。……

黃賓虹的偉大之處，即在於他全不考慮自然山石本身應有的自然形態，他幾乎是在線憑己意，用那似乎單一的、卻又渾厚飽滿的『金剛杵』線條勾劃出一切……在『金剛杵』的線條基調下，

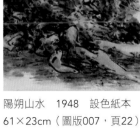

陽朔山水　1948　設色紙本
61×23cm（圖版007，頁22）

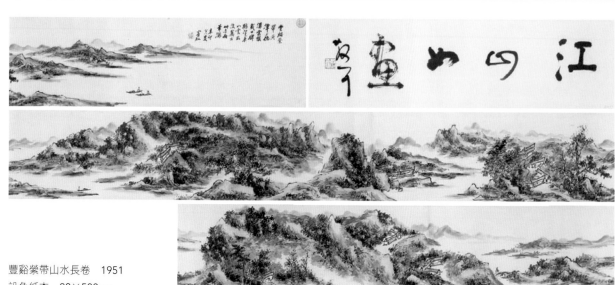

表現出的卻是一種強烈的主體性格；千變萬化的自然形態萬象，被主體的線條純淨化、表現化意識所取代；被畫家心中的節律所取代。」¹

〈陽朔山水〉題跋於畫幅上方，作：「陽朔山中紀游。戊子立春，八十五叟賓虹寫。」名章同前。

是年（1948），黃賓虹將所撰《中國畫學史大綱》草稿，贈予弟子王伯敏，也成為王氏日後鉅著《中國繪畫通史（上、下）》的基本架構。

一九四九年，中國大陸政權易幟，國立杭州藝專改稱中央美術學院華東分院，黃氏仍任教授。一九五一年有〈仿范中立筆法山水圖軸〉，在類如北宋范寬巨峰堂皇的構圖中，以綿密的筆法畫成；題跋於右上，作：「范中立畫，層層深厚，千筆萬筆，無筆不簡。辛卯八十八叟，賓虹。」鈐印二枚：白文方印名章如前，另押角閒章朱文長印「冰上鴻飛館」。此作仍由台北長流美術館保存。

仿范中立筆法山水圖軸　1951　設色紙本
149×80cm（圖版016，頁38）

豐谿縈帶山水長卷　1951
設色紙本　22×500cm

同年（1951）另作〈豐谿縈帶山水長卷〉一件長達500公分的作品，以墨筆和墨韻相參，形成江水闊長、山巒起伏的悠靜畫面；題跋詩作：「豐谿縈帶黃潭上，德澤棠陰載口碑；瞻望東山雲出浚，萬方草木華滋。」

鈐印二枚：除白文方印名章「黃賓虹」外，另有朱文圓形押角章，印文難辨，或為藏家之印。另卷首有「江山如畫」四字，署名「散耳」，即江上老人林散之；鈐印：白文方印「散之印信」。此幅長卷，乃黃氏頗具代表性的佳構之一。

一九五二年，黃賓虹已是八十九歲高齡，居所由棲霞嶺十九號遷往卅三號。即今黃賓虹紀念室

所在。此年，賓虹雙目患白內障，生平畫理講稿，交弟子王伯敏進行整理；而與弟子所談畫法，亦由弟子為之筆錄。此年畫作多件，題跋亦多為談論畫法之言，今由長流美術館保存者，計有：〈虎兒筆力能扛鼎山水軸〉、〈雲山曉望山水軸〉、〈溪山深處山水軸〉、〈宋人畫法山水軸〉、〈山川渾厚山水軸〉，及〈李檀園舊居〉等。

相較於此前之作，一九五二年的作品明顯有著趨於淡簡的傾向。虛實之間以往以實為主，筆墨充滿畫面，其間只留出一些虛靈處，人稱「透氣點」；此時則虛處大增、筆墨更簡；他曾自言：「實處易，虛處難。」虛而不空，更需實處筆墨的襯托。一九五二年的這批山水，尺寸都在高不超出100公分的畫幅以內，相較於以往的作品，顯然較小，而筆墨的簡、淡，似也成為必然。

〈虎兒筆力能扛鼎山水軸〉，高94.6公分，在堂皇主峰的牽引下，溪水由畫幅中間的橫向由左而右，再由右斜下至畫幅底部，進而流出畫幅之外……。題跋寫於畫幅右上角，和河流的出口處，形成對角線的構圖，文作：「虎兒筆力能扛鼎，古人用筆全是力大於身，含剛健於婀娜，所謂剛柔得中也。」題署：「壬辰八十九叟，賓虹。」名章：白文方印「黃賓虹」。

所謂「筆力能扛鼎」，正是黃賓虹的「金剛杵」筆法。如果說四王之前的用筆，多是運用短線的「皴法」，黃賓虹則少有斜劈的短線，而是以波折的長線，搭配長短不一的墨點。而這種運筆的態勢，既受石濤的影響，顯然也和他的精於刻印有關；因此，以印入書，筆劃「一波三折」，甚至越到晚期，越是「以隸入畫」、「聚點成線」、「筆墨相應」，從主峰的山巔、到峰下的山巒、到林中的屋宇，乃至溪上的小

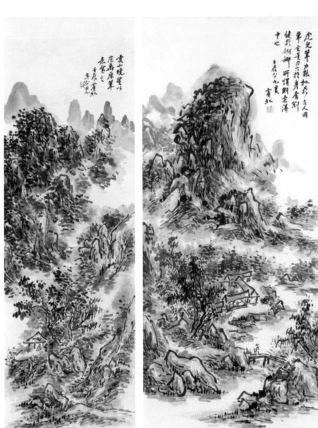

雲山曉望山水軸　1952
設色紙本95×32.5cm
（圖版017，頁40）

虎兒筆力能扛鼎山水軸　1952
設色紙本　94.6×43cm
（圖版014，頁33）

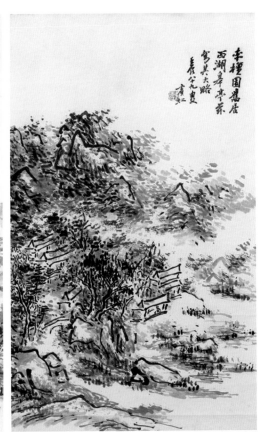

李檀園舊居　1952　水墨紙本　67×41cm
（圖版021，頁44）

橋、前景的山岩……，處處均是「如錐畫沙」，波折間更顯造形之豐美，多變。

〈雲山曉望山水軸〉也是高95公分的小幅立軸，除遠山的墨韻之外，用筆則少了波折，多了圓筆，即黃氏筆法中的「如折釵股」，純用圓筆，中鋒勾勒皴皴，取法籀隸、行草；用墨則遠重近淡，凸顯主峰氣勢。題跋：「雲山曉望，以范華原筆意寫之。」署名：「壬辰賓虹，年八十又九。」鈐印同前。范華原即范中立，范寬之別號，其乃北宋京兆華原人。

〈溪山深處山水軸〉為67.5×42公分尺幅，配合畫幅長寬比例的改變，少了長線，多了墨點；畫幅視點，也從立軸的由主峰而下，改為由溪口登岸而上，強調溪山深邃的幽靜感，濃密山林，正是士人隱居讀書最佳處所。

〈宋人畫法山水軸〉也是94.5公分高的長軸，用筆率意，筆墨合一，題跋曰：「北宋人畫法，簡而意繁，不在形之密，其變化在意。元人寫意亦同。」署名：「壬辰八十九叟，賓虹。」鈐印同前。

而〈山川渾厚山水軸〉則是在95×29公分的狹長畫幅中，呈顯其一生「山川渾厚，草木華滋」的終極美學理想，筆法多樣自由，墨韻濃淡豐美。

一九五二年的這批作品，應正是黃賓虹為弟子講授各種畫法、畫理的示範之作。

隔年（1953），黃賓虹正式邁入九十大壽。二月，畫友、弟子為其舉辦九十壽辰慶祝會於杭州，並展出其書畫作品及所藏文物。此年，在中央美院華東分院講學，仍能即席揮毫示範。長流美術館收藏其〈西溪

幽勝山水條幅〉，即該年之作。

此作為84×47公分的尺幅，但用筆、墨韻、構圖，均屬別緻之作；少了線條的雄辯，多了墨點的綿密與韻味的清雅，是一種生命成熟、圓

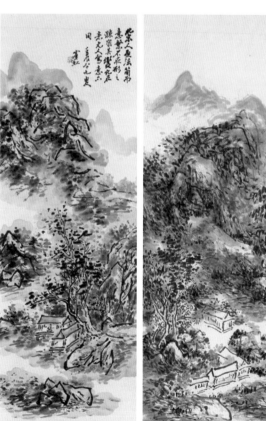

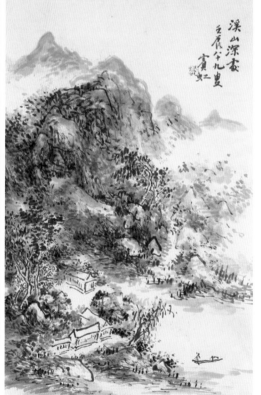

山川渾厚山水軸　1952
設色紙本　95×29cm
（圖版020，頁43）

宋人畫法山水軸　1952
設色紙本　94.5×31cm
（圖版019，頁42）

溪山深處山水軸　1952　水墨紙本　67.5×42cm
（圖版018，頁41）

融的情境。題跋：「西溪幽勝」，並誌：「清道咸中，金石學盛，繪事由明啟禎諸賢，上溯北宋，一掃婁東虞山柔靡之習。歐化東漸，日益凌替。茲以包安吳筆意為之。」署名：「癸巳賓虹，年九十。」鈐印名章同上。

西溪乃杭州城西的一個濕地，距西湖約五公里。西溪、西湖、西泠，合稱三西，是杭州知名景點，黃賓虹以西溪為題材的水墨畫作頗多。此作題跋所論，是談金石與繪事之興衰。跋文中提及的「包安吳」，即清代學者、書法名家包世臣，其歷史功績在透過書論《藝舟雙楫》鼓吹碑學，對清代中、後期書風變革影響甚鉅。

一九五三年六月，黃賓虹因眼疾入院治療，出院後，又因工作過勞，罹患腸炎，再度入院。院中仍勉力口述《畫學篇》及《畫學篇釋義》，由王伯敏筆錄成書。出院後，受邀出任中央美術學院民族美術研究所所長，因病未能赴任，仍檢古今名畫數十件回贈美術學院。自知體

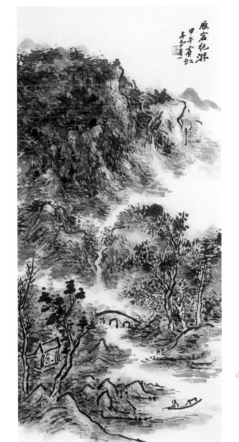

力漸衰，乃函請江孝文赴杭州代為整理生平所藏書畫文物，編製目錄，準備捐獻。

一九五四年，體力恢復，赴上海出席華東美術家協會成立大會，並當選為副主席。華東美術協會亦為辦「黃賓虹先生作品觀摩會」，並舉行座談，展出作品全數捐獻國家。

長流美術館存藏〈雁宕紀游圖軸〉，即為一九五四年之作，也是黃氏晚年少見力作之一；全幅筆力雄渾、墨色飽滿、虛實相映，毫無老態。

長流美術館另藏數幅未記年月的

西溪幽勝山水條幅　1953　設色紙本　84×47cm（圖版022，頁45）

雁宕紀游圖軸　1954　設色紙本 66×32cm（圖版024，頁47）

唐人渲染之法山水扇面　1920年代　水墨紙本　20×50cm（圖版003，頁11）

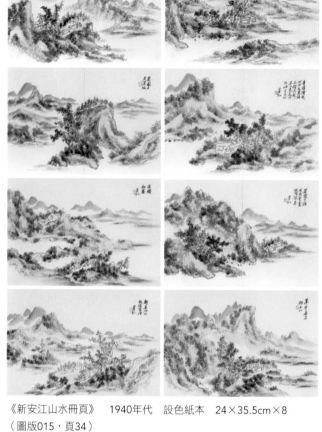

《新安江山水冊頁》　1940年代　設色紙本　24×35.5cm×8
（圖版015，頁34）

黃氏之作，亦各富特色。

〈唐人渲染之法山水扇面〉，山頭畫法渾實細密，林木點染溫潤，應是較前提一九二二年的〈山水人物扇面〉更為後期之作；題署：「師唐人渲染之法。浦雲仁兄教正。賓虹。」鈐印朱文方印「黃賓虹」。

《新安江山水冊頁》，計八幅，依題跋分作：「李檀園畫師董巨，筆力遒勁，似過思翁，正未易及。」、「溪橋初霽」、「青溪清我心，水色異諸水；借問新安江，見底何如此。李白詩。」、「茶園又名茶坡」、「翠雲庵在獅子山」、「新安江上紀游寫此」等，構圖約略均同，山勢左高右低，溪水流過，一片祥和。新安江是安徽境內的一條名河，素以水色佳美見稱，江水四季澄碧，清澈見底。安徽乃黃山所在，也是黃賓虹故鄉；黃賓虹就有一枚「黃山山中人」閒章，可見他以生長於此為榮。

黃山自明代以降，以其七十二峰雄秀挺峙、煙雲變化，孕育啟發無數畫人，包括：石濤、漸江等名家，而有「新安畫派」之稱。此山水冊頁之首，題跋論及之「李檀園」，即新安畫派先驅的明代畫家李流芳。

黃賓虹生平最仰慕新安畫派，卻不願為之所縛；此冊頁，應即以新安江景為底稿的作品。黃賓虹一生以研究古人理法為務，但不為古人理法所束；又一生以師法自然為務，亦不為自然成景所限。他提倡「師法古人兼師造化」，但又說：「人沒有自然偉大，自然沒有藝術偉大。」即在強調自我的重要性。

另〈青銅瓶器拓片紅梅圖〉，呈顯黃賓虹學者風範的另一面。這是在一個晚周青銅瓶器的拓片上，補上兩株紅梅的作品，在高達152公分的畫面中，紅梅枝幹曲扭古拙，紅梅盛開滿枝；梅枝離幹插於瓶中，仍不失生命堅強的本性。

畫幅青銅瓶器拓片下方，有拓印者題署「周盤雲壺」的識文外，黃賓虹於補畫梅花後，亦題跋於瓶身一側，作：「唐子畏畫梅法補寫於晚周青銅瓶精拓器上。鑒者其善護之。賓虹。」鈐印白文方印名章「黃賓虹」。之後，唐子畏即明代畫家唐寅。

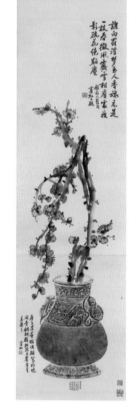

青銅瓶器拓片紅梅圖
1940年代　設色紙本
152×43cm
（圖版011，頁30）

枝春；微風霽雪相看處，瘦影疏花絕點塵。」落款：「錄前人舊句。賓虹又題。」鈐印另枚白文方印名章「黃賓虹印」。

另有山水圖三件。其一〈論米元章山水條幅〉，筆墨飽滿，構圖雄渾，應屬盛期之作。題跋：「米元章滬南巒翠圖，錢松壺稱其師法右丞，世但以海嶽庵一種目之，淺矣！賓虹。」鈐印二枚：白文框線方印名章「黃賓虹」、朱文押角長閒章「冰上鴻飛館」。米元章即北宋畫家

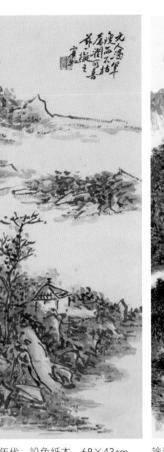

元人渴筆山水條幅　1940年代　設色紙本　68×43cm
（圖版013，頁32）

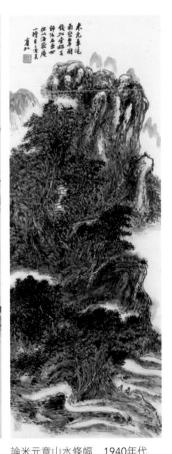

論米元章山水條幅　1940年代
設色紙本　137.5×51.5cm
（圖版008，頁23）

米芾，右丞即唐代畫家王維；至於錢松壺則為清代畫家錢杜。

又〈元人渴筆山水條幅〉，是以三段式構圖，乾筆寫江景；題跋：「元人渴筆，瘦而不枯，蒼潤可喜，茲一擬之。賓虹。」鈐印白文方印名章「黃賓虹印」。全幅以濃淡二色墨筆寫之，卻在屋頂、樹幹、山巔、水面，輕施少許褚色，點醒畫面。

最後的〈無數青山山水軸〉，是題署贈予日人大島健一的一件作品，題跋：「無數青山散不收，雲奔霧捲入簾鉤；直將眼力為疆界，何啻人間萬戶侯。」筆墨較為疏淡，應是晚期之作。

黃賓虹乃一學者型畫家，前大半生飽讀古籍、編纂叢書，並臨摹大批古名家之作；後足跡半天下，九上黃山、五上九華、四上泰山，更「南逾五嶺東雁蕩，一棹西來更入蜀。」正所謂：「搜盡奇峰打草稿」。俟七十歲之後，衰年變法，渾厚華滋，卓然成家。

黃氏嘗自謂：世人理解我的創作，當在我辭世五十年之後。今黃賓虹辭世已逾甲子，時人確乎理解之？

無數青山山水軸
1940年代　設色紙本
134.5×33cm
（圖版012，頁31）

【註釋】

1. 陳振濂〈黃賓虹比較研究——一位表現主義大師〉，《名家翰墨》第15輯，頁55-58，1991.4，香港。

前國立故宮博物院　書畫處　處長

劉芳如

黃賓虹的五幅作品導覽

〈春櫻寫景〉

這幅黃賓虹〈春櫻寫景〉是一件方幅小品，材質為泥金絹本，縱21公分，橫15公分。畫面中，一株結了幾枚紅色櫻桃的樹枝，從右下方延伸出來，花與葉的用筆都非常銳利，葉片中央，還用白粉勾勒葉脈，與黃賓虹常用的「禿筆渴墨」並不相像，畫法相當獨特。

在畫面左上方，有黃賓虹寫的四行題識：「畫以不似為妙，此謂神

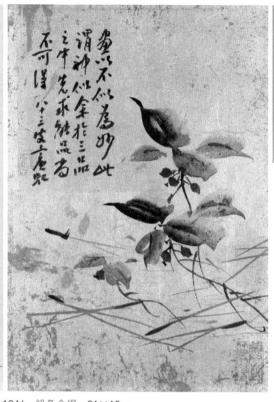

春櫻寫景　1946　設色金絹　21×15cm
（圖版001，頁9）

似。余於三品之中，先求能品，尚不可得。八十三叟賓虹。」名款的左邊，有一方「黃賓虹」印。畫面右下角，另外蓋了一方閒章「興到筆隨」。白色裱綾的右方，有一張隸書體的紫色標籤：「黃賓虹先生天竺圖」這個畫題顯然並不正確，應該是後來裝裱的時候，才被添附上去的。

如果這張畫是黃賓虹八十三歲畫的，那一年是西元一九四六年，他受聘擔任國立北平藝術專科學校的教授。這件作品左邊的裱綾上，另外有史學大師董作賓寫的兩行甲骨文，內容是「春光好，載酒對林泉，魚自樂，朝遊川上暮，喜同圓。」末尾註明書寫時間是「乙未春三月」。「乙未」年換算西曆是一九五五年，已經比黃賓虹題畫的時間晚了九年，而同年的三月廿五日，黃賓虹在杭州逝世。當時，董作賓還在南港的中央研究院擔任歷史所所長。事實上，董作賓在一九五五年和一九六三年，都寫過內容相近的甲骨文，題名為〈江南好〉。

所以，這段文字原本並不是針對畫作而寫，而是被裱褙師傅運用「挖裱」的技術加上去，才成為現在這種「書畫合璧」的形式。

〈勻綠山銜山水長卷〉

黃賓虹的這件〈山水圖卷〉，是紙本水墨淺設色畫，本幅縱29公分，橫270公分。

在畫幅右方的留白處，有畫家自題的七言絕句一首：「勻綠山啣壁月明，浮青煙幕鏡波生；魏塘向曉平林路，方弗沙彌畫裏行。西爽先生

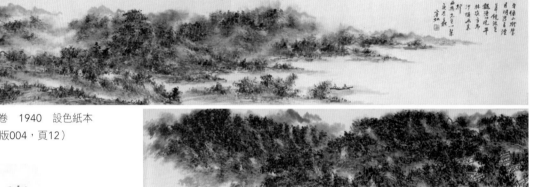

一粲。庚辰之秋。賓虹。」名款下面，鈐蓋的一方印，是「黃質之印」，手卷左下方，另外鈐有一方齋館印，印文是「冰上鴻飛館」。「庚辰」是西元一九四〇年，那一年，黃賓虹七十七歲，仍滯留在淪陷區北平。

手卷前面的「引首」，有八十七歲的謝稚柳於一九九六年以大字行書題寫的「黃賓虹先生山水圖卷。丙子春初壯暮翁稚柳。八十有七」。手卷後面的「拖尾」，另有陸維釗、胡士瑩、和夏承燾三個人應受畫人請託而添加的詩文。這些題跋文字的書寫時間，雖然已經晚於作畫年代若干年了，但從其中所提供的訊息，可以得知，此作的受畫人乃是當時的名醫姜西爽先生。

在這幅手卷中，黃賓虹充分發揮了「以重墨隨興點染」的個人風格。雖然他人在北平，還是以蒼茫的運筆和淋漓的墨色，營造出宛如

勻綠山衙山水長卷　1940　設色紙本
29×270cm（圖版004，頁12）

無數青山山水軸
1940年代　設色紙本
134.5×33cm
（圖版012，頁31）

隱居於杭州西湖景區，得以時時在雲煙繚繞之中，享受偕同友人操槳泛舟的恬淡雅趣！

〈無數青山山水軸〉

黃賓虹這件狹長形式的「條幅」山水畫〈無數青山〉，是紙本淺設色，縱134.5公分，橫33公分。

在畫面右上方，黃賓虹題了一首北宋詩人蘇軾的七言絕句：「無數青山散不收，雲奔霧捲入簾鉤，直將眼力為疆界，何啻人間萬戶侯。」旁邊的落款，署名「黃山賓虹」。並且蓋上他自己所刻的「黃賓鴻」白文印。左邊另外的一行，寫的是「大島健一先生正之。賓虹題記。」名款旁的朱文印是「黃冰鴻」。黃賓虹雖然出生於浙江金華，但祖籍是安徽歙縣，而黃山正位於歙縣北部，所以黃賓虹也取了一個別號，叫「黃山山中人」。

這幅〈無數青山〉雖然沒有明確記載是畫哪裡的山水，但黃賓虹從卅六歲以後，曾經九次赴黃山遊歷寫生，此作也可能是根據他對於黃山景緻的體會，重新以自己的筆墨，所打造出來的山水新境界。整件作品，下筆極為明快，墨與色彩都相當簡淡，洋溢著文人隱居在山間水湄的閒雅風致。

一九三七年，七十四歲的黃賓虹舉家自上海遷居北平，日本侵華期間，黃賓虹一直蟄居在淪陷區裡，直到一九四八年，才又南遷到杭州。

〈無數青山〉上面書寫是題贈給日本的陸軍軍官大島健一，所以推測作品完成的時間，也許就是在他留滯北平期間。

《新安江山水冊頁》

黃賓虹於一八六五年出生於浙江金華，民國初年，在美術史研究和書畫、篆刻藝術上，都有非常高的成就。

這套《新安江山水冊頁》，全冊共有八開，裝裱形式為左右開闔的「蝴蝶裝」，均為水墨淺設色畫，縱24公分、橫35.5公分。新安江發源於

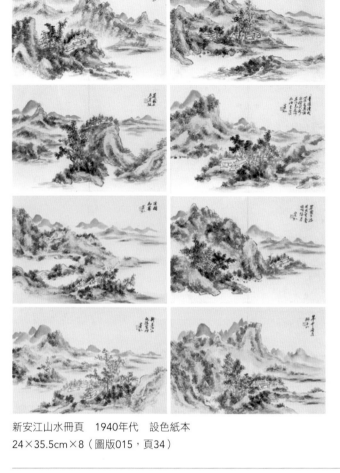

新安江山水冊頁　1940年代　設色紙本
24×35.5cm×8（圖版015，頁34）

中國安徽和江西，向東流入浙江省，最終匯入錢塘江。新安江素來以水色碧綠和清澈見底著稱。

黃賓虹從一八八五年，廿二歲開始，就曾經遊歷新安江，並且沿途駐足寫生。一九四八年，八十五歲的黃賓虹從北京南歸，定居於杭州以後，也陸續作了不少有紀年的新安江山水畫，畫面墨色多半厚重而黝黑。

這套冊頁並沒有紀年，如果從作品中清新淡雅的筆墨來研判，應該較接近他七十歲以前，中年時期的風格。其中第一幅的右上方自題：

「李檀園畫師董巨（董源、巨然）筆力猶勁，似過思翁（董其昌），正未易及。賓虹。」

李檀園是晚明的畫家李流芳，黃賓虹從早年起，就對他的風格下過很深的研究功夫，也好幾次在題跋裡談到李檀園，儘管作畫時黃賓虹已經擁有自己的風格，顯然他還是沒有忘卻這位內心所敬重的前輩畫家。

至於其他幾幅，有的簡單紀錄所描繪的景點，還有的引述了李白詠新安江的詩句。每幅畫在落款之外，也分別鈐蓋他自己鐫刻的「黃冰鴻」、「黃質」姓名章。「詩、書、畫、印」四者交互輝映，充分凸顯了這位現代文人畫家的深厚底蘊。

《董巨江南山》

黃賓虹的這件〈董巨江南山〉，是水墨淺設色畫，畫幅縱152公分，橫81公分。右上角自題：「董巨（董源、巨然）江南山，渾厚多華滋。癸巳。賓虹。年九十。」旁邊鈐蓋一方「黃賓虹」印。「癸巳」是西曆的一九五三年，黃賓虹已經年近九十歲，在那之前，他因為罹患白內

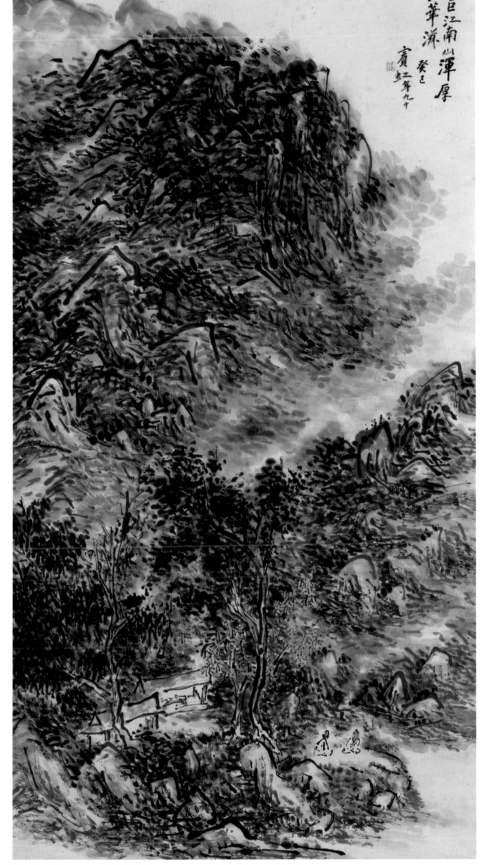

董巨江南山　1953　設色紙本　152×81cm（圖版023，頁46）

障，作畫、寫字都需要仰仗放大鏡，畫風也變得越發地粗獷。

這件作品，運用濃墨層層疊加，讓山巒和樹石顯得格外厚重。皴法線條錯雜交織，近看很像是把亂柴隨意堆砌在一起，但是當你靜下心來，慢慢地觀賞，又可以從這些彷彿雜亂的用筆當中，察覺出線條的秩序感。線與線之間的留白，和淡淡暈染的石綠色，也富含著虛與實交互的發展，註記下具有高度創造性的一筆。

對比的空間層次。

兩年後的一九五五年三月，黃賓虹因為胃癌而離開了人世。他晚年所留下的大批「黑」山水，雖然當時懂得欣賞他作品的知音還不算太多，但這些乾溼並濟、充滿了蒼莽渾厚特色的畫風，終將為當代水墨畫

徐悲鴻〈琴課〉素描與油畫〈人物〉三件 作品評述

亞洲大學附屬現代美術館館長·美學藝術學博士　潘潘

徐悲鴻是中國近代偉大教育家與融會東西藝術的畫家。他將近代西方學院古典主義傳統引進中國，在美術學校體制上開花結果。徐氏出生於清季，經歷洋務運動的中學為體西學為用思潮之後，成長於民國肇建的動盪階段，又經對日抗戰的艱辛歲月，最終則是國共內戰以及共黨建政初期，在奠定社會寫實主義傳統之初，不幸英年早逝，無法延續藝術成就；幸運的是，他沒有經歷十年文革浩劫，免於遭受身心摧折。

徐悲鴻於一八九五年生於江蘇宜興。宜興位於太湖西岸，物產豐饒，盛產陶土，陶業生產遠近聞名。晉朝周處革新除害，以為洗面革新的楷模，近代畫家吳冠中與徐悲鴻亦有同鄉之誼。

晚清，中國並無近代化教育設施，徐悲鴻父親達章先生精通詩書畫，在村中設帳授徒。徐悲鴻在父親教誨下，九歲學習四書五經、山水、人物、花鳥。一九〇五年九月二日，那年徐悲鴻才十歲，清政府發布上諭，宣布「自丙午（1906）科為始，所有鄉、會試一律停止。」長達一千五百年的科舉取士制度廢除，中國廣大讀書人頓失傳統出路。一九一一年武昌起義，長達數千年封建制度遭受推翻，國政不安，再者宜興連年水患成災，十三歲徐悲鴻跟隨父親到各地，以筆下山水、人物、翎毛、代書以及篆刻謀生。徐悲鴻早年飽經動盪顛波之苦，淬鍊他的心靈，也讓他終身與筆墨為伍，逐漸地他選定藝術作為奉獻這個苦難國家與民眾的志向。十七歲隨父親到上海謀生，不久父病返鄉，獨扛家計，擔任吳興女子師範學校、彭城中學、以及始齊小學美術教師。

徐悲鴻少年即具繪畫天賦，臨摹時事插畫家吳友如、海上畫派畫家任伯年作品。吳友如精通人物，長年為《點石齋畫報》畫師，該刊發行於一八八四年，停刊於一八九八年。《點石齋畫報》老少咸宜，本為申報之副刊，不意卻啟蒙東西文明、傳布新知的最佳媒體，內容及於在地時事、國內外戰況、朝政、外交關係、科技新知，此外也有奇聞軼事、民間信仰的因果報應，總計發行四千六百餘幅石印線描版畫，鼓動近代東西文明交流，啟迪國內民智。《點石齋畫報》畫師有十餘人，吳友如最富盛名，作品採用融會西洋傳來的透視法，並且活用傳統繪畫技術，不只如此，他也精擅人物、仕女、古典民間題材，對於早年徐悲鴻影響頗具。

徐悲鴻身處新舊交替的時代，身為長子，家境貧困，肩負沉重家計，不改一心向上，往外探求新知。徐父去世後，一九一五年徐悲鴻再到上海，以插畫、廣告維生，水墨作品〈馬〉獲得嶺南派名家高劍父、高奇峰兄弟賞識，翻印為作品。隔年徐悲鴻進入震旦大學法文系，半工半讀，課餘積極從事繪畫學習。康有為乃清末保皇黨領袖，民國肇建後一度蟄居上海，請徐悲鴻描繪亡妻肖像，畫成徐氏獲得稱許。康有為的北碑心得與時已經高齡，遍示所藏碑帖為這位少年一一講解。康有為不只主張保皇立憲運動，出版革新思想滲透到這位少年心中。康有為的《廣藝舟雙楫》，書法頗有見識。徐悲鴻對康有為行弟子禮，康則傾囊相授，並極力促成徐悲鴻與蔣碧微之婚姻。

上海十里洋場，各國租界林立，猶太富商哈同為上海鉅富，慕愛中華文化，在哈同花園籌建倉聖上智大學，公開徵求倉頡畫像，徐悲鴻以巨幅水彩應徵獲獎。清末民初中國藝術頗受留學日本的畫家影響，弘一大師李叔同畢業於東京美術學校，這股風氣依然未熄。徐悲鴻獲得獎金，一九一七年攜新婚妻子遊學日本半年，看到日本輸入西洋文藝復興成果印刷品，堅定往後留學歐洲志向。遊日期間，結識日學者中村不折（Nakamura Husetu, 1866-1943）。中村為日本書家與西洋畫家，一九〇一年留學法國跟隨拉菲爾‧柯蘭（Raphaël Collin, 1850-1916）學習，中村出示珍藏中國書法名帖，托付日譯本《廣藝舟雙楫》返國轉交康有為。

徐悲鴻返國後，聲譽漸隆。康有為親函舉薦於北京名士羅惇曧。羅惇曧廣東順德人，號癭公，乃父羅家劭為清廷翰林院編修。羅癭公為清末民初詩人、劇作家、作家，早年就讀於廣州萬木草堂，為康有為學生。羅癭公見徐悲鴻書畫大為稱許，平時為他作詩喻揚，攜他出入劇院，觀賞傳統戲曲，徐悲鴻因而與北京戲曲界頗善。徐悲鴻為人積極，為北大校長蔡元培畫像。蔡校長惜其才華，推薦為北大畫法研究會導師。羅惇曧又將徐悲鴻舉薦於傅增湘，建議獎掖出國留學。傅增湘為清末進士，一九一七年十二月出任北洋政府教育總長，一時清流，他與徐悲鴻面談下，允諾舉薦出洋。在初次滯留北京期間，徐悲鴻發表《中國畫改良論》，提出：「古法之佳者守之，垂絕者繼之，不佳者改之，未足者增之，西方畫之可採入者融之。」

徐悲鴻前往北京乃為尋求伯樂，以償歐洲留學宿願。教育總長傅增湘兩次推薦，歐洲戰事結束後，一九一九年三月徐悲鴻方能成為第二批官費留學生，帶著妻子蔣碧微啟程赴歐。五月傅增湘支持五四學運學生，被迫去職。徐悲鴻乘船抵歐，遊英國大英博物館，於希臘雕像前感慨不已，十月抵達巴黎，同年考進巴黎美術學院，進入法朗斯瓦‧弗拉蒙（François Flameng, 1856-1923）畫室。弗拉蒙精擅人物，畫風細膩柔美；課餘參觀羅浮宮，對文藝復興威尼斯畫派提香（Tiziano Vecelli或Tiziano Vecellio, 1488/90-1576）、西班牙畫家里貝拉（Jusepe de Ribera,1591-1652）、於近代畫家則推崇庫爾貝（Jean Désiré Gustave Courbet, 181-1877）、米勒（Jean François Millet, 1814-1875）、德拉克洛瓦（Eugène Delacoix, 1798-1863）、安端—路易‧巴里（Antoine-Louis Barye, 1795-1875）。巴里是一位動物雕刻家，徐悲鴻對於巴里雕塑上猛獸捕食的場面大為驚嘆。一九二一年因為獎學金中斷，徐悲鴻選擇前往生活費不高的德國，在柏林美術學院學習，平日前往博物館參觀、臨摹作品，同時也到動物園寫生猛獸百態。在德國期間，他對於杜勒（Albrecht Dürer, 1471-1528）、小霍爾班（Hans Holbein der Jüngere, ca.1497-1543）、林布蘭特（Rembrandt HarMenszoon van Rijn, 1606-1669）、門采爾（Adolph Friedrich Erdmann von Menzel, 1815-1905），義裔瑞士畫家喬凡尼‧塞甘提尼（Giovanni Segantini, 1858-1899）十分傾心，門采爾描繪現實社會生活，塞甘提尼則專注於阿爾卑斯山脈農村風光與生活。徐悲鴻在德國感受到北方文藝復興以及自然主義精神。一九二二年，徐悲鴻再次回到巴黎，進入自然主義畫家達仰（Pascal Dagnan-Bouveret, 1852-1929）工作室學習。達仰開始跟隨亞里山大‧卡巴涅爾（Alexandre Cabanel, 1823-1889），普法戰爭期間一度中斷學業，戰後追隨偉大畫家傑洛姆（Jean-Léon Gérôme, 1824-1904）學習。傑洛姆是古典主義大師安格爾（Jean Auguste Dominique Ingres, 1780-1867）學生。傑洛

姆創作題材從古典題材轉移到土耳其、埃及旅行見聞，加上一八五〇年以後，法國進出阿爾及爾、突尼西亞等北非地區，傑洛姆展現出美術學院傳統當中異國風味的浪漫主義情調。達仰在朱勒·巴斯提安·勒巴熱（Jules Bastien-Lepage, 1848-1884）去世之後，逐漸在畫壇上舉足輕重。達仰畫風從莊重的古典主義邁向自然主義，繪畫題材也從古典時期的神話、歷史畫題材轉移到凝視著眼前是世界。

在法國期間，他與友人張道藩、常玉、劉紀文等人組成「天狗會」，彼此交流文藝、政治等議題。一九二五年跟隨前來巴黎友人黃孟圭前往新加坡，透過售畫改善生活，並且短暫返國尋求支助，一九二六年再度返回巴黎。一九二七年返回中國，先後出任南京第四中山中學美術系教職，不久又拋棄高薪前往上海南國藝術院美術系主任，實際上這是無薪職，徐悲鴻熱心推動教育，棄高薪而不顧。此後，他短暫出任北京大學藝術學院院長，一九二九移居南京，出任國立中央大學藝術系教授。在國內政局相對穩定時期，前往世界各國舉行展覽，代表國府文藝的嶄新面貌，抗戰期間，徐悲鴻任教於重慶中央大學美術學系，又往返於印度以及新加坡，特別是與印度文學大師泰戈爾（Rabindranath Tagore, 1861-1941）結為知己，一九四六年出任北平藝專校長。

徐悲鴻早年艱困學習，獲得父親幼年教誨，奠定國學與傳統繪畫基礎；及長又獲得奔走各國鼓吹保皇革新的康有為所賞識，曾經為康有為留下畫像。傅增湘從一九一七年十二月起到一九一九年五月之間，擔任北洋政府教育總長，推薦徐悲鴻前往法國留學。他為了感念傅增湘知遇之恩，一九三五年二月農曆新春期間，總計五天到傅宅為他創作〈傅增湘畫像〉。傅夫人感言：「傅先生不知送出國多少人，只有悲鴻不忘先

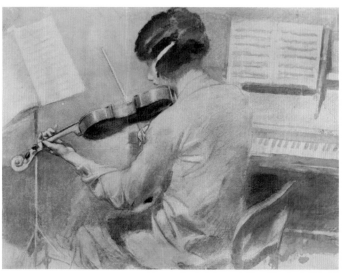

蔣碧微素描　1924　素描紙本　36.5×48cm（圖版009，頁64）

生之情。」同樣的情誼，也可以在徐悲鴻初到上海貧困之際，獲得藝文愛好者吳興商人黃震之救濟，往後也留下〈黃震之畫像〉（1926）。

徐悲鴻返國後，國家局勢動盪不安，日本侵華動作頻頻，九一八事變佔領東北、一二八事變攻擊上海，華北事變舉國沸騰。這段時間中日軍事衝突不斷，徐悲鴻將歐洲古典主義題材轉化為中國歷史故事，創作了第一部東方古典油畫史詩〈田橫五百壯士〉（1930）。司馬遷評價田橫：「田橫之高節，賓客慕義而從橫死，豈非至聖，余因而列焉。不無善畫者，莫能圖，何哉？」秦末亂局，齊國舊族田橫兄弟起兵抗暴，項羽不獎其功，反分封其部屬，田橫兄弟自立為王卻敗於項羽，後又抗衡劉邦而潰亡，退居東海島上。劉邦遣使者招降，田橫隨同行到洛陽，面謁劉邦前，恥於降漢自刎而死，隨者亦從死，島上五百餘名聽聞田橫已死，皆自殺相從。徐悲鴻描繪此圖以表明國家不屈不撓的精神。

夏朝亡國君夏桀殘暴，商湯起兵討伐，百姓期待義師早日救民於水火。徐悲鴻另一件作品〈傒我后〉（1933）構思於一九三一年九一八事變東北淪陷那

年，描繪受到日本佔領下期待獲得拯救，「徯我后，其后來蘇！」意味著什麼還不趕快來拯救我們呢？

徐悲鴻與妻子蔣碧微偕往法國留學，一九二四年完成三幅作品，分別是〈遠聞〉、〈蕭聲〉以及〈琴課〉，都是以蔣碧微為模特兒。首先是閱讀來自遠方的書信，其次則是低吟吹簫，最後則是拉著小提琴的音樂課程。〈蔣碧微素描〉（1924）這件作品正是〈琴課〉的素描。素描向來被視為習作，講求輪廓準確、明暗對比以及構圖表現，這幅素描不只顯示出對象掌握的準確度，同時明暗變化相當柔和，女子拉著小提琴，她的背影隱然浮現出正沉醉在樂聲當中。

〈石上美人〉（1927）標記著「丁卯」，相當於一九二七年。這年是徐悲鴻夫婦生活上的動盪一年，從法國學習歸國，事業並未穩定。

或許這件作品應該創於歸國前，裸女畫在當時中國並不普遍，金髮女子側坐於石頭上，身軀柔和，量體變化有致，筆調十分輕快、色彩活潑，輪廓不甚明確，雖然不盡然為完成作，但是我們可以看到未完成作的底色選擇，還有

石上美人　1927　油彩木板　41×51cm（圖版003，頁54）

麗麗像　1938　油彩木板　48×38.5cm（圖版006，頁58）

徐悲鴻的大膽筆調。〈麗麗像〉（1938）的主角是徐悲鴻長女徐靜斐，小名麗麗，出自於英文百合花（Lily）。小女孩側著臉龐，穿著腥紅色連身短裙，坐在水泥臺座上，遵循西洋古典人物的側面傳統，只是頭部微低，牆壁斑駁。當時徐悲鴻與蔣碧微關係不睦，抗戰存亡危急，處境艱難。純潔的小女孩神情與動作，多少隱喻著家庭與時代的詭異氣氛。

從〈青年像〉（1930年代）的人物神情、服飾以及完成度而言，或許是在抗戰勝利後的作品。我們從畫中少年的身材與容貌推想，他大約十餘歲，充滿無盡的朝氣。青少年悠閒地坐在石塊上，穿著白色襯衫、藍色長褲，腳上繫著涼鞋。因為石頭較矮，腿部稍微向前，左手搭在右手上面，正因為這樣動作與容貌，顯得輕鬆許多。相較於麗麗神情羞澀、不

青年像　1930年代　油彩畫布　70×51cm（圖版008，頁62）

安，畫中青年顯得從容自在，頭部向著左前方，微笑中充滿著面對未來的憧憬。這四件作品當中，青年人畫像完成度極高，不論是輪廓、量體以及筆調，都可以看到色調的細微變化，白色襯衫上面的鵝黃、天藍色調的變化可看到徐悲鴻將古典主義的柔美色調與精細光影，提升到自身風格，厚重而含蓄、飽滿且活潑的精神。

徐悲鴻一生充滿傳奇，出身貧困卻努力追求繪畫對於國家的貢獻。清末民初的世代，救亡圖存為追求新知的首要目標，不論學習科學、律法、地理、文學、藝術，其最高目的在於服務群眾，拯救陷於苦難的國家。徐悲鴻早歲艱困、飄零不安，讓他洞悉世情，力爭上游，一生追求傳統與現代、東方與西方的融會與貫通。他將古典主義的西方教育體系輸入中國之外，也將近代人物表現的線條與西方素描、量體、構圖巧

妙結合。向來我們往往忽視徐悲鴻在傳統詩畫、戲曲、碑帖著力甚深。徐悲鴻從康有為習得北碑精神，落筆雄闊而生機勃勃，在羅瘿公帶領下窺見京劇堂奧。留學法德，周遊於英國、荷蘭、比利時、瑞士、義大利、俄羅斯以及東南亞、印度諸國。水墨創作與西洋油畫媒材，卓然有成，風格獨具，最終得以融合為一。他的仕女柔情婉約而充滿自覺，貓兒、老牛、猛獅、奔馬、雄鷹皆能形神兼備，生意盎然。他說：「道在日新，藝亦須日新，新者生機也；不新則死。」徐悲鴻終身職志在於以西潤中之理念實踐，學習西方繪畫技術、理念美感，使得西方古典主義傳統轉移為東方面目，舉凡〈田橫五百壯士〉、〈徯我后〉、〈九方皋〉、〈愚公移山〉皆能日新月異，精神獨標。徐悲鴻多情，世人往往關注其與蔣碧微、孫多慈之戀情，殊不知其一朝受恩於人，終身不忘，舉凡黃震之、康有為、蔡元培、羅瘿公、傅增湘、泰戈爾等肖像，都隱藏著徐悲鴻對於知遇之恩的永恆記憶。康有為推崇文藝復興成果，認為中國藝術遠不及羅馬，訓勉徐悲鴻當以此為職志，去世前讚譽徐悲鴻作品為「精深華妙，隱秀雄奇，獨步中國，無以為偶。」

徐悲鴻生於苦難的年代，銳意向上，一生多情而才華洋溢，平素感恩知義，受到中外眾多大師提攜，留學法德，並飽遊歐洲諸國，主張藝術必須日新方得生機。傳統的豐富學養使得他的風格不局限西方繪畫，終能風格鮮明，鎔鑄東西方藝術於一爐，因為他的努力，漫長歷史的東方藝術傳統、文藝復興以來的西方繪畫成就，終能斟酌損益，開啟時代新機運，在中國茁壯成長。東西方藝術的融匯，徐悲鴻居功厥偉。

雲水山徑尋幽壑——黃君璧的美術史定位及其水墨美學

國立成功大學歷史系名譽教授・美術史家

蕭瓊瑞

一九四八年冬,黃君璧(1898-1991)首次赴台,與時任《中華日報》發行人的梁寒操,在台北中山堂舉行書畫聯展。次年(1949),台灣省立師範學院(即今台灣師範大學)圖畫勞作專修科改「藝術系」(即今美術系),聘黃任教授兼首任系主任;時黃氏乃五十二歲之齡,俟黃自該職務退休,已是一九七一年年中,黃君璧七十四歲那年,前後任職廿三年。

此廿三年間,是戰後台灣美術劇烈變動的一個時代,黃君璧位居當時全台最重要的美術學系負責人,其個人的思想、畫風,以及如何和這樣的一個時代互動,也成為研究戰後台灣美術史的一個重要面向。

■

英國藝術史學者蘇立文(Michael Sullivan)《廿世紀中國美術》一書,將清末民初以來中國美術(主要指繪畫),分作十種類型,其中就把黃君璧列為「廣泛採擷古代藝術精華,做為一己的表現技法」的「傳統派」(Traditional school),和吳昌碩、溥心畬、傅抱石、豐子愷、張善孖、張大千、陳少梅等人並列[1];而台灣資深的藝術史研究者兼畫家姜一涵,則在《從近代畫史上的關鍵人物談中國近代畫史》的系列演講中,將黃氏列入八種風格中的「汲引西畫技巧的革新派」,與徐悲鴻、林風眠、劉海粟等人並列[2]。中西藝術史學者對黃君璧的藝術類型,有如此差異的看法,也證見黃君璧本人藝術風格的複雜性。蘇立文的「傳統派」,涵括了所謂「渡海三家」的溥、張、黃等人,姜一涵的「革新派」則將黃和一般常說的「民初三傑」之徐、林、劉同列。「渡海三家」代表的是對傳統文化的延續與發揚,「民初三傑」強調的則是他們對傳統革新乃至革命的成就與貢獻。黃君璧同時出現於這兩個極端之間,是否也映證黃氏個人藝術走向上的一種雙重性與曖昧性?

筆者在一九九〇年〈中國美術現代化運動與台灣地方性風格的形成——一個史的初步觀察〉[3]一文中,曾對中國近代美術發展,提出「兩條路徑」的觀察;略謂:「汲古潤今」與「學習新法」是中國近代美術發展最重要的兩條脈絡,也是「中國美術現代化運動」最主要的兩股力量。所謂的「汲古潤今」,就是自內、向上,從傳統的文化遺產中去尋求養分,如:吳昌碩從甲骨、金石趣味中,發掘古拙、簡樸的筆意入畫;齊白石從民間木刻版畫中獲得滋養;黃賓虹花費大半生精力,整理歷代畫論;張大千則遠赴敦煌,直接從中古佛像壁畫中吸取養分……,幾乎民初以來,夠得上被稱為「國畫大師」的幾位畫家,大抵上都是在「汲古潤今」的路徑上求得生路[4]。

至於「學習新法」一路,則是向外,包括:日本、歐洲、美國,或稍後的蘇聯等,學習新的表達方式、媒材與技法;最直接的方式,就是出國留學,例如:較早的李叔同、高劍父(留日),和之後的徐悲鴻、林風眠、劉海粟(留法或遊歐),乃至李鐵夫(留英、美),都是在這個路徑卓然有成的大家。

從上述的說法觀,黃君璧顯然同時兼跨兩路,且一生在這兩條路徑

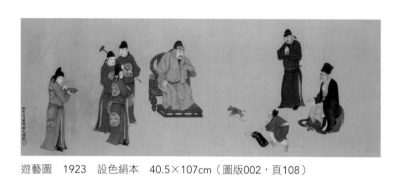

遊藝圖　1923　設色絹本　40.5×107cm（圖版002，頁108）

上來回思索、嘗試。早年的黃氏，和許多當時的少年一樣，是在傳統書塾教育中啟蒙；但十五歲時，即在家中另請老師教授英文、數學等西式教育。及長，一度追隨傳統畫家李瑤屏學習山水；後入廣東楚庭美術院研究西畫，從寫生、素描的路徑入手。不過，黃君璧始終沒有放棄水墨創作；在校期間，曾參加廣東全省第一屆美展，獲得國畫最優獎的榮譽；也在此時，得識張大千，成為終生至交，日後數度與張氏共遊峨嵋（1939）、廣元（1944）等地。一九二三年，因李瑤屏介紹，任教於廣州培正中學，並與師友合組「癸亥合作畫社」，且舉行個人畫展於廣州。一件今由長流美術館收藏的〈遊藝圖〉橫軸，正是一九二三年的作品，以工筆設色手法，描繪一群休憩遊樂的文人，有一隻看似會跑動的迷你馬，由一位庶民操弄，另有拿著玩馬球所用的長竿的僕人等；畫幅左下以細筆落款：「癸亥二月君璧黃允瑄臨」，允瑄是黃氏本名，而所臨的正是唐代畫家周昉的風格。此時，他因與廣東書畫收藏家田溪書屋主人何荔甫、冠五父子，及小廉州館主人劉玉雙、劬學齋主人黃慕韓等交好、過從甚密，而得以多方觀摩古作、鑑別真偽，並臨摹研究；甚至在一九二五年間，自己也購得明末四僧畫軸，而展開古人名作的收藏、研究。俟一九三六年，遷居南京，任中山文化館研究員，投入《中國繪畫史》的編撰，並與前提畢生整理古代畫論的黃賓虹結成忘年

之交。從這些經歷看，黃君璧自「汲古潤今」此一路徑切入的努力，應是相當明顯的。

然而，對「學習新法」的用心，顯然也不容輕忽，從追隨李瑤屏學習開始，課程上便有水彩及石膏素描的訓練；黃君璧曾說：「吾師李瑤屏氏，國畫、西畫均所擅長。最初教導吾等學畫水彩、石膏素描；其後始授以國畫。」[5]因此促成他之後再入楚庭美術院接受更進一步的西畫訓練。「楚庭美術院」乃是民初大量興起的私人美術學院之一，主持人正是甫自日本學習洋畫歸來的黃氏表兄陳丘山，師資則有自美國返粵的梁鑾等人。教學的內容都是以強調光影、重視造型比例的西畫技法，包括油畫、水彩、木炭、色粉……等[6]。因此黃氏雖未出國留學，但在早年的學習中，基本上都是從「學習新法」的一路切入。這樣的入徑，也使他日後在「國畫革新」的立場上，得以和徐悲鴻結成至交；一九三七年黃君璧受中央大學校長羅家倫之聘，任該校藝術系國畫教授，與任西畫教授的徐悲鴻成為同事；徐悲鴻曾為黃氏作像，並題記：「天下何人不識君？黃君到處留清名……倘以君璧比群山，應似黃山境界寬；巉巉峰巒君之筆，溶溶雲起性情閑。……」[7]對黃氏的人格、畫品均有所贊美。俟一九四三年徐氏接任系主任後，兩人因理念上的相近，感情更密。[8]

竹石圖　1947　水墨紙本
131×65cm（圖版003，頁110）

一件作於一九四七年、今存藏長流美術館的〈竹石圖〉，是以純墨色畫成，由黃君璧畫

石、陳方補竹，是在一九四七年秋夜的宗蔭室雅集中，送「碧微先生大法家正之」的作品。陳方是當年蔣介石的機要人員，抗戰時任職委員長侍從室，工書、善畫，又能詩文，戰後赴台，為「七友畫會」成員。碧微即徐悲鴻元配蔣碧微，二人婚後聚少離多，漸生嫌隙，一九四四年簽署離婚。「宗蔭室」即蔣碧微的室名。此作亦呈顯黃君璧與徐氏親友間的親密關係。

唯一九四九年之後，徐氏已於稍前北上另創國立北平藝專（即今中央美術學院），黃氏則輾轉前往台灣；二人因政權的歸屬分離，卻也分別在兩岸藝壇扮演了重要的官方主流領導角色，影響頗鉅。

■ 一九四八年冬天，黃君璧接受好友梁寒操之邀，從上海來到台灣，在台北中山堂舉行聯合書畫展。梁寒操（1899-1965）和黃氏乃廣東同鄉，為高要銀江人，畢業於廣東高等師範學堂，原有心於教育，後投入政界。廣東乃孫中山故鄉，也是民初革命的大本營，早年許多美術界人士，包括嶺南畫派開山祖師高劍父、高奇峰兄弟，也是革命的支持者，與國民黨關係密切。梁氏與孫中山哲嗣孫科相好，也是國民政府的重要幹部，曾先後擔任中央宣傳部部長、國防部最高委員會副秘書長，及遷台後的立法院立法委員、總統府國策顧問等職。梁氏因亦喜書畫，與黃君璧相識甚早；其工詩善書，尤以行書簡雅超逸，倍受時人喜愛。黃氏在廣東地區早有名氣，並在一九二七年後，由原本任教的廣州培正中學，受聘擔任廣州市立美專教師兼教務主任，後又兼任廣東省女子師範及江村師範美術教職，生活安定。唯在梁寒操與孫科邀約下，毅然辭去廣州教職，遍遊桂林、湖南衡山、南京、上海等地，一路旅行寫生，

最後在南京舉辦寫生畫展，並定居南京，擔任「中山文化教育館」研究員。定居南京後，黃君璧交遊日廣，與上海、北平等地畫家時相往來切磋。一九三七年抗日軍興，黃君璧隨政府遷往四川，定居嘉陵江畔，築畫室「飲綠軒」為工作之所，畫室題牓，還是出自梁寒操之手，可見二人情誼之深。[9]

一九四八年的聯合書畫展後，黃君璧一度返回廣州、香港等地舉辦個展。不過當時時局已變，國、共在中國大陸的戰爭，勝負之局已分。一九四九年年中，黃氏離開大陸，受聘台灣省立師範學院，並擔任剛由圖畫勞作專修改制的藝術學系首任系主任，展開此後長達廿三年的在台學院生涯。

除了作為台灣最重要的藝術學系負責人，黃君璧也在來台的第二年（1950），受聘成為台灣最重要美術競賽殿堂「台灣省全省美術展覽會」（簡稱「台灣全省美展」）的國畫部評審委員。

黃君璧是在一九五〇年的第五屆省展時，與溥心畬同時加入評審，此前則有馬壽華在一九四八年的第三屆已經加入。這些大陸成名水墨畫家的加入全省美展評審行列，也引發了因「水墨」、「膠彩」得獎比例的爭衡而產生的「正統國畫之爭」[10]。黃君璧以曾經接受西畫訓練的水墨畫家身份，對於台籍畫家所提「新式國畫」的理念，顯然也有一定程度的理解，調和了兩者間尖銳的對立。不過由於對水墨的堅持，使他在這場「正統國畫之爭」的歷史公案中，到底還是選擇了「狹義國畫」的一路；這或許也和他同一時代的許多其他畫家，包括徐悲鴻、林風眠、劉海粟等人一樣，在接受西畫訓練之後，終究仍是回歸水墨創作的追求，乃是一種時代的特色與限制。

黃君璧擔任「台灣全省美展」評審委員一職，前後廿三年時間；直至一九七二年的第廿八屆，始以晉升為顧問之名，終止了評審工作的參與。

黃君璧在戰後台灣畫壇，獲得權威式的尊崇地位，固然和他主持台灣師院藝術系，也擔任台灣省全省美展評審委員這樣的背景經歷有關，但顯然關鍵還不僅止於此。黃君璧在戰後台灣畫壇，乃至一般社會人士心目中的崇高地位，其實也和他長期擔任台灣最高領導人蔣介石夫人宋美齡的繪畫老師有關。

宋美齡之向黃君璧學畫的正確年代，應是一九五一年。據《聯合報》文教記者陳長華在一九八六年十月間對黃君璧的訪問指出：一九五一年間，黃君璧經當時台灣省主席的介紹，擔任宋美齡的繪畫老師，直到一九七五年蔣介石去世前，每周安排二或三次習畫的時間；廿多年間，除非特別要務或出國，上課很少中斷[11]。

宋美齡的習畫，固然有她個人的興趣使然，但作為當時台灣最高領導人的夫人，其習畫、作畫的行動，對其個人乃至政權的形象塑造，也具積極意義，甚至帶有高度政治宣示的意涵。

其實，一九五一年也不過是國民政府全面遷台後的第三年，蔣介石復行視事的第二年，在百廢待舉、情勢緊張的情形下，宋美齡的習畫，似乎帶著高度宣示與示範的作用。原來，在國民黨與共產黨爭衡的過程中，導致最後國民黨的全面挫敗，國民黨內部自我檢討，認為是忽略藝文工作與思想教育的結果；[12]因此中國國民黨中央改造委員會，除將「文藝工作」列入政綱之外，在實際的行為，也展開一系列加強藝文工作的計劃。在一般文化界，有張道藩領導的「中華文藝獎金委員會」的崇高地位。

（1950.3-1956.7）和「中國文藝協會」（1950.5-）的推動；在軍中，則

由於軍中文藝工作

有「文藝到軍中去」（1950），以及「軍中文藝運動」（1951）的展開[13]。配合「軍中文藝運動」的推展，同年（1951），政工幹校創校，由總政治部副主任胡克偉任校長；並成立美術組，由劉獅任組主任，為全面推動藝文活動，在「中國文藝協會」底下，又設「中國美術協會」，由原來的「中國文藝協會美術委員會」擴大改組成立，理事長即胡偉克，黃君璧則名列理事名單中。

上述的這些活動，都是在一九四九年遷台，以及一九五〇年韓戰爆發的背景中進行的，「文藝」這項原本在國民黨的革命事業中，一向不被列為優先考慮的事項，在這個時期，反而成為背水一戰最重要的力量來源。宋美齡之在一九五一年正式向黃君璧學習繪事，也正是在這個時代的巨大背景下而有的一種作為。

黃君璧與宋美齡之間的師生情誼，加上蔣介石對故宮文物的重視與支持，標示了國民黨政權在戰後台灣的一個重要文化道統象徵；[14]也成為日後台灣政府在對抗中共政權「文化大革命」時，推動「中華文化復興運動」最重要的基礎，黃君璧在這之間則奠定了其「畫壇宗師」的崇高地位。

圖1：1950年代台灣三大美術陣營成員分佈圖

省展委員
馬壽華、陳夏雨、楊三郎
金潤作、蒲添生、陳　進
李石樵、郭雪湖、顏水龍
林之助、劉啟祥、陳敬輝
李梅樹、吳棟材、呂基正

梁中銘、傅狷夫
林克恭、張穀年
藍蔭鼎、胡克敏

林玉山、袁樞真
金勤伯、溥心畬
廖繼春、陳慧坤

黃君璧

政工幹校
劉　獅、孫　旗
梁又銘、陶克定
王王孫、梁鼎銘
方　向、邵幻軒
郭道正、關明德
商家堃、李仲生

莫大元
趙春翔
施翠峰
虞君質

台灣師範學院
孫多慈、黃榮燦
廖未林、何明績
朱德群、林聖揚
馬白水

的推動，使黃君璧在台灣師院藝術系的學院系統，以及台灣全省美展的展覽系統之外，又多了一份重要的參與；如果將「師院」、「省展」「政校」視為戰後初期（1950年代）台灣美術圈最重要的三大陣營，那麼能夠同時橫跨這三個陣營者，也只有黃君璧一人（圖1），可見其在戰後台灣藝壇地位的特殊。

■

黃君璧在戰後台灣最具體的貢獻，除了前述的藝術行政之外，主要仍是在教學的工作與個人的創作上。師院藝術系（後改台灣師大美術系）廿三年系主任的工作，黃君璧基本上是採行一種較為寬鬆、乃至無為而治的領導風格；許多事情，他徹底奉行分層負責的態度，委由助教或講師遵照校方的命令行事。[15] 不過即使如此，在黃君璧主持台灣師大美術系的廿餘年間，在整個「國畫」的教學上，確立了「寫生」與「臨摹」並重的教學方針，進而培養了許多基層的創作人材；甚至說：傳統的國畫，能在戰後台灣獲得延續與生機，黃君璧的影響及貢獻，應是可以獲得完全的肯定。

水墨繪畫早在明清時期即傳入台灣，甚至在台灣特殊的社會型態與地域風習的激盪下，發展出自我獨特的「狂野」特性[16]；但在日治時期，則因西方寫生、寫實概念的影響，導致「膠彩畫」（日本畫）取代了水墨畫的地位，水墨繪畫成為失去發展生機的弱勢畫種。一如戰後首屆台灣全省美展評審委員林玉山的「評審感言」所示：

「……統觀出品畫中，我們感到大有傾向舊式國畫的趨勢，盲從不自然的南畫，或是模仿不健全的古作，忘卻自己珍貴的生命，這一點我們頗感惋惜！」

又說：

「我們深切知道，台灣現有的國畫究竟是什麼？雖然遠隔我國文化五十年，但是所感受到的美術教育，在我們正確的評論上，乃是傳受祖國美術文化，而加以革新的日本美術教育，再在台灣爐冶中，數十年來經過熱烈作家同志，不屈不撓的熱心鍛鍊而成就的一種藝術，所謂刷新作風吧！希望我們的同志，不要走歧徑，不要忘卻個性，注重創作的精神，團結起來，協助我國文化之建設。」[17]

儘管從表象上看，在那場長達卅六年的「正統國畫之爭」中，同為中國繪畫源流之一的北宗重彩丹青之「膠彩畫」，似乎最後落敗，退出「正統國畫」的名號爭奪，但諸多對「舊式國畫」（水墨畫）也就是所謂「南畫」（南宗繪畫）的批評，卻也促成了台灣師院藝術系國畫教學理論與課程設計的改革，也就是在不排斥傳統的臨摹教學之外，加強了「寫生」的訓練。

師院藝術系國畫寫生教學的確定，台灣前輩畫家林玉山固然功不可沒[18]；但黃君璧的支持，也是重要關鍵。

黃君璧對國畫寫生的概念，始終不曾反對；從他年少時期習畫開始，便有寫生、寫實的訓練，只是在寫生、寫實的訓練之中，黃君璧始終堅持水墨創作背後，超越自然物象寫實的構思、佈局、筆墨、與情思。他曾說：「中國畫為個人性靈之表現，即將融合於胸之自然現象，經過情感之激發，藉純熟之技法自然繪畫而出——此所謂『靈感』之流露。」[19]

黃君璧和許多中國傳統的畫家」，尊重並珍惜歷代畫家對自然觀察、表現的成果，他認為：「中國畫之傳統技法，乃從自然界攝取形

象、理解形象，再經分析、歸納、演繹等作用，然後融會貫通而形成各種基本範式，……」20因此，精研古人研發的各種技法，乃是累積個人能力的必要手段，「臨摹」到底只是手段、過程，不是目的；真正的目的，是要形成自己的意境、創立自我的風格。因此他說：「學畫者，『臨摹』為一無法避免之階段，然臨摹並非一成不變依循別人作風下筆；此與學歷史者同，並非以歷史作為現實事態之重演，乃是從歷史中吸取教訓，去蕪存菁，用以作為將來努力之借鏡。學古人作畫亦應作如是觀，吸取古人精華，學得他人長處，創立自己風格，畫出自己意境，如此方為真正之表現。」21

他在師大美術系所開設「專家畫研究」課程，對歷代畫家的作品，顯然他已走出臨摹的階段，進入直接觀察自然的階段。他的多次出國觀察世界三大瀑布實景，自可印證他對「寫生」的看重；同時他也說：如數家珍的指出其特點，並示範畫法讓學生瞭解；而在自己的創作上，

「跟老師學畫或者臨摹古畫，都祇是學習繪畫的基本技法。要想畫得生動踏實，必須『寫生』，山水畫尤其如此。我常對學生們說：『我的山水，最得力的是嘉陵江，其次是峨嵋。』我也曾告訴過一些學生：『我向華山學得畫雲，向雁蕩學得畫瀑。』這些都是真心話。」22因此，黃君璧一生喜愛遊山玩水，一般人看來是旅遊活動，對黃氏而言，則是「繪畫」工作的一部份。23

黃君璧這種以「中學為體，西學為用」的國畫改良觀，事實上和徐悲鴻的路徑相當接近，也是民初以來「中國美術現代化」進程中，相當重要的一條走向。黃君璧落實這樣的想法與作法在師大美術系的教學中，也實施在他私人畫室「白雲堂」的授徒中，影響層面相當廣泛。

黃君璧的創作，數量相當龐大，題材也多元廣闊，同時一生展覽無數，官方與民間之收藏均豐，今以長流美術館的藏品，一窺其戰後創作的面貌。

一件創作於一九五七年的〈溪山山居〉，以較寬鬆疏淡的筆觸，描繪前景的山巔，巖上老樹垂枝占據畫幅中心，濃淡畫成的樹葉、藤蔓，顯現一種荒蕪中特有的生命力，巖下是清雅的溪流及隱藏在林木中的居家，遠景則為高聳的山勢，白雲橫亙其間，雲山、溪水、幽壑、山居……，始終是黃君璧心靈嚮往的情境；此作保有較自由靈動的筆勢，還不是後來人們較熟悉的黃氏山水風格。一九五七年，也是台灣現代藝術逐漸抬頭、學生輩組成「五月畫會」並開始推出連續年展的一年。

一冊十開的《山水嘉蔬冊頁》，作於一九六〇年，一山水、一花果參差排列，但山水四幅、花果六幅；花果分別為芙桑、蓮藕、白菜加荸薺加蘑菇，以及石榴，和兩幅清竹，其中一幅落款：「迎風弄月，蕭灑一生。」另石榴一幅則作：「看他開口處，談笑落珠璣。」山水除一幅巖壁下泛舟外，另三幅均為溪山山居圖式。這類山水和蔬菓合輯冊頁，

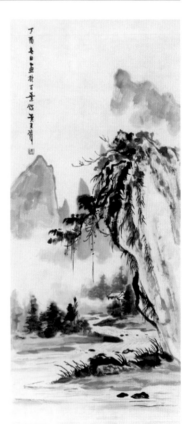

溪山山居 1957 水墨紙本
103×41cm（圖版008，頁116）

左｜武陵溪畔　1968　設色紙本　176.5×94cm（圖版014，頁123）
右｜山水嘉蔬冊頁（十開）　1960　水墨紙本　30.1×30.5cm×10（圖版012，頁120）

也是黃氏較為少見的作品，呈顯藝術家的處世態度和當時心境。

是年，黃氏作品由國立歷史博物館送往巴西參展「聖保羅雙年展」，獲巴西美術學院贈予榮譽院士榮銜。

一九六〇年，也是台灣中部橫貫公路通車的一年。這是一條工程艱鉅舉世聞名的公路，對台灣國防、經濟均影響重大；奇峻壯偉的景觀，也成為觀光的勝地，吸引許多畫家前往寫生、創作。這年起，黃君璧便多次結伴前往寫生，完成於一九六八年的〈武陵溪畔〉，也是其中一件頗富特色的佳構。

這件作品的構圖，採取主山半截的方式，以深遠的手法，由近而遠、迂迴深入，前景濃墨而筆觸粗獷、遠景輕淡而筆簡；中間以白雲聯結，又有一橋相聯，虛實均俱。題跋於左上一角，詩作：「峭壁插天際，連山有石橋；武陵溪畔路，草樹接雲霄。」落款：「戊申冬遊梨山武陵農場，道中詩稿。」雲水山徑尋幽，既是黃氏山水構圖的常模，也是生處亂世的自適之道。

一九六九年，黃君璧有一趟南非之旅，原是應南非開普敦博物館之邀前往、並在約翰尼斯堡美術館舉行個展的一次單純之旅，但因此順道走訪了世界三大瀑布：維多利亞瀑布（Vicoria Falls）、衣瓜索瀑布（Iguassu Falls）及尼加拉瓜瀑布（Niagara Falls），而促使他個人創作進入一個嶄新的階段。此後，巨大的瀑布，成為畫面經常出現的題材，如：未註年代、但筆法嚴謹的巨幅〈衣瓜索瀑布〉，及以較多墨韻畫成的〈飛瀑雷鳴〉及〈碧湖流泉〉等，都可感受到黃君璧較偏向內斂的情

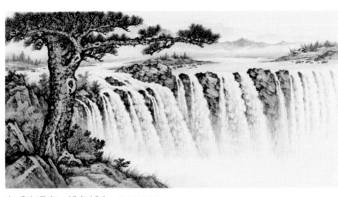

衣瓜索瀑布　設色紙本　94×184cm

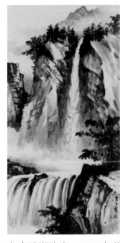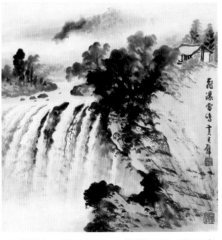

左｜碧湖流泉　1970年代　水墨紙本　117×59.5cm（圖版037，頁155）
右｜飛瀑雷鳴　1960年代　設色紙本　33.5×33.5cm（圖版022，頁132）

感，似乎在這些巨大瀑布的描繪中，取得渲洩的出口。

然而一般人可能較不瞭解的是：也是因為這趟南非之旅，參觀了該國動物園，促使黃君璧也創作了另一批以獅子為題材的作品。

一件高94公分、寬187公分的〈舐犢情深〉，用類似西方素描的細筆，掌握獅毛質感的畫法，描繪林木中一隻母獅和兩隻小獅休憩共處的情狀：母獅趴著身子對外，似有防患任何外敵侵擾的警覺，卻回頭溫柔地看著兩隻幼獅；而幼獅天真無邪、毫無戒心的模樣，也令人心生憐愛。

這些作品是先以鉛筆寫生素描，回到畫室後再完成，並在當年（1969）年底（12月），假台灣省立博物館（今國立台灣博物館）舉行的「瀑布獅子特展」中展出。他在畫集〈前言〉中寫道：「…旅南非之日，曾遊動物園，珍禽異獸，固屬罕見，獅子雄姿，尤增興趣；徘徊數日，對態

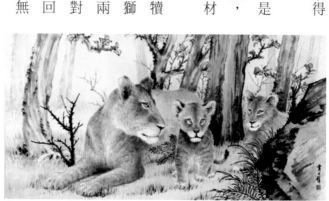

舐犢情深　1969　設色紙本　92.4×184.6cm（圖版017，頁126）

墨梅　1970　水墨紙本
104×35cm
（圖版023，頁133）

描形，坐臥俯仰，醒睡慵凶，各得若干。余于獸類，本少繪寫，知非所長故也，今合瀑布之作……，作紀遊展出。…紀遊筆墨，亦人生過程印象，非敢以此自炫，祇藉就教于同道耳。」24

完成〈舐犢情深〉的隔年（1970），又有〈墨梅〉之作，是題贈給或華佗儷的作品；梅枝的曲折扭轉，一濃一淡，糾纏相生，扶搖直上，頗有隱喻夫妻情深、生命綿長之深意。此外〈松石並壽〉，雖無紀年，但應也是此時期之作，由陳子和寫松、黃君璧補石，均是藝壇應酬、唱和之作。

一九七一年的《四季山水》水墨設色四屏，分別為：〈春江水暖〉、〈荷塘清夏〉、〈雲山秋色〉、〈冬溪釣雪〉，是黃氏山水繪畫的總集成。這年，黃君璧六十三歲，正式自國立台灣師大美術系系主任職務退休，進入退休後全力創作的生命階段。

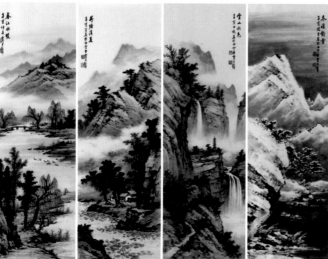

左｜四季山水　1971　設色紙本　110×36cm×4（圖版024，頁134）
右｜松石並壽　1960年代　水墨紙本　136.5×68cm（圖版016，頁125）

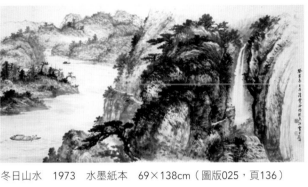

冬日山水　1973　水墨紙本　69×138cm（圖版025，頁136）

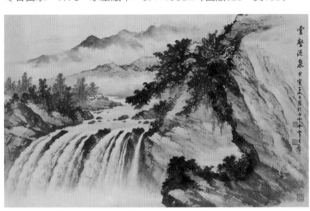

雲壑流泉　1974　設色紙本　54×89cm（圖版028，頁140）

左｜溪山深隱　1978　設色紙本　120×60cm（圖版030，頁143）
右｜林壑秋色　1974　設色紙本　142×75.5cm（圖版027，頁139）

黃君璧退休後的創作，從長流美術館的收藏檢視，可分為兩大系統，一是山水、一是花鳥。

一九七三年作於香港的〈冬日山水〉，是和其學生林清霓合繪之作；此作以墨點為主，和黃氏一向多變的皴法較為不同，但畫幅右側之飛瀑、山徑，仍為黃氏一向構圖中的元素。

先是黃君璧一九七一年退休後，當年十月即應韓國國家博物館（今現代藝術館）之邀，前往個展，並接受慶熙大學贈予的最高榮譽大學獎章；隔年（1972），轉往香港，乃有一九七三年和同為廣東人的學生林清霓合畫〈冬日山水〉之作。五月，還在香港大會堂舉行個展，展出近作約八十餘幅，多為巨幅白雲飛瀑。

一九七四年的〈雲壑流泉〉，也是大瀑布之作，右方前景的巨岩、山石、老松，襯托後方的飛瀑，乃至遠方的山居；素淡、悠遠中，瀑布轟然有聲，相對於老松的靜默無語。

同年（1974）的〈林壑秋色〉，回乾筆設色的手法，在直幅的畫面中，空間層層推遠，題跋於畫幅左上天空處，作：「盤礴睥睨乃是翰墨家生平所養之氣，崢嶸奇崛，磊磊落落，如老甲聯雲，時隱時現，人物、草木、舟車、環廓，就事就理，令觀者生入山之想，乃是石濤此論旨哉斯言。」落款：「甲寅夏日畫於白雲堂，君翁黃君璧。」崇山、茂林、白雲、瀑布、溪壑、山居……，綠林中摻雜紅葉，乃初秋之象。

一九七八年的〈溪山深隱〉，又畫於香江，則深秋之景。筆墨豐實中，帶著一份淡遠心境，畫幅左側有飛瀑由遠而近，層層下墜，激起濛濛水氣；右側山林中，則有一條山徑，由下而上，達於前山山巔草屋，內有一案前讀書老者，正是藝術家本人理想生活的形塑；而這種赭紅的色彩，也是黃氏山水的特色。

同年（1978），又有《四季山水》之作。四季中除了冬景〈溪山雪霽〉外，其他三季的〈春山覓句〉、〈夏日溪居〉，及〈秋林晚色〉，都以瀑布為主景，而夏日的瀑布水勢尤為豐沛。

四季山水　1978　設色紙本
56.5×29.5cm×4
（圖版032，頁146）

溪山雪霽　1980　設色紙本
56.5×89cm（圖版044，頁164）

山水四屏　1980　設色紙本　（畫）40×27.5cm×4、（詩堂）27.5×27.5cm×4（圖版045，頁166）

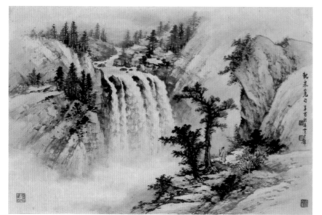

觀泉圖　1981　設色紙本　60×91cm（圖版049，頁172）

同名為〈溪山雪霽〉者，一九八〇年又有一幀橫幅之作，手法的寫實，一如西畫的水彩，但墨韻之柔美及留白之巧妙，均充分展露這位融合東西畫法的藝術家超卓的表現能力。

這是藝術家對季節變化相當有感的一年。一九八〇年又另有《山水四屏》之作，分別為《春溪策杖》、《負手閒吟》、《雲峰曉色》，及

〈雪霽群山〉，呼應在春、夏、秋、冬的自然季節變化中，各有不同的人文活動搭配。此作各幅均再配以丁治磐題詩，丁治磐是比黃君璧更年長四歲的知名書法家，文武兼備。

退休後的悠閒生活，使黃君璧的創作心情更為自由、率性，題材也多作古代文人心境之表現；如：一九八一年的〈觀泉圖〉，畫一持杖老人，立於此側平台松樹下，隔岸觀看對面山頂沖刷而下的多重瀑布，墨色清淡，卻氣勢十足。左下角鈐一閒章：朱文方印「君翁八十歲後作」。另一未記年代，題註贈賀「育生仁

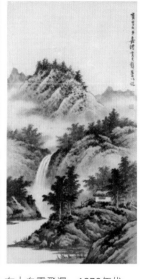

弟嘉禮」的〈白雲飛瀑〉，筆法接近，或許也是此年前後之作。

一九八二年的〈一天涼露滿衣襟〉，一樣是以策杖緩行於山徑的古代文人為主題，以濃淡的墨筆點染而成，題跋：「一天涼露滿衣襟，遊到前峰山更深；遠岫瀑聲歌隱隱，挾節忘倦撥雲尋。」

類似水彩點染、斜刷的技法，在一九八三年的〈雲山遇雨〉中更為明顯，雨勢磅礴、濕氣飽滿，水流湍急、潺潺有聲。

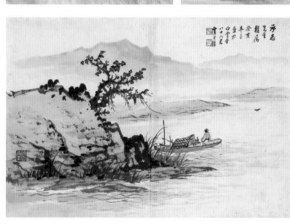

上右｜白雲飛瀑　1970年代
設色紙本　68.5×35cm
（圖版039，頁158）
上中｜一天涼露滿衣襟　1982
水墨紙本　120×59.5cm
（圖版047，頁170）
上左｜雲山遇雨　1983
設色紙本　66×34cm
（圖版048，頁171）

孤舟鴻影　1983　設色紙本
40×60cm（圖版051，頁176）

同年（1983）題贈長流美術館館長黃承志的〈孤舟鴻影〉，回到筆墨點染的傳統文人意境：岸邊孤舟橫渡的文人，回頭遙望同樣孤獨飛過的鴻鳥，暗含一種文人相惜的心境。

一九八四年，有《尋山冊頁》之作，仿石谿筆意，計十二開；一九八八年與歐豪年書法題句合裱，另題「白雲妙墨」四字於冊首。

「溪山雪霽」是黃君璧退休後極其喜愛的題材，一九八七年又有一

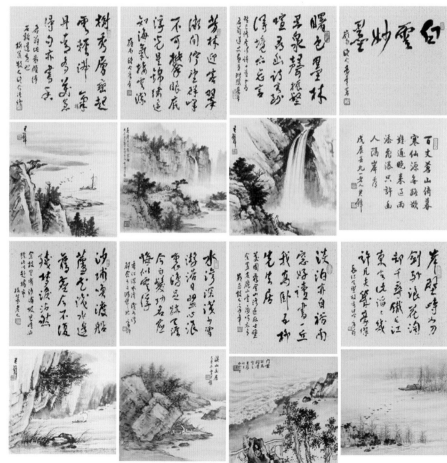

尋山冊頁（廿四開、局部）　1988　設色紙本（圖版058，全圖見頁184）

幅同名之作，且搭配自作詩句為題，詩作：「風捲寒雲暮雪晴，江烟洗盡柳條輕；簷前數片無人掃，又得書窗一夜明。幾樹寒林雪滿川，玉山重疊凍相連；山童買酒歸何處？點點歸鴉拂晚烟。」至於接近正方的畫幅中，以墨染及留白的手法，畫出天寒江凍、大地雪白的酷寒景像；藝術家退卻繁瑣瑣行政與俗世牽掛，疏荒寒暮的心境，恰合自然景緻。

一九二八年的《淡輕抹遠空》雖是祝壽之作，且是與他人合繪之作品，但仍顯遺世、遁世之心情。在輕淡、疏遠的近、中、遠三層構圖中，留下大量的空間。題跋由潘龢所記：詩作：「淡淡輕輕抹遠空，雲光如畫入囊中；秋林更比春花艷，葉葉丹砂照水紅。」落款：「戊辰十月，耀屏、君璧合畫，以祝植母孔太夫人九齡開一鴻壽。南海潘龢題記。」潘龢也是廣東人，是年紀較黃氏更長廿二歲的國畫家，也是廣東國

畫研究會創辦人及主持人。

山水畫之外，黃君璧在退休之後，也有大批花鳥之作，其中和他人合畫之作品亦不少，如：梅花即有〈紅梅〉（1973）、〈疏影梅枝〉（1979），及由胡念祖膀題詠梅詩的〈林中梅〉（1987）等，梅花作為

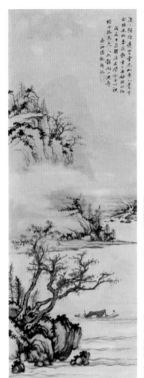
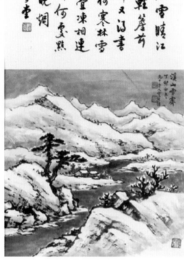

左｜淡輕抹遠空 1928 設色紙本 94×33cm（圖版001，頁107）
右｜溪山雪霽／行書《自作詩》 （畫）1987 設色紙本／水墨紙本
（畫）30×30cm、（詩堂）34×33.5cm（圖版056，頁182）

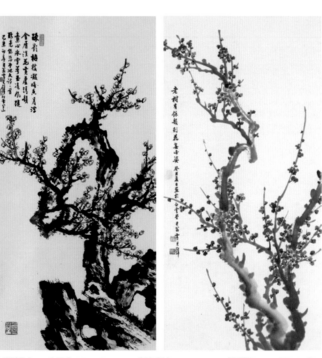

左｜林中梅 1987/1995 設色紙本／水墨紙本 （畫）33×34cm、（詩堂）33×34cm（圖版057，頁183）
中｜疏影梅枝 1979 水墨紙本 134×66cm（圖版034，頁152）
右｜紅梅 1973 設色紙本 92×45.5cm（圖版026，頁138）

中華民國的國花，那種堅忍不屈、逆境求生，或月明林中自適的氣節，都是藝術家意欲追求、歌讚的品德。

也是氣節象徵的竹石圖，則有〈墨竹〉（1975）、〈竹石〉（1984）等作，後者還有劉太希的題膀；同樣有劉太希題膀的〈菊石圖〉，應是同年（1984）之作。

也是以菊石為題材，但搭配大筆揮灑的芭蕉樹，則是歌詠重陽的〈芭蕉與菊〉（1981），筆力縱放瀟灑，殊屬罕見；題跋：「錦燦重陽節到時，繁花夢裏傲霜枝；晚香常冷凝丹粒，秋色封窗點緯葳；黃迷老圃，濃拖斜照落東籬。靈砂換卻淵明骨，倦倚西風小自知。」

黃君璧生性好客，善與人交，和畫友合作的大畫，也所在多有，如：一九七六年和陳子和、葉公超、歐豪年合作的〈松鶴遐齡〉、一九八九年和黃磊生、楊善深、趙少昂等嶺南畫家合繪的〈松鶴竹石〉，都具祝賀長壽的意義。一九八九年，已是黃君璧九十二歲之年。

長流藏品，也有罕見的花鳥小品及書法條幅。一九八九年的〈魚〉，是「擬八

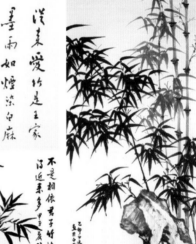

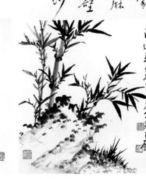

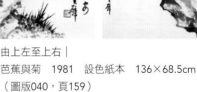

由上左至上右｜
芭蕉與菊　1981　設色紙本　136×68.5cm
（圖版040，頁159）

菊石圖／書法　1984　水墨紙本　29.5×29.5cm×2
（圖版053，頁178）

竹石／書法　1984　水墨紙本
（畫）29×29cm、（書）29×29cm
（圖版052，頁177）

墨竹　1975　水墨紙本　132×61cm
（圖版029，頁142）

上｜松鶴遐齡　1976　設色紙本　94×176.5cm
　　（圖版031，頁144）
下｜松鶴竹石　1989　設色紙本　144.5×370cm
　　（圖版061，頁192）

大山人本」之作，作於己巳年新春，初度九十二之齡；一九六〇年代的〈紅葉八哥〉，也是筆簡意深，對角線的構圖，簡潔瀟灑、氣韻十足。

作為畫家，單純的書法條幅亦屬少見；一九七四年的一幅〈積雨初收行書七言絕句幅〉，題贈大為先生；一九八五年的〈行楷芝蘭、松柏七言聯〉，則是應黃承志尊翁、也是知名畫家黃鷗波之屬所作，聯曰：「芝蘭自得山川秀，松柏長留天地春。」也是對鷗波先生的人格、藝事之歌詠。

一九九一年十月，黃君璧以肺炎引發併發症，安然辭世於台北三軍總醫院，享年九十四歲。

從教職退休的一九七一年至一九九一年辭世，黃君璧還有整整廿年的時間；這段時間，也正是台灣社會從強人政治逐漸走向解嚴、民主、多元的時代。黃君璧的影響力，不因退休而減弱，反而因為更多的展覽，奠定了他和張大千、溥心畬共享「渡海三家」美名的地位；而活動的範圍，更擴及香港、美國、韓國等地區，也得以和隔絕多年的故鄉畫友、晚輩在香江重聚。

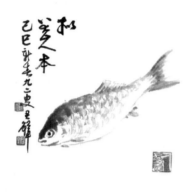

魚　1989　水墨紙本　35×34.5cm
（圖版060，頁191）

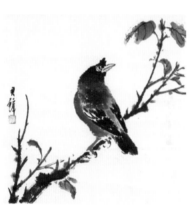

紅葉八哥　1960年代　設色紙本
30×30cm（圖版021，頁131）

戰後台灣美術史中的黃君璧，其地位一如中共建國以來的徐悲鴻，他們都是以穩健，或某種程度上被稱作保守傾向的作為，扮演了當時代表官方主流思想的畫壇領導人，影響了時代的走向，也是論述兩岸這段歷史不容輕忽的重要人物；但更重要的，是他們均在時代巨輪的輾壓下，留下了大量影響後世的珍貴創作，成為歷史、文化的美好印記與見證。

左｜行楷 芝蘭、松柏七言聯　1985　水墨紙本　137×33cm×2
　　（圖版065，頁197）
右｜積雨初收行書七言絕句幅　1974　水墨紙本　86×34cm
　　（圖版063，頁195）

【註釋】

1. 詳參Michael Sullivan, "Chinese Art in Twentieth Century" (London, University of Glasgow Press, 1959), p.p.87-97。

2. 姜氏系列演講發表於1987年11月4日至12月23日，台北耕莘文教院。

3. 本文原為台灣澎湖縣立文化中心主辦「探討我國近代美術演變及發展」藝術研討會之開幕式專題報告，後收入蕭瓊瑞《台灣美術史研究論集》（台中：伯亞出版社，1991.2），頁1-29。

4. 澳洲雪梨大學藝術史學者姜苦樂（John Clark）視「汲古潤今」之努力，為「中國現代繪畫的第一階段」。其謂："The first stage of modernity allows for a dialogue with tradition through exploration of the technical means of media and the expression of new subjects....The first stage of modernity allows for a comfortable even facile sense of the new to be achieved by sentimentalizing the psychological effect of traditional media"（參見Problems of Modernity in Chinese painting, Oriental Art Vol.32:3 (Autumn,1986) p.p.271.）筆者則將「汲古潤今」視為一持續性之努力路向，而非一階段性之作法。

5. 參見〈君翁畫語錄〉，黃光男等《黃君璧繪畫風格與其影響》（台北：台北市立美術館，1987.11），頁173。

6. 詳參前揭俞守仁〈黃君璧前期山水畫軌跡之探討及其他〉，頁20-21。

7. 此為1938年夏天所題之是畫詩，參見前揭楊著《黃君璧的藝術生涯》，頁36-37；另見劉芳如《飛瀑‧煙雲‧黃君璧》（台北：雄獅圖書公司，1994.8），頁112-113。

8. 有關黃、徐二人之交情，可詳參楊隆生《黃君璧的藝術生涯》（台北：藝術家出版社，1991.9），頁28-40。

9. 黃君璧離粵入蜀的過程，可詳參前揭楊隆生《黃君璧的藝術生涯》，頁21-28。

10. 詳參蕭瓊瑞〈戰後台灣畫壇的「正統國畫之爭」〉，原發表於「第一屆當代藝術發展學術研討會」（台北：國立歷史博物館，1989.12），收入前揭蕭瓊瑞《台灣美術史研究論集》，頁45-68。

11. 參陳長華《蔣夫人的藝術生活》，《聯合報》1986.10.31「藝文版」，台北。另據前揭楊隆生《黃君璧的藝術生涯》一書云：宋美齡曾在南京時期，即有意向黃氏學畫，只是約訪未成（頁94-95）。

12. 參見《總統三年來關於教育文化的訓示》（台北：教育部教育資料研究室，1953.4），頁10。

13. 有關戰後台灣政戰文藝工作，詳參沈孝雯〈鐵血告白：遷台初期文政策下的美術創作（1949-1984）〉（台灣師大進修推廣部美術研究所2007年碩士論文）。

14. 參林（蔣）伯欣《近代台灣的前衛美術與博物館形構——一個視覺文化史的探討》（台北：輔仁大學比較文學研究所1994年博士論文）。

15. 詳參黃氏弟子姜一涵〈黃君璧先生的人格典型和藝術典型〉，收入前揭《黃君璧百年誕辰紀念國際學術討論文集》，頁37-44。

16. 詳參蕭瓊瑞〈「閩習」與「台風」——對明清台灣書畫美學的再思考〉，原刊《台灣美術》67期，（台中：國立台灣美術館，2007.1）；收入《「閩習台風——明清時期台灣美術之研究》（台中：國立台灣美術館），頁104-117。

17. 轉見王白淵〈台灣美術運動史〉，《台灣文物》3卷4期，（台北：台北市文獻委員會，1955.3），頁42-43。

18. 詳參王耀庭《國畫山水研究彙編》（台中：台灣省立美術館，1993.8），第九章〈寫生與台灣山水〉，頁106-113。

19. 前揭〈君翁畫語錄〉，頁169。

20. 同上註。

21. 同上註，頁170。

22. 黃君璧口述，黃天才筆記〈序言〉，前揭楊隆生《黃君璧的藝術生涯》，頁12-13。

23. 同上註，頁12。

24. 黃君璧〈前言〉，《黃君璧畫集》，台北：台灣省立博物館，1969.12。

黃君璧〈四季山水〉作品評述

君璧教授是我的老師，也是我在中國繪畫創作過程中，影響我諸多的教授。

被藝壇尊稱為君翁的黃教授，原名允瑄，字君璧，號君翁。一八九八年出生於廣東南海縣首府廣州市，卒於一九九一年，享年九十四歲。他是渡海來台頗具盛名的繪畫宗師，與張大千、溥心畬、傅狷夫等名家齊為政府遷台後，以中國繪畫藝術行政教育的大家。

在傳統文化中有深厚的美學修養，又得在新時代、新視覺的時代風尚中，對於物象開啟新視覺的時代畫家。除了在台灣師範大學終身倡導國畫教學外，亦代表政府出國宣導中國繪畫美學的歷程、文化傳播與國畫新面貌，受到國際藝壇的肯定與推崇。

他之所以有與天同慶的功績，是因為他在繪畫美學的新契機，將他在創作原有的中國文化內涵為底蘊，發揮了淋漓盡致，更在現實世界中，敏感而真切的體悟時空變易後的社會價值觀念。兩者之間有新的看法，並實踐古人常提示的「六法」中，如氣韻生動等等的現實化，又有讀萬卷書，行萬里路的實踐精神。

「君璧先生一輩子，登華山、遊雁蕩於腳下，在大塔山看雲，中非、南北美洲觀瀑，將中國繪畫的精華內涵溶於筆端。」李霖燦教授如是說。此為明確了解君翁的審美眼界界限與創作的氣勢。

或者我們欣賞他的作品，除了有跡可循，了解每一幅名作的創作來歷，包括他引用古人的某一經驗，充實繪畫內容；也可看到默記世界名山大川的現實鏡頭，竟然能移入他的國畫表現的意象裡。不論是山水畫、花鳥畫、或氣吞山河的獅子王等等現場寫生的場景，君翁無一不有更為切心的美感表現。這種「師古人不如師造化，師造化不如師心源」（范寬）的體驗，是大師胸襟的廣闊，以及繪畫美學的締造者，在廿世紀中革新，時代與現實的融合。君璧教授的國畫創作，實際上是引領東方美學與中國繪畫的原真精神，以及傳承文化內涵，講究承先啟後的實踐者。

茲今以他一九七一年所作的《四季山水》圖像為例，進一步賞析名師名畫所表現的美感造境。

四季風景有其季節特徵，雖然在寶島的環境或有變易，但均可從四季感受其色澤與氣溫，其中以山水風情互有點染的顏色或景物的枯榮者，仍然可從中理解繪畫景象所依持的視覺特徵，正如古人說的：「春山豔冶而如笑，夏山蒼翠而如滴，秋山明淨而如妝，冬山慘淡而如睡」（林泉高致）。

那麼，以此為本，君翁的四季四景的特色就有更綿密的品賞了。

1.春江水暖。引「春江水暖鴨先知」的詩句入畫，卻是大中堂畫軸上山水筆墨造景，也是標準構圖的三段法，前景樹柳深濃，中景水波織錦，群鴨悠游在溪岸邊，連接曲徑通幽的木橋段，遠山在畫幅高處，層層疊疊為景。整幅畫的景色一氣呵成，用筆染墨或近水濃郁，白雲潔淡，均在輕盈而持重的視覺感應中，顯現出「渺渺乎春山，澹冶而

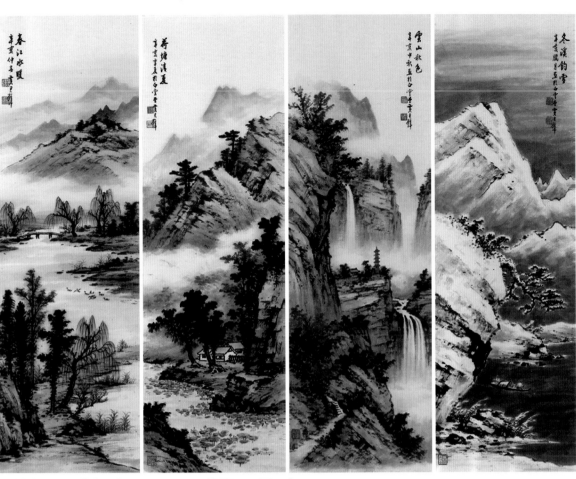

四季山水　1971　設色紙本　110×36cm×4（圖版024，頁134）

欲笑」。

2.荷塘清夏。蒼翠林蔭夏日長，山徑曲直自開景的前景，除了用筆以大斧劈皴造景之外，林下小屋，在樹蔭之下成為畫面視覺點，而氤氳成雲的浮煙，或嵐氣漸漸上升，在中景之中的松林乃因應氣溫的適度而與前景闊葉不同，其中包括了岩削前後的光陰，不只是陰陽分界，更能彰顯山質氣足的飽和，真是「蒼山綿綿白雲起，荷塘清夏一書屋」的境界。

3.雲山秋色。秋妝如洗清秋在，明媚光景水潺潺。畫面上的皴染點線，亦如老僧打坐，穩若泰山之氣勢，更明確應用太行山景中的斧劈皴法，佐披麻皴的擦染，除了遠近之瀑布外，一如標準構圖三段法，前後有據，景象清明，雲水自是山景之出氣口徑，而山林涵養雲水之體位與衣裳，在美感表現上，一抹萬象，烟橫樹色者，是此畫的畫境所住。

4.冬溪釣雪。雪湖片片雲飛揚，醒墨映光烟滯景，君璧教授筆墨精酣，構圖景象如見，在寫生動能中，以現實景色描寫胸中丘壑，是心胸寬闊與見識遠大的象徵。

此畫「山以虛而受，水以實而流」，厚層的白雪在幽暗的冬日中，是靜中之動，是隱中之情，山水畫的文化溫度則在「外師造化，中得心源」之中。

黃君璧〈秋溪垂釣〉作品評述

國際知名作家・畫家　劉墉

維基百科全書將黃君璧先生列為「嶺南派」的畫家，其實應該說他得到嶺南派的精髓，並融合了從北宋以來的中國傳統畫法，發展出白雲堂特有的風格。

這幅一九八二年創作的〈秋溪垂釣〉應該是很好的見證，首先畫面的四個角沒有深重的用筆，使欣賞者將視力集中在畫面中央，這是君璧先生「虛四角」的特色，他的山水作品大部分都是虛四角，這種朝中央深遠的「一個消失點」構圖法，使畫面的力量集中，表現極好的景深。

其次看這幅畫上的「皴法」，當嶺南派畫家高劍父、高奇峰等，因為留學日本，受到竹內棲鳳等圓山四條畫派影響，常用飛白破鋒筆觸表現時，黃君璧先生則以北宋范寬的中鋒輪廓結合南宋馬遠、夏圭的側鋒「斧劈皴」和「馬牙皴」筆法。加上他對明末石谿渾厚華滋的深入體悟，所以既得「北宗的骨法」，又能表現南宗的厚重。

這幅畫上正呈現了他的多種用筆，由前景邊緣的「披麻皴」，到右邊山石的「馬牙皴」、「小斧劈皴」。至於中景右側山岩既有「披麻」、「解索」，又帶「雲頭皴」趣味的靈活筆觸。遠景則是以馬牙為主，當水勢洶湧、層層水花墜落、沛然而下的效果。

許多國畫家通幅只用一種皴法時，黃君璧先生卻能將幾種不同皴法巧妙地結合在一張畫上，這應該得力於他深厚的寫生基礎和對地質的觀察。

在《白雲堂畫論畫法》（黃君璧繪述，劉墉編寫）中可以見到許多寫生稿，有時以水墨、有時用鋼筆鉛筆，連各種人物也都細細寫生。

再看這張畫上的樹木，也是以寫生為基礎，表面用了文人畫符號「介字點」、「胡椒點」、「苔點」和「夾葉」，在君璧先生的筆下，卻找回了符號原有的精神，它們不再是死板的符號，而是蓊鬱葳蕤的樹木。

對於「設色」，也可以看出君璧先生的匠心，為了拉開層次、他以「赭石」、「花青」、「水綠」交錯運用：前景的花青寒色，正好與中景的赭紅暖色對比。垂釣者上衣的花青和旁邊山岩的赭石，正好與虛空飄渺的遠景拉開。再加上前景的紅樹夾葉，染了厚重的朱砂，為畫面提神。

所謂「用筆難、用色難、用水尤難」，黃君璧先生因為曾受西畫水彩訓練，對於色彩交融、水暈墨彰有其獨到之處，晚年更常以不透明的礦物質顏料，與透明的有機色和水墨混合，這原本是一般國畫家避忌的做法，卻在君翁筆下創造更渾厚的效果。

至於瀑布，這絕對是君璧先生應載入美術史的獨創，當傳統山水畫都用疾筆中鋒線條表現飛瀑時，君璧先生採用「抖筆」畫法，更能表示水勢洶湧、層層水花墜落、沛然而下的效果。

瀑布的上游是最遠的景物，雖然淡淡幾筆，但是表現了蜿蜒曲折的河道。國畫講究的「三遠」（高遠、深遠和平遠。）在這幅畫上都有發揮。加上中央消失點透視，觀者的視線能被引導到最幽深的遠景，愈發

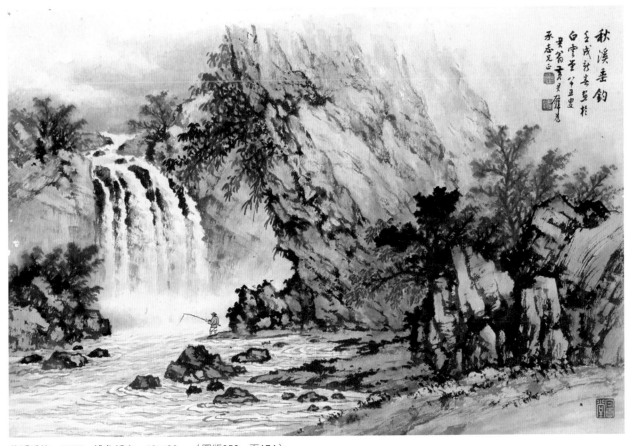

秋溪垂釣　1982　設色紙本　60×90cm（圖版050，頁174）

令人悠然神往。

白雲堂的「白雲」當然更是一絕，前面涵煙的水面，遠天厚重的雲霧和右上角淡出的處理，加上前景中鋒厚實又靈活的水紋，由虛而實，又由實而虛，創造了這幅有聲有色、有靜有動，既有氣勢，又見幽情的山水傑作。

黃君璧的四幅作品導覽

前國立故宮博物院 書畫處 處長

劉芳如

〈遊藝圖〉

國畫大師黃君璧這件〈遊藝圖〉，畫幅縱40.5公分，橫107公分，作品左下方，自題「癸亥二月君璧黃允瑄臨」。下面鈐蓋了一方「黃君璧」印。「癸亥」，換算成西曆是一九二三年，這一年，黃君璧才廿六歲，還屬於剛開始學習國畫的初期，「允瑄」是他本來的名字，後來簽名常用的「君璧」二字，則是他的號。

這件作品所臨摹的原件，是現存於北京故宮博物院元代畫家任仁發的〈張果見明皇圖〉。原件與臨本的尺寸相當接近，人物布局和服飾色彩，同樣一絲不苟，可見黃君璧是用非常嚴謹的態度，來細心臨摹這幅古代名作。

畫面右方，坐在圓欖上的老者，就是八仙中的張果老，他雙手攤開，正在張口說話，前面一名童子，解開布袋，從裡面跑出了一匹配著鞍具的小驢子，驢子掙脫韁繩，迅速衝向坐在圈椅上的唐明皇，皇帝的表情安然自若，端詳著眼前這幕奇特的景象。站在旁邊的官員和侍從們，雖然神色各箇不同，但整幅畫的焦點，都集中在張果老所展示的這段神通。

黃君璧後來作畫，大多以雲山和瀑布為主，筆墨也日益趨向豪邁、奔放，這幅早期的人物畫，儘管還沒有顯露出本色，卻能探索出他在習古階段所下的功夫，確實分外難得。

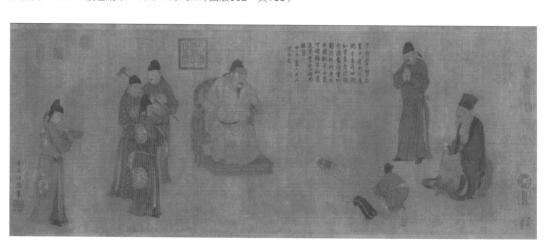

遊藝圖　1923　設色絹本　40.5×107cm（圖版002，頁108）

任仁發　張果見明皇圖　元　設色絹本　41.5×107.3cm　北京故宮藏

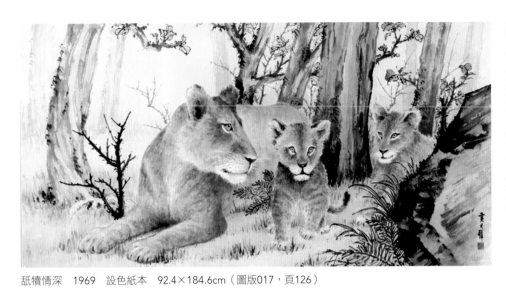

〈舐犢情深〉

〈舐犢情深〉是國畫大師黃君璧根據一九六九年他到南非旅遊期間，在南非動物園做的系列速寫稿，回國以後，再組合創作的一幅大型動物畫。畫幅縱92.4公分、橫184.6公分，右下角有「黃君璧」三個字落款，下面並鈐蓋「黃君璧印」。

舐犢情深 1969 設色紙本 92.4×184.6cm（圖版017，頁126）

他曾經謙虛地表示，動物主題並不是自己最擅長的項目，之所以會畫這幅獅子圖，純粹是想當成到南非旅遊的紀念。

不過，在這件作品當中，黃君璧採取類似西方素描的光影手法，來捕捉母獅和兩隻幼獅的身形、動作，很忠實地傳達出母獅溫柔、慈愛的表情，和小獅子超萌的可愛模樣。

畫獅毛，揉合棕色的赭石和淡墨層層擦染，使身軀充滿了毛茸茸的立體感，每一頭獅子的眼睛，也精心勾繪，特別顯得靈活生動、顧盼有神。地面的雜草和背景的樹石，則以流暢的水墨線條來表現，所以，整件作品在形象寫實之外，同時洋溢著國畫講求「筆墨兼備」的美感。

〈溪山深隱〉

國畫大師黃君璧這張〈溪山深隱〉圖，畫面縱120公分、橫60公分。

左上方，除了書寫作品的題目之外，還有兩行署款：「戊午春日畫於香江，南海君翁黃君璧。」旁邊並且蓋了「黃君璧印」和「君翁」兩方印章，在畫面右下角，還另外蓋了他的堂號印「白雲堂」。

「戊午」，換算成西曆是一九七八年。這一年，他已經八十一歲高齡，但是黃君璧早年在習畫階段，除了接受啟蒙老師李瑤屏的指導，也對清初四僧之一髡殘的作品，做過很深的研究。

〈溪山深隱〉近景的樹叢和遠近山峰上的岩石，就都參酌了髡殘常有的風格，使用大量岔開的毛筆筆鋒，模擬樹幹和山石那種蒼蒼莽莽的

溪山深隱 1978 設色紙本 120×60cm
（圖版030，頁143）

厚實質感。而中景的雙層瀑布，則又屬於黃君璧獨到的擺動式線條，不僅深具動態效果，也營造出水流轟然有聲的音樂性。相信那位隱居在深山茅草屋中的高士，一定會很陶醉於周遭這麼幽邃的景緻，和動人的自然樂章吧！

整幅畫在用色上，主要是以淡墨調合棕色的赭石來暈染山體和枝幹，部分樹葉，還摻用了比較明亮的朱碟色，在古代，這種設色方式被稱作「淺絳山水」。

〈溪山深隱〉一作，能夠巧妙轉化古代畫家的風格，並且結合了畫家對於自然的體悟，所以作品「既古又新」，確實是黃君璧極具代表性的傑作。

〈萬馬奔騰〉

國畫大師黃君璧這件〈萬馬奔騰〉，取材自南非的維多利亞瀑布。

畫幅縱175公分、橫93公分。左上方有畫家自題：「萬馬奔騰作怒聲。己

萬馬奔騰　1969　水墨紙本　170×93cm
（圖版015，頁124）

西遊南斐維多利亞。君翁黃君璧。」名款旁邊，鈐蓋了「黃君璧」印和「君翁」兩方印。左下角，另外有「白雲堂」的堂號印。

「己酉」換算成西曆是一九六九年，這一年，黃君璧雖然已經七十二歲，但依然精力過人，努力追求更新的表現題材。在一年當中，他接連暢遊了南非維多利亞、巴西衣瓜索，和美加邊境的尼加拉等世界三大瀑布，經過這三次壯遊，徹底拓寬了黃君璧的藝術視野和描繪瀑布的方式。

這幅〈萬馬奔騰〉，是以仰角來經營畫面構圖，畫無數道壯闊的瀑布從高處傾瀉下來，彷彿是從天而降，展現出無與倫比的磅礡氣勢；那左右擺動的平行水柱，更是充滿律動感，站在作品前面，觀賞者彷彿可以聽見瀑布轟隆隆、震耳欲聾的聲響。

而畫面左下方黝黑的樹木和厚重的岩石，用筆也格外強健有力，恰恰跟銀白色的瀑布形成絕妙的對比，兩者相互呼應，不僅空間遠近的層次分明，更為傳統水墨畫締造出嶄新的現代感與生命力！

作品說明

但以海嶽庵一種目之，淺矣。賓虹。鈐印二，黃賓虹、冰上鴻飛館。

009 山水十屏

款識

自題（一）。士夫畫多有興致，筆墨淋漓之中，殊饒蘊藉，其超軼眾史者，以此懷善，鑒古能辨之也。居素吾兄屬，賓虹。

自題（二）。宋院體畫多用細絹，米南宮山水專以楮素，擅長筆墨變化，貴於自然，稱為雅格，習士夫畫者、董巨、二米是一家，法而不重院體，此優絀之分，不可不嚴辨別之也。賓虹。

自題（三）。水遠陂田竹遠籬，榆錢落盡槿花稀。夕陽牛背無人臥，帶得寒鴉兩兩歸。野水參差落漲痕，疏林欹倒出霜根。扁舟一權歸何處？家在江南黃葉村。賓虹。

自題（四）。畫筆剛勁中須有含蓄，陳盦論彝器文字，祇是用中鋒不倒，書法所謂萬毫齊力也。近得佳楮，頗為愜心。戊子，八十五叟賓虹。

自題（五）。淺瀨平沙三兩家，門前清影樹交加。凌霜縱有丹黃葉，不是爭妍二月花。賓虹。

自題（六）。錦作蓬萊玉作京，蟠仙指處最分明。定知馬穩春山闊，不向青苔仄徑行。賓虹。

自題（七）。曹倦圃論畫，謂見時人寢食，其中刻劃過苦，欲求刔守，各得妙合天機，未能數數相如。觀吳遠度筆墨，乃無間然，遠度題畫，自稱豐谿是歙人，僑居江西之金溪，籍江寧，為金陵八家之一，余喜而擬之。戊子，賓虹。

自題（八）。石澗侔靈境，清奇不可言。春花開落後，誰為更尋源。雁宕紀游。戊子，八十五叟賓虹寫。

自題（九）。粵西灘水有大排小磜，諸山羅列，江岸仇池靈壁俱在，目前元人曹靈西得其大意。賓虹。

自題（十）。龔半千謂明賢學大癡，懼道生登其堂，新安汪無瑞學於李周生，僧漸江畫得大癡意，亦多鄒米新安歙人為築，待鄒亭口之。賓虹。

鈐印十，黃賓虹（4鈐）、黃賓虹（6鈐）。

010 煙霏雲繞山水通景九開冊頁

款識

自題。煙霏雲繞，變化百出，峰巒隱見其間，處處入畫，寫此。文若先生屬粲，戊子冬，八十五叟賓虹。

鈐印一，黃賓虹。

須磨彌吉郎題箋。黃賓虹山水。彌吉郎題。鈐印一，須磨彌吉郎。

鈐印

須磨

011 青銅瓶器拓片紅梅圖

款識

自題。唐子畏畫梅法，補寫於晚周青銅瓶精拓器上，鑒者其善護之。賓虹。鈐印一，黃賓虹。

自題。誰向羅浮夢玉人，香魂元是一枝春，微風霽雪相看處，瘦影疏花絕點塵。錄前人舊句，賓虹又題。鈐印一，黃賓虹印。

方氏題。周盤雲壺。惟六月初吉丁亥，召仲丁父自作壺，用祀用饗，多福滂，用蘄眉壽，萬年無疆，子子孫孫永寶是尚。古歙方氏拓。鈐印一，養吾。

012 無數青山山水軸

款識

自題。無數青山散不收，雲奔霧捲入簾鉤。直將眼力為疆界，何啻人間萬戶侯。黃山賓虹。鈐印一，黃賓鴻。

自題。大島健一先生正之。賓虹題記。鈐印一，黃鴻。

013 元人渴筆山水條幅

款識

自題。元人渴筆，瘦而不枯，蒼潤可喜，茲一擬之。賓虹。鈐印一，黃賓虹印。

014 虎兒筆力能扛鼎山水軸

款識

自題。虎兒筆力能扛鼎，古人用筆全是力大於身，含剛健於婀娜，所謂剛柔淂中也。壬辰八十九叟，賓虹。鈐印一，黃賓虹。

015 新安江山水冊頁

款識

自題（一）。李檀園畫師董巨，筆力遒勁似過思翁，

正未易及。賓虹。鈐印一，黃冰鴻。

自題（二）。青溪清我心，水色異諸水。借問新安江，見底何如此。李白詩。賓虹。鈐印一，黃冰鴻。

自題（三）。漸入蓬萊。鈐印一，黃質。

自題（四）。茶園又名茶坡。鈐印一，黃質。

自題（五）。茶園下游，岡巒重疊，晦明殊采。賓虹。鈐印一，黃冰鴻。

自題（六）。翠雲庵在獅子山。鈐印一，黃冰鴻。

自題（七）。溪橋初霽。賓虹。鈐印一，黃質。

自題（八）。新安江上紀游寫此。賓虹。鈐印一，黃質。

016 仿范中立筆法山水圖軸

款識

自題。范中立畫，層層深厚，千筆萬筆，無筆不簡。辛卯八十八叟，賓虹。鈐印二，黃賓虹、冰上鴻飛館。

017 雲山曉望山水軸

款識

自題。雲山曉望，以范華原筆意寫之。辛八十又九。鈐印一，黃賓虹。

018 溪山深處山水軸

款識

自題。溪山深處。壬辰，八十九叟賓虹。鈐印一，黃賓虹。

019 宋人畫法山水軸

款識

自題。北宋人畫法，簡而意繁；不在形之疏密，其變化在意。元人寫意亦同。壬辰八十九叟，賓虹。鈐印一、黃賓虹。

020 山川渾厚山水軸

款識

自題。山川渾厚，草木華滋。壬辰八十九叟，賓虹。鈐印一，黃賓虹。

021 李檀園舊居

款識

自題。李檀園舊居西湖皋亭，茲寫其大略。壬辰，八十九叟賓虹。鈐印一，賓虹。

022 西溪幽勝山水條幅

款識

自題。西溪幽勝。清道咸中，金石學盛，繪事由明啟禎諸賢，上溯北宋，一掃婁東虞山柔靡之習，歐化東漸，日益淩替，茲以包安吳筆意為之。癸巳，賓虹，年九十。鈐印一，黃賓虹。

023 董巨江南山

024 雁宕紀游圖軸

款識

自題。雁宕紀游。甲午，賓虹，年九十有一。鈐印一，賓虹。

025 花錯筍齊鍾鼎文七言聯

釋文

花錯尊罍金出冶，筍齊釗戟玉成林。

款識

自題。孝文世講仁兄，家學淵源，搜集鄉邦文獻，著述詞翰，片楮零縑裝潢什襲，不遺餘力，紉佩深之。因輯古籀，花錯尊罍金出冶，筍齊釗戟玉成林，鍾鼎文十四字。戊寅十月，黃賓虹書，時年七十有五。鈐印二，黃賓虹印、賓公。

026 畫院書成篆書七言聯

釋文

畫院縱衡集群史，書成牧衛作諸侯。

款識

自題。天如先生，工文辭，精鑒賞，紉佩久之。書此即希，大雅粲正。庚辰春日，黃賓虹集周金文。鈐印三，潭上質印、銘廬、虹廬。

001 ｜人物二幅｜

款識

黃養輝題。徐悲鴻師留歐時所作素描真跡，約1922年間。養輝。鈐印二，黃、養輝。

002 ｜凝望／柔情｜

款識

黃養輝題。徐悲鴻師留法國時素描真跡。一九八九年，養輝誌。鈐印二，黃、養輝。

003 ｜石上美人｜

款識

自題。悲鴻，丁卯。

004 ｜懶貓｜

款識

自題。懶貓。壬申夏間寫。聊博書斾先生一粲。悲鴻。鈐印一。東海王孫。

005 ｜貓｜

款識

自題。廿四年初秋。悲鴻寫。鈐印二。江南布衣。欲罷不能之工。

鈐印

雙桐書屋。曼士珍藏。

006 ｜麗麗像｜

款識

自題。1938 IV 重慶，Peon。

007 ｜奔起之姿｜

款識

自題。戊寅新秋。悲鴻。鈐印一，徐悲鴻。

008 ｜青年像｜

款識

自題。悲鴻。

009 ｜蔣碧微素描｜

款識

自題。悲鴻。

010 ｜琵琶｜

款識

自題。明年定購香賓，票中得頭獎，買枇杷。悲鴻。鈐印一，徐

011 ｜平安｜

款識

自題。平安。廿九年歲晚。悲鴻。鈐印一。悲鴻。

012 ｜高節｜

款識

自題。麟若老友方家正。卅年七月。欲造茂林三載就。春來新筍是珍饈。不須論品誇高節。便計功能孰與儔。悲鴻。鈐印三。悲。東海王孫。天下為公。

013 ｜報喜｜

款識

自題。定生先生惠教。悲鴻，癸未。鈐印一。悲鴻。

014 ｜尋覓｜

款識

自題。米芹道長教之。癸未中秋。弟悲鴻。鈐印一。

徐悲鴻。

015 墨竹
款識
自題。癸未秋晚。悲鴻。鈐印一。東海王孫。

016 飛鷹
款識
自題。乙酉春，悲鴻畫。鈐印一。東海王孫

017 竹雀
款識
自題。乙酉冬。悲鴻。鈐印一。徐。

018 梅花
款識
自題。養輝仁弟存念。丙戌歲始。悲鴻寫。鈐印二。
東海王孫。上清論謫。
養輝題。徐悲鴻師畫梅真蹟。己未春日。黃養輝署。
鈐印五。養輝書畫。黃養輝。長春。養輝珍藏。一塵
不染。

019 四喜
款識
自題。戊子。悲鴻。鈐印一。東海王孫。

020 六駿圖
款識
自題。中華民主共和國成立之日。悲鴻喜畫於蜀葵花
屋。鈐印一。江南徐悲鴻。

021 歲寒
款識
自題。歲寒。悲鴻寫。鈐印一。悲鴻。

022 夏竹迎香
款識
徐悲鴻題。思蔚先生誨正，壬午始夏，悲鴻。鈐印一，
徐。
齊白石題。思蔚清玩，九十三白石補花并題。鈐印二，
木人、借山老人。

023 奔馬
款識
自題。問汝健足有何用，為覓生芻盡日馳。悲鴻，壬
午。鈐印一，徐。

024 雙馬圖
款識
自題。理瑞先生惠教。壬午，悲鴻。鈐印二，徐、悲鴻。

025 戰馬圖
款識
自題。哀鳴思戰鬥，迴立向蒼蒼。壬午始寒，悲鴻作
於重慶。鈐印一，東海王孫。

026 駿馬
款識
自題。壬午初夏，悲鴻。鈐印一，東海王孫。

027 歸馬圖
款識
自題。啟俊仁弟存念。卅三年七月，悲鴻。鈐印一，
東海王孫。

028 蜀葵迎夏
款識
自題。儻使人間祇一本，千金買去不為多。甲申四
月，對花賦色，悲鴻。鈐印一，東海王孫。

029 貓
款識
自題。旨實五兄雅令。卅三年，冬，悲鴻寫。鈐印
一，徐。

030 枝頭雙宿
款識
自題。乙酉夏。悲鴻寫。鈐印一。東海王孫。
溥儒題（詩堂）。高髻當壚半玉顏。畫橈春日柳毿
毿。錦鞍珠絡青驄馬。一別河橋迥不還。右趙州道中
詩一首，心畬。鈐印二，明夷、溥儒。

031 雙貓圖
款識
自題。釋文先生惠教。悲鴻，丙戌早春。鈐印三，
徐、東海王孫、魂氣。
楊仁愷題。徐悲鴻雙貓圖真迹。龢溪仁愷題。鈐印
二，楊仁愷、沐雨樓。

032 縱橫馳騁
款識
自題。海清先生雅教，丁亥仲夏，悲鴻。鈐印一，東
海王孫。

033 古柏
款識
自題。悲鴻。鈐印一。悲鴻之印。
黃養輝題（一）。徐悲鴻師畫古柏真蹟。丙辰歲始。
黃養輝題。
黃養輝題（二）。一九七七年三月。丁巳之春。以淺
色綾重裱。養輝再誌。
黃養輝題（三）。古柏。此悲鴻師題簽真跡。養輝
誌。
黃養輝題（四）。師畫簡練厚重渾穆。洵為可貴。養
輝又誌。
黃養輝題（五）。此悲鴻師所寫古柏真跡。重色綾邊
亦師之原裱也。一九七六年仲秋。養輝書畫于南京東
城。鈐印十。黃養輝（二鈐）。養輝書畫。黃（三
鈐）。養輝珍藏。養輝之印。養輝珍賞。一九七六
年。

034 孋娜娉婷上市歸
款識
自題。孋娜娉婷上市歸。悲鴻寫元人句。鈐印二。悲
鴻。徐悲鴻印。

035 遊印詩
釋文
茂林盡處百千家，極目寒江啼晚鴉。最愛盈盈東逝
水，清波讓與恒河沙。
款識
自題。廿九年，遊印詩。德全賢弟惠存，悲鴻。鈐印
一，東海王孫。

036 人生三味
釋文
布衣暖，菜根香，詩書滋味長。
款識
文仲仁弟屬書。悲鴻，丙戌春日。鈐印一，徐悲鴻。

037 遺世御風行書四言聯
釋文
遺世獨立。御風而行。
款識
自題。大杰先生指正。悲鴻。鈐印一。徐悲鴻。

038 申江會晤書法
釋文
廿年前與高麗某女詩人晤于申江。其警句有年年草色
王孫恨。夜夜鵑聲客子愁。廉南湖亟稱之。
款識
自題。君復先生方家。悲鴻。鈐印一。陽朔天民。

黃君璧

001 淡輕抹遠空
款識
潘龢題。淡淡輕輕抹遠空。雲光如畫入囊中。秋林更比春花艷。葉葉丹砂照水紅。戊辰十月。耀屏。君璧合畫。以祝植母孔太夫人九艷開一鴻壽。南海潘龢題記。鈐印一。至公。

002 遊藝圖
款識
自題。癸亥二月。君璧黃允瑄臨。鈐印一。黃君璧。

003 竹石圖
款識
陳方題識。丁亥秋夜雅集宗蔭室。君璧畫石。予補竹。即請碧微先生大法家正之。陳方並記。鈐印一。
鈐印
陳方之印。
君子清風。

004 霜葉紅花
款識
自題。霜葉紅於二月花。戊子夏日時客金陵。黃君璧。鈐印三。君翁。黃君璧印。黃君璧入蜀後作。

005 觀瀑圖
款識
自題。甲午冬日於白雲堂。黃君璧。鈐印二。南海黃氏。君璧。

006 清供圖
款識
溥心畬題。清供圖。喜美子女士惠存。大千寫竹。君璧畫玉蘭。乙未秋日溥儒補成並記。鈐印一。大千。鈐印一。君璧。鈐印一。溥儒。

007 山居歲月
款識
自題。勳言先生方家正之。乙未春日畫於白雲堂。南海黃君璧。鈐印三。南海黃氏。君璧。白雲堂。

008 溪山山居
款識
自題。丁酉春日畫於百葉館。黃君璧。鈐印一。黃君璧。

009 松石並壽圖
款識
鈐印一。黃君璧印。
陳子和題。辛丑六月。黃君璧芝石。陳子和寫松敬祝。鈐印二。陳氏。子和。

010 嶺南春色
款識
自題。嶺南春色。黃君璧畫於白雲堂。鈐印三。南海黃氏。君璧畫印。白雲堂。

011 山水
款識
自題。辛丑秋。黃君璧。鈐印二。黃君璧印。君翁。

012 山水嘉蔬冊頁（十開）
款識
自題（一）。看他開口處。談笑落珠璣。庚子冬日。黃君璧。
自題（二）。君璧。
自題（三）。君璧。
自題（四）。君璧。
自題（五）。君璧。
自題（六）。君璧。
自題（七）。迎風弄月。瀟灑一生。君璧。
自題（八）。君璧。
自題（九）。君璧。
自題（十）。君璧。鈐印十三。黃君璧印（二鈐）。君翁（四鈐）。君璧之印（三鈐）。黃君璧（二鈐）。白雲堂（二鈐）。

013　晴竹

款識

自題。丁未冬於白雲堂。君璧。鈐印三。黃君璧印。君翁。白雲堂。

014　武陵溪畔

款識

自題。峭壁插天際。連山有石橋。武陵溪畔路。草樹接雲霄。戊申冬遊梨山武陵農場道中得稿。君翁黃君璧。鈐印三。黃君璧印。君翁。白雲堂。

015　萬馬奔騰

款識

自題。萬馬奔騰作怒聲。己酉遊南斐經多利亞。君翁黃君璧。鈐印三。黃君璧印。君翁。白雲堂。

016　松石並壽

款識

陳子和題。陳子和寫松。求黃君璧補石。鈐印三。子和詩書畫印。順德陳氏。風雨蒼崖守故明。

017　舐犢情深

款識

自題。黃君璧。鈐印一。黃君璧印。

018　雙清

款識

自題。雙清。劫淑仁棣屬畫。白雲堂主。鈐印一。白雲堂。

019　平安磐石

款識

自題。平安磐石。君璧。鈐印二。君翁。白雲堂。

020　亮節高風

款識

自題。亮節高風。君璧。鈐印二。君翁。白雲堂。

021　紅葉八哥

款識

自題。君璧。鈐印一。君翁。

022　飛瀑雷鳴

款識

自題。飛瀑雷鳴。黃君璧。鈐印二。黃君璧印。白雲堂。

023　墨梅

款識

自題。或華吾兄暨夫人清賞。庚戌春日畫於白雲堂。君翁黃君璧。鈐印二。黃君璧印。君翁。

024　四季山水

款識

自題（一）。春江水暖。辛亥仲春。黃君璧。
自題（二）。荷塘清夏。辛亥季夏於白雲堂。黃君璧。
自題（三）。雲山秋色。辛亥中秋畫於白雲堂。黃君璧。
自題（四）。冬溪釣雪。辛亥臘月畫於白雲堂。黃君璧。鈐印十二。黃君璧。君璧日利長年。黃君璧印（三鈐）。君翁（三鈐）。白雲堂（四鈐）。

025　冬日山水

款識

自題。癸丑冬日與清霓合作於香江。黃君璧。鈐印二。黃君璧印。君翁。

026　紅梅

款識

自題。老樹有餘韻。別花無此姿。癸丑夏日畫於白雲堂。君翁黃君璧。鈐印二。黃君璧印。君翁。

027 林壑秋色

款識

自題。盤礴睥睨乃是翰墨家生平所養之氣。崢嶸奇崛。磊磊落落。如屯甲聯軍。時隱時現。人物。草木。舟車。城廓。就事就理。今觀者生入山之觀想。乃是石濤此論旨哉斯言。甲寅夏日畫於白雲堂。君翁黃君璧。鈐印二。黃君璧印。白雲堂。

028 雲壑流泉

款識

自題。雲壑流泉。甲寅夏日畫於白雲堂。黃君璧。鈐印三。黃君璧印。君翁。白雲堂。

029 墨竹

款識

自題。乙卯初冬畫於白雲堂。黃君璧。

030 溪山深隱

款識

自題。溪山深隱。戊午春日畫於香江。南海君翁黃君璧。鈐印三。黃君璧印。君翁。白雲堂。

031 松鶴遐齡

款識

陳子和題。松鶴遐齡。鶴齡兄民國卅二年春奉立法院長孫公哲生僻台赴渝任職。幕僚簿畫紛勞。獻替良多。並值卅週年紀念。用製此圖因賀忱。因與葉公超寫竹。黃君璧靈芝坡石。歐豪年雙鶴。子和寫松並為題記。時中華民國六十五年歲次丙辰元月同客臺員也。鈐印三。陳氏。子和。陳子和印。鈐印一。黃君璧印。鈐印一。公超印信。鈐印一。歐豪年印。

032 四季山水

款識

自題（一）。春山覓句。戊午冬日畫於白雲堂。黃君璧。

自題（二）。夏日溪居。戊午冬畫於台北白雲堂。黃君璧。

自題（三）。秋林晚色。戊午冬日。黃君璧。

自題（四）。溪山雪霽。戊午冬。君翁。白雲堂。鈐印十二。黃君璧印（四鈐）。君翁（四鈐）。白雲堂（四鈐）。

033 四季山水四屏

款識

自題（一）。春水船如天上坐。戊午初夏于容安樓。黃君璧。

自題（二）。夏木垂陰。戊午冬於香江。八十一叟黃君璧。

自題（三）。秋山蕭寺。戊午初冬畫於香江容安樓。黃君璧。

自題（四）。溪山雪霽。戊午夏黃君璧。鈐印十二。黃君璧（四鈐）。白雲堂（二鈐）。君翁（四鈐）。君璧八十歲後所作（二鈐）。

陳子和題（詩堂一）。綠樹交加山鳥啼。晴風蕩漾落花飛。鳥歌花舞太守醉。明日酒醒春已歸。歐陽修春日句。鳳城陳子和書。

陳子和題（詩堂二）。夜熱依然午熱同。開門小立月明中。竹深樹密蟲鳴處。時有微涼不是風。楊萬里夏夜詩。鳳城陳子和書。

陳子和題（詩堂三）。園丁傍架摘黃瓜。邨女沿籬采碧花。城市尚餘三伏熱。秋光先到野人家。陸放翁秋懷句。鳳城陳子和書。

陳子和題（詩堂四）。放船閒看雪山晴。風定奇寒晚更凝。坐聽一蒿珠玉碎。不知湖面已成冰。范石湖雪詩。鳳城陳子和書。鈐印四。子和（四鈐）。

034 疏影梅枝

款識

自題。疏影梅枝凝暗香。月浮金屑淡花黃。虛清韻素心冰雪。蕚玉凌風隨耿光。錄如心堂廻文詩一首。己未初春。君翁黃君璧時年八十二。鈐印四。黃君璧印。君翁。造化為師。白雲堂。

035 紅梅

款識

自題。八二叟黃君璧。鈐印二。黃君璧印。君翁。

雪塞門無入處。秋官黃門兩詩客。珂馬西來為花駐。老翁攜酒亦偶同。花不留人人自住。滿身毛骨沁冰影。嚼蕊含香各搜句。酒酣塗紙作橫斜。筆下珠光濕春露。只愁此紙捲春去。明日重來花在地。明沈石田句。時值農曆乙亥之冬錄詠梅詩二首於臺北麗水精舍石牛老牧胡念祖。鈐印二。石牛老牧。胡念祖印。

058 尋山冊頁（廿四開）

款識

自題（一）。依依雲影戀青山。谷隱忘機意自閒。喜聽泉聲和鳥語。尋幽竟日不知遠。甲子夏。八七叟黃君璧。

自題（二）。君璧。

自題（三）。飛濤百尺帶寒煙。戊辰春日畫於白雲堂。九一老人黃君璧。

自題（四）。君璧。

自題（五）。門前所見，掇筆寫之。君璧記於白雲堂。

自題（六）。溪山幽居。己未冬。黃君璧。

自題（七）。君璧。

自題（八）。山靜日長。戊辰春日。九一老人黃君璧

自題（九）。君璧。

自題（十）。丁巳除夕。黃君璧。

自題（十一）。百丈蒼山倚暮寒。仙源無路欲通難。晚來過雨添飛瀑。只許幽人隔岸看。戊辰春。九一老人黃君璧。鈐印廿三。黃君璧印（四鈐）。君翁（六鈐）。黃君璧（二鈐）。黃氏（二鈐）。君璧（三鈐）。黃。白雲堂（三鈐）。

歐豪年題（詩堂）。（文不錄）

059 菊石修竹

款識

自題。乙酉夏日寫於渝州。黃君璧。鈐印二。黃君璧印。君翁。

060 魚

款識

自題。擬八大山人本。己巳新春。九二叟黃君璧。鈐印三。黃君璧印。君翁。人長壽。

061 松鶴竹石

款識

楊善深題。鬱鬱高巖表。森森幽澗陲。鶴棲君子樹。風拂大夫枝。百尺條陰合。千年蓋影披。歲寒終不改。勁節幸君知。己巳歲始。拈唐人句補白於春風草堂燈下。楊善深書。鈐印二。善深（二鈐）。鈐印一。黃君璧。鈐印一。趙少昂。鈐印一。黃磊生。

062 行書 心香室

款識

自題。心香室。黃君璧。鈐印三。黃君璧印。君翁。白雲堂。

063 積雨初收行書七言絕句幅

釋文

積雨初收消夏灣。綠蘿吹雪覆潺湲。何當湖上垂雙足。倚看清溪仰看山。

款識

自題。大為先生雅正。甲寅秋日黃君璧。鈐印二。黃君璧印。君翁。

064 行書 清泉石上流

釋文

清泉石上流。

款識

自題。宇清吾兄雅屬。戊午初夏。白雲堂黃君璧。鈐印二。黃君璧印。君翁。

065 行楷 芝蘭、松柏七言聯

釋文

芝蘭自得山川秀。松柏長留天地春。

款識

自題。鷗波先生雅屬並請正之。乙丑新春。米壽老人黃君璧。鈐印三。黃君璧印。君翁。白雲堂。

年表

黃賓虹

- 1865
農曆正月初一子時（1月27日）生於浙江金華城內鐵嶺頭街。祖籍安徽歙縣西鄉潭渡村。初名元吉，譜名懋質。

- 1869
在金華。家延蒙師。課讀之暇，見有圖畫，輒為仿效塗抹。

- 1870
在金華。始讀《說文解字》，識字千餘。

- 1873
在金華，遇能書畫者，必訪問究其理法。
隨父遊杭州，摹王蒙山水畫。

- 1874
在金華。始習篆刻，臨鄧石如篆印十餘方。

- 1875
在金華。五經習畢，學作詩。

- 1876
隨父返歙縣應童子試，名列前茅。
在歙縣多見古人書畫真蹟。旋返金華。

- 1877
偕二弟再回歙縣應院試。

- 1878
終歲留歙，從族人讀書學畫，習拳術，好擊劍、騎馬。
秋，返金華。

- 1879
在金華。考取金華麗正、長山兩書院值課。

- 1880
春，返歙縣應院試，中生員（秀才）。
父商業虧損，諸弟俱輟學。

- 1881
在金華。從陳春帆學畫，隨陳遊義烏，授以畫理至詳，工繪人物。

- 1882
在金華。遊永康、金華諸名勝，寫其山水實景。

- 1883
春，由金華赴歙縣，求觀世家舊藏書畫，觀汪庵舊藏古印譜。

- 1884
由歙縣之揚州，觀僑居揚州黃氏族人所藏古書畫，臨摹成帙。
過安慶，訪老畫家鄭珊（雪湖）。

- 1885
由歙縣出新安江經杭州至南京再到揚州，飽覽新安江及大江南北山水，沿途寫生，留居揚州。

- 1886
由揚州返歙縣應試，補廩貢生。
改名質。著《畫談》、《印述》等稿。
與洪氏四果成婚。
問業國學家汪宗沂（字仲伊，號韜廬）。

- 1887
由歙縣再赴揚州。從鄭珊學山水，從陳崇光（若木）學花鳥。
廉價購得明代書畫名蹟近三百件。歲終返歙。

- 1888
由歙縣再遊金陵、維揚。
秋後返金華探望雙親。父商業再遭虧累，結束全部業務。

- 1889
全家遷回歙縣潭渡村。
始學篆籀。

- 1891
在歙縣。開始搜集古璽印。

- 1892
在歙縣。繼續從汪仲伊問業。

- 1893
在歙縣，棄舉業，臨摹漸江稿盈篋。

- 1894
夏六月，父病逝。

- 1895
康有為等發動「公車上書」。在里居喪，致函康、梁，表示「政事不圖革新，國家將有滅亡之禍」。
夏，在貴池與譚嗣同相會，暢論維新變法之事。

- 1896
居喪在家，搜集家族舊聞。

- 1897
與武舉人洪佩泉、武秀才汪佐臣設立教場，收徒練武，為反清儲備力量。

- 1898
戊戌變法失敗，譚嗣同等六君子殉難。噩耗傳來，放聲大哭，作挽詩有句云：「千年蒿里頌，不愧道中人。」購懷德堂全部房屋，即後來之虹廬。院中有大石，因名畫室為「石芝閣」。

- 1899
被人密告「維新派同謀」，出走上海。冬潛返里。

- 1900
第一次遊黃山。

- 1901
在歙縣。糾工修豐水利，關田千餘畝。

- 1902
管理場田之餘，盡興探索丘壑煙雲之趣，作畫收之囊中。

- 1903
竭務之餘，赴南京訪清涼山龔賢之掃葉樓，觀其所繪畫巨幅山水十幅。
與汪鞠友同遊攝山寫景。

·1904
遊蕪湖。

·1905
偕弟子汪采白遊歙南石耳山，得畫稿甚多。

·1906
任「新安中學堂」國文教席。
在新安中學堂與許承堯、陳巢南、陳魯得、汪鞠友等創立「黃社」，以研究詩文為名，進行革命宣傳，其中多為同盟會員。
又在潭渡自己家內創辦「惇素初等小學堂」。
在自家屋後設煉爐鑄銅幣，籌集革命活動經費。

·1907
私鑄被告發，連夜出走上海。
至滬後僑居上海。與鄧實（秋枚）開始合編《美術叢書》。

·1908
編輯《神州國光集》大型畫冊。
決定僑居上海。

·1909
秋十月，南社創立，為南社第一批社友十七人之一。
開始輯錄刊行古印譜。

·1910
在上海。為友人作畫多幅，負責印行南社第一集。
秋九月，母方孺人病逝，奔喪返里。

·1911
《美術叢書》由神州國光社出版發行。

·1912
春，出席南社上海雅集。
任《神州日報》主編。
此時將濱虹改作濱虹。

·1913
與宣哲（愚公）創辦「真社」，以研究金石書畫為宗旨。
《美術叢書》陸續出齊。
與吳昌碩合作〈蕉石圖〉。
曾出任上海文藝學院院長。

·1914
與蘇曼殊、蔡哲夫、王一亭為葉楚傖合作〈分湖吊夢圖〉。

·1915
任上海《時報》編輯。
應康有為之請，主編《國是報》，不久離去。

·1918
六月赴杭參加蘇曼殊殯葬，並為曼殊畫冊題簽。
十月返歙縣，遊黃山，觀嘯琴山館藏畫畫，為之鑑定。

·1919
與安徽無為人宋若嬰結婚。

·1921
陳叔通介紹任上海商務印書館美術部主任。

·1922
鄰居失火，有匪人乘亂行劫，損失以珍貴古璽印為多。

·1923
春，偕老友汪鞠友及夫人宋若嬰同赴貴池烏渡湖，遊秋浦、齋山。
遊黃山。

·1926
復任神州國光社編輯。
發起組織「中國金石書畫藝觀學會」。
出刊《藝觀畫刊》四期。

·1927
在上海。

·1928
夏，應廣西教育廳邀請，與陳柱尊經香港赴桂林講學、遊覽，同遊昭平、平樂、陽朔、桂林各地勝景。
為陳作〈八桂豪遊圖〉長卷。
任暨南大學藝術系講師。
與胡樸安、丁福保等組織「爛漫社」，出版《爛漫畫集》。

·1929
在上海，任中國文藝學院院長，兼任新華、昌明兩藝術專科教授。
主編《神州大觀續編》。
參與第一次全國美術展覽會展出工作。

·1930
所編《陶璽文字合證》一書出版。
與日本畫家田邊華相互通信、贈畫。
比利時獨立一百周年紀念，舉辦國際博覽會，劉海粟攜黃賓虹作品參展，獲「珍品特別獎」。

·1931
中國畫會在上海成立，被選為監察委員。

·1932
春，與謝觀虞、張善、大千兄弟同遊浦東。
五月遊雁蕩，得圖稿百餘幅，繪有《雁蕩紀遊冊》四十圖。
秋，應友人邀入蜀遊覽、寫生、講學。

·1933
夏秋之間，由蜀返滬。此行得畫稿近千餘幅，詩七十餘首。
返滬後，親書《蜀遊雜詠》一卷，石印分贈友好。
復任暨南大學文學院國畫研究會導師。
十月，與王濟遠、吳夢非、諸聞韻等創立「百川書畫會」。
十二月，上海友好宣哲等為祝七十壽，議刻《濱虹紀遊畫冊》。

- **1934**
 應南京監察院之聘，去南京鑑定古畫三個月。
 在上海寓所設立文藝研究班，生徒請業者甚眾。
 《濱虹紀遊畫冊》刻成，有各地風景四十幅。
 與俞劍華、孫簡齯合編《中國畫家人名大辭典》出版。

- **1935**
 任上海博物館理事。
 編輯《金石書畫叢刊》一書出版。
 任《學術世界》撰述主任。
 夏，再次應邀赴廣西南寧講學，重遊桂林、陽朔。經香港返上海，在香港期間，應邀座談畫法，由張谷雛筆錄，成《黃賓虹畫語錄》。

- **1936**
 被聘為故宮古物鑑定委員。
 在上海中央銀行保管庫鑑定書畫，並一度赴北平故宮鑑定。
 由上海遷居北平。

- **1937**
 繼續鑑定故宮書畫，記有《故宮審畫記錄》六十五本。
 兼任國畫研究院導師及北平藝專教授。

- **1938**
 在北平淪陷期間，題款皆署予向，不再用賓虹名。

- **1939**
 日本名畫家中村不折和橋本關雪，委託畫家荒木石畝來北平看黃先生，堅拒不見。

- **1940**
 在北平。專意著述、作畫。
 出賣部分「四王」山水畫件，購買金石研究資料，專意著述。

- **1943**
 齊白石作〈蟠桃圖〉賀先生八十歲。
 上海友人傅雷等為遙祝十大壽，在滬舉行「黃賓虹八十書畫展」，又選印廿幅展品編成《黃賓虹先生山水畫冊》。
 出版《黃賓虹書畫展特刊》。

- **1944**
 春，去東單，目睹日軍結隊於新華門前，憤然返家作〈黍離圖〉。

- **1945**
 抗戰勝利，興奮異常，作畫復用賓虹款。

- **1946**
 徐悲鴻接任國立北平藝專校長，先生被聘為教授。
 齊白石來訪，暢談畫法。

- **1948**
 應國立杭州藝術專科之聘，擔任教授。
 離北平去杭州。
 李可染從先生習山水。得故宮所藏舊紙，作米家山水大幅。

- **1949**
 七月飛抵上海，中國畫會及藝術界在上海大觀社舉行盛大歡迎會。
 八月中抵杭州，杭州美術界在湖濱舉行歡迎茶會，即席作題為〈國畫之民學〉的講演。杭州藝專在校展出先生所藏部分古今名畫四十幅。

- **1950**
 中華全國美術工作者協會成立，被選為委員，並被聘為中共全國第一屆美術展覽會審查委員。
 國立杭州藝術專科學校改稱中央美術學院華東分院，仍任教授。
 遷居棲霞嶺32號（即今黃賓虹紀念室）。

- **1951**
 被選為浙江省人民代表，出席第一屆浙江省人民代表大會。
 十月，赴北京出席中共全國政協會議。被聘為中央民族美術研究所所長，因病未赴。

- **1952**
 秋，雙目白內障漸嚴重，視力減退，仍作畫不輟。

- **1953**
 新春，中央美術學院華東分院與中國美術家協會浙江分會舉行慶壽會。會上，華東行政委員會文化局授予「中國人民優秀的畫家」榮譽稱號，並展出自作書畫及部分收藏文物。
 不時至葛嶺、孤山、玉泉、靈隱、天竺等處寫生。
 六、七月間入院割治白內障，雙目復明，又自訂畫學日課節目。
 九月，當選中共中國美術家協會理事。

- **1954**
 羅馬尼亞、捷克、匈牙利、波蘭等國畫家來訪，暢談中國畫理畫法，並對客揮毫作畫。
 四月，赴上海，出席華東美術家協會成立大會，當選為副主席。
 九月，再赴上海，出席華東美協舉辦的「黃賓虹先生作品觀摩會」，將一百餘件展品全部捐獻。

- **1955**
 一月，當選為中共第二屆全國政協委員。
 二月初，胃部不適，仍勉強作畫，但飲食顯著減少，至臥床不起。
 三月初，病勢加重，廿五日晨逝世，由沈雁冰、邢西萍、周揚等卅四人組成「黃賓虹先生治喪委員會」，並將先生安葬於杭州市郊南山公墓。

徐悲鴻

- 1895 七月十九日，徐悲鴻於太湖之濱的江蘇省宜興縣屺亭橋鎮。在「半耕半讀半漁樵」的生活中，徐悲鴻度過了他的童年。

- 1901 開始隨父讀書習字，便想學畫，父親不許。他便悄悄描畫屋畔河邊的雞鴨貓犬，自得其樂。

- 1904 讀完《四書》、《詩》、《書》、《易》、《禮》、《左傳》，開始隨父學畫。

- 1905 徐悲鴻十歲，隨父乘舟赴溧陽。他即景成詩：「春水綠瀰漫，春山秀色含，一帆風信好，舟過萬重巒」。

- 1908 由於宜興連年水災，徐悲鴻與父親赴鄰近各縣，畫翎毛、花卉、山水、人像，刻圖章，寫春聯，開始了流浪賣藝的生涯，養成了筆不離手的習慣。

- 1912 由於父親重病而返回故鄉。徐悲鴻已成為宜興知名畫家，在宜興女子師範學校、彭城中學、始齊小學三校任美術教師。

- 1914 父親去世。

- 1915 再赴上海，以畫插圖和廣告維持生活，並開始賣畫。作品〈馬〉得到高劍父、高奇峰兄弟的讚賞。該畫由上海審美畫館印出，為徐悲鴻發表的第一張畫。

- 1916 考入震旦大學攻讀法文，課餘乃勤奮作畫。三月，哈同花園建立明智大學，徵求倉頡畫像，徐悲鴻以巨幅水彩倉頡像中選。被明智大學聘請作畫和講學，因此得識康有為等著名學者，徐悲鴻以康有為為師。

- 1919 得明智大學稿酬，東渡日本研習美術。

- 1919 結識日本著名書畫家、收藏家中村不折。

- 1919 赴北京，蔡元培聘其為北京大學畫法研究會導師，積極投身五四前夕的新文化運動。為《繪學雜誌》撰文。

- 1919 在蔡元培、傅增湘的幫助，徐悲鴻獲得赴法留學的公費。十月五日，到達巴黎，居索姆拉爾街7號。入徐梁畫院學習素描兩月，考入巴黎國立高等美術學校。入佛拉孟畫室。

- 1920 識法國大畫家達仰。徐悲鴻每星期天都持作品到希基路65號達仰畫室求教，並參加該派畫家在該處的茶會，在與梅尼埃、倍難爾等的交談中受到極大教益。

- 1921 因整天參觀法國國家美術，得了嚴重的腸痙攣病。在當時留的素描上，他寫道：「人覽吾畫，焉知吾之為此，每至痛不支也。」國內政局動盪，斷絕學費。

- 1923 返巴黎，繼續在巴黎國立高等美術學校學習。以油畫〈老婦〉第一次入選法國國家美展。移居巴黎弗利德蘭路。

- 1924 為中國領事趙頌南夫人寫像。

- 1925 赴新加坡，為僑領陳嘉庚及其創辦的廈門大學作畫。冬盡，回到中國。

- 1926 春，為康有為、黃震之寫像。在上海展出歷年所作，引起文化界極大關注。回國三個月後，重返歐洲，先赴比利時布魯塞爾臨摹約爾丹的作品，又赴安特衛普觀魯本斯傑作。

- 1927 遊歐。該年，徐悲鴻送選的九幅作品全部入選法國國家美展，享譽法國畫壇。返國，居上海霞飛坊，名其居為「應毋庸議齋」。

- 1928 居南京丹鳳街，參與創辦南國藝術學院。任南國藝術學院美術系主任和南京中央大學藝術系教授。在上海，任伯年之女任雨華後人吳仲熊將伯年父女遺作未裝裱者數

十幅贈與徐悲鴻，為徐悲鴻生平最快意事之一。

· 1929
年底，赴北平擔任北平藝術學院院長。
在北平藝術學院努力進行藝術教學的革新，聘齊白石任該院教授。

· 1930
應蘇州美專校長、著名油畫家顏文樑邀請，前往講學。
在《良友》雜誌發表〈悲鴻自述〉，以自己的坎坷經歷鼓舞有志青年。

· 1931
經過兩年的工作，完成油畫力作〈田橫五百士〉。
在法國里昂和比利時布魯塞爾舉行徐悲鴻展。到天津南開大學講學，訪傑出的民間藝人一天津泥人張和南昌范振華。

· 1932
由南京丹鳳街遷入傅厚崗6號，取名「危巢」，以經石峪字集聯「獨持偏見，一意孤行」懸於畫室。
與顏文樑舉行聯合畫展。
編《畫範》，以中外美術佳作供教學參考借鑑，並撰寫《新七法》。

· 1933
完成取材《書經》的大幅油畫〈徯我后〉。
為提高中國繪畫的國際地位，作赴歐宣傳中國藝術的籌備工作。
五月至六月，在法國國立外國美術館舉辦中國繪畫展，徐悲鴻十五幅作品參展。

· 1934
應德國柏林美術會邀請，到柏林和法蘭克福舉行徐悲鴻畫展。
經希臘赴蘇聯。途中，遊雅典[巴]底隆神廟遺跡，為平生快事。
五月至七月，在莫斯科和列寧格勒舉行中國近代畫展，成為「在蘇聯舉行的最成功的外國展覽」。
帶學生去黃山寫生。

· 1935
赴廣西。

· 1936
離南京，再赴廣西。

· 1937
在香港、廣洲、長沙舉行徐悲鴻畫展。
從香港一位德籍夫人手中購回中國人物畫瑰寶〈八十七神仙卷〉。
隨中央大學遷重慶

· 1938
暑期，主持廣西全省中學美術教師講習班。

· 1939
赴新加坡舉行徐悲鴻畫展，將賣畫收入全部捐獻祖國災民。

· 1940
印度國際大學和加爾各答舉行徐悲鴻畫展。
為泰戈爾作油畫、素描、速寫像十餘幅。由泰戈爾介紹，為聖雄甘地作速寫肖像。
完成氣勢磅礡的中國畫巨作〈愚公移山〉。

· 1941
在檳榔嶼、怡保、吉隆坡舉行畫展，收入仍全部捐獻祖國難民。

· 1942
在昆明舉行畫展，全部收入捐獻勞軍。
返重慶中央大學任教。居沙坪壩，開始籌備中國美術學院。

· 1943
居重慶磐溪中國美術學院。
暑假，帶學生赴青城山，在天師洞道觀作畫。

· 1944
夏末，患嚴重的高血壓和慢性腎炎，住醫院半年。

· 1945
病漸癒，身體虛弱，但仍為中央大學藝術系的學生上課。
從重慶經南京、上海到達北平，就任北平藝專校長。

· 1946
擔任北平美術作家協會名譽會長，推動現實主義藝術運動。

· 1947
為闡明藝術主張而向各報記者發表題為〈新國畫建立之步驟〉的書面談話，提倡直接師法造化，描寫人民生活。
秋，遷入東受祿街16號，名之為「靜廬」及「蜀葵花屋」。

· 1948
在上海舉行徐悲鴻畫展。
撰寫《中國美術的回顧與前瞻》書稿。

· 1949
出席在布拉格舉行的第一屆保衛世界和平大會。
被任命為中央美術學院院長，當選為中國美術工作者協會主席。

· 1950
發表讚揚民間藝術家的文章〈剪紙藝術家陳志農先生〉。
為《任伯年畫集》撰寫《任伯年評傳》。

· 1951
赴山東導沭整沂水利工程工地體驗生活，收集素材。
準備創作《當代愚公》，不幸在構圖時患腦溢血。

· 1952
臥病在床，計畫編寫《愛國主義教育掛圖》，擬將歷代重要藝術珍品集中編印。

· 1953
九月廿三日，擔全國文藝工作代表大會執主席，腦溢血症復發，於九月廿六日凌晨逝世，享年五十八歲。
安葬在八寶山公墓。

黃君璧

- 1898 11月12日生於廣東省廣州市（祖籍南海縣）。
- 1901 父仰苟公去世。
- 1904 啟蒙入胡子晉書塾。
- 1908 讀於意養軒，由二伯父授課。
- 1910 讀於二伯父家，由易老師授課。
- 1912 讀進馮子煜之書塾，在家另請馮子煜授課。
- 1914 考進廣東公學，惟特愛繪畫，時承長兄少范鼓勵並指導。
- 1919 廣東公學畢業。
- 1920 從李瑤屏畢業。
- 1922 入楚庭美術院研究西畫。
 遇張大千於廣州，遂與訂交。
- 1923 李瑤屏介紹任教廣州培正中學，先後共十四年。
 奉母命與吳麗瓊女士結婚。
 參加廣東全省美術展覽，獲國畫最優獎。
 組癸亥合作畫社。
- 1925 與癸亥合作畫社同仁，擴組國畫研究會。
 在廣州舉行個人畫展，在香港參加聯合畫展。
- 1926 至上海與黃賓虹、鄭午昌、易大厂、馬公愚、鄧秋枚等交遊。
 神州國光社為出版仿古人物山水花鳥畫集。
- 1927 任廣州市立美術專科學校教師兼教務主任。
- 1928 兼任廣東省立女子師範及江村師範學校美術教師。
- 1934 廣州政府派赴日本考察藝術教育，返國後在廣州畫展。
- 1935 在香港畫展。
- 1936 隨孫哲生、梁寒操等遊桂林、南嶽、長沙、上海而抵南京。
- 1937 受聘於南京中山文化館為研究員，編撰中國繪畫史。
 抗日軍興，隨政府入蜀。
 就聘國立中央大學藝術系教授（連續11年）與徐悲鴻往還更密。

- 1939 與張大千再遊峨嵋，盤恒匝月始返。
- 1941 兼任國立藝術專科學院教授及國畫組主任。
 教育部聘為美術教育委員會委員，全國美術展覽會國畫組審查委員。
 在嘉陵江畔築別墅「飲綠軒」為作畫之所，梁寒操榜題。
- 1942 母李德賢太夫人去世。為紀念慈恩，名寓齋曰白雲堂。
- 1943 西遊華嶽，盤恒兩月，並在西安畫展。
- 1944 與張大千、張目寒遊廣元。
 雲南昆明畫展，並暢遊石林。
- 1945 抗日戰爭勝利，準備隨中央大學還都。
 隨中央大學還都復課，往返寧滬杭各地，江南名勝回復舊觀。
- 1946 在滬展出戰時作品，多為三峽、嘉陵、峨嵋、西嶽景色。
- 1947 在廣州、香港畫展。
- 1949 到臺灣省立（後改國立）師範大學藝術系教授兼主任。
- 1951 任國立故宮博物院抽查委員。
- 1955 受教育部聘為學術審查委員會委員。
 奉派赴日本文化訪問；因而與溥心畬、張大千聚首東京。
- 1957 獲教育部第一屆中華文藝獎金美術部門首獎。
 應美國華美協進社邀請前往演講。
 在紐約、華盛頓、三藩市、洛杉磯、沙加緬度等處舉行畫展並示範。
 獲三藩市、沙加緬度授金鑰，加利福尼亞美術協會贈名譽永久會員。
 夫人吳麗瓊女士去世。
- 1958 赴英國、法國、德國、義大利、荷蘭、西班牙、希臘、土耳其、菲律賓、泰國各地考察，並舉行畫展。
- 1959 臺灣中南部水災，舉辦白雲堂師生救災畫展。
 與容羨餘女士結婚。
- 1960 獲巴西美術學院院士榮街，並在該院舉行畫展。
 獲美國路易斯安那州紐奧爾良市授金鑰及榮譽市民證。

· 1961 應邀在國立歷史博物館國家畫廊舉行個人畫展。

· 1962 代表中華民國赴西貢，出席越南第一屆國際美術展覽，任評審委員。

· 1963 在臺灣省立博物館舉行畫展。

· 1964 應香港中文大學之邀，任藝術系學位考試校外考試委員，在新亞書院演講，並即席示範。在香港大會堂舉行畫展。

· 1965 歷任大學院校教席廿年，獲教育部表揚；頒「多士師表」匾額。

· 1966 應行政院聘任故宮博物院管理委員會委員。
赴美國華盛頓、紐約、洛杉磯、三藩市各地舉行畫展。

· 1967 七十生日暨致力國畫五十年，全國藝術文化團體發起慶祝，受贈「畫壇宗師」匾額；應邀在國立歷史博物館舉行畫展。

· 1968 應美國紐約聖若望大學之邀，與高逸鴻同赴畫展，獲金質獎章。

· 1969 應邀在國立歷史博物館畫展。

· 1971 應南非開普敦博物館之請，在約翰尼斯堡美術館示範，並暢觀維多利亞瀑布。回程赴巴西訪張大千，觀衣瓜索瀑布。旋轉美加邊境，再酣觀尼加拉瓜瀑布。回國後在省立博物館舉行瀑布特展。
應韓國東亞日報邀請前赴訪問，在韓國國家博物院舉行畫展；並承

· 1973 應新加坡南洋大學邀請講學，並舉行畫展。
在香港大會堂舉行畫展。
教育部派赴美國參加奧立岡州博覽會舉行畫展。

· 1974 應國立歷史博物館之邀，在國家畫廊舉行個人五十年創作回顧畫展，展出共三百件，歷史博物館出版黃君璧畫集。
慶熙大學贈送最高榮譽大學獎章。

· 1975 韓國中韓美術聯合會邀請赴韓國展覽。
獲辭（退休）國立師範大學教授兼系主任職務。
國立歷史博物館舉辦中西名家畫展，西畫有畢卡索、馬諦斯、米羅等，國畫為溥心畬、張大千、黃君璧等三家作品。

· 1976 在香港大會堂舉行國畫欣賞會。

· 1977 五月在香港舉行八十畫展。
六月應邀赴美訪問，並在當地舉辦個展及示範揮毫。
六月於台中舉行黃君璧、張大千聯合畫展。

· 1978 韓國韓中藝術聯合會邀請在漢城世宗文化會館畫展，並獲韓國弘益大學贈授榮譽哲學博士學位。

· 1979 一月在香港舉行張大千、溥心畬、黃君璧三人特展。
三月與歷史博物館長何浩天同赴歐美等九國訪問。

· 1980 三月赴新加坡參加新加坡國立歷史博物館舉辦之「中國畫壇三傑展」歷史博物館長何浩天及姚夢谷等同行。

· 1981 三月參加法國巴黎東方博物館舉辦之中國現代繪畫新趨勢展，參加者有溥心畬、張大千及當代年輕藝術家多人。
八月參加韓國漢城舉辦之韓中現代美術展開幕典禮。
十月應邀赴吉隆坡主辦中國現代繪畫及寶島長春巨畫展開幕典禮。

· 1982 四月應美國佛羅里達西棕櫚灘科學工藝博物館之邀，參加中華古代造紙暨印刷術特展開幕典禮，並順道訪問美東、美西各地。

· 1983 三月應高雄市政府邀請在中正文化中心舉行個展。
四月應美國加州大都會博物館之邀，前往參加新館開幕典禮，及參加中華四千年玉器特展開幕酒會。

· 1984 五月中國文藝協會於慶祝第廿五屆文藝節大會中頒贈文藝獎章。
行政院文化建設委員會國家文藝基金會頒發國家文藝特別貢獻獎。

· 1985 五月二日應台中市林柏榕市長邀請，假市立文化中心舉行畫展。

· 1986 九月捐贈廿幅古字書給國立故宮博物院。

· 1987 十月以書畫各一百張送交中國電視公司愛心運動義賣得款捐贈老人院孤兒院等福利之用。

· 1988 十一月分別在歷史博物館及台北市立美術館舉行九十回顧展。
將收藏的書籍一批捐贈師大美術系，成立「君翁圖書室」。

· 1989 二月廿七日因心臟不適，引起肺炎氣喘病而住進三軍總醫院。

· 1990 五月三日於紐約市展出精品四十件至卅一日止。
十月一日應國際友人魏伯如教授之請，提供作品十餘幅，於其台北市新開設之畫廊，參加揭幕展。

· 1991 十月廿九日逝世。

國家圖書館出版品預行編目資料

黃賓虹｜徐悲鴻｜黃君璧：長流美術館50週年紀念選／
邱冠慈，姚舜元，許良州，黃彥霖，楊智萍，楊智舟，
蔣孟如執行編輯. -- 初版. -- 臺北市：藝術家出版社出
版：藝術家出版社，長流美術館發行，2024.01
260面；21×29.7公分
ISBN 978-986-282-334-7（軟精裝）
1.CST：美術 2.CST: 作品集

902.2 112022000

長流美術館 **50** 週年紀念選

黃賓虹—徐悲鴻—黃君璧

總　策　畫：何政廣、黃承志

發　　　行：藝術家出版社、長流美術館

執　　　行：財團法人長流大中華文教藝術基金會

編輯顧問：王耀庭、王舒津、白宗仁、白適銘、何懷碩、林柏亭、
　　　　　張炳煌、黃光男、黃冬富、馮幼衡、曾長生、劉芳如、
　　　　　劉　墉、潘　襎、蔡介騰、蔡耀慶、薛平南、魏可欣、
　　　　　羅振賢、蕭瓊瑞（按筆劃順序）

執行編輯：邱冠慈、姚舜元、許良州、黃彥霖、楊智萍、楊智舟、
　　　　　蔣孟如（按筆劃順序）

美術編輯：柯美麗

出　版　者：藝術家出版社
　　　　　台北市金山南路（藝術家路）二段165號6樓
　　　　　電話：（02）2388-6715～6　傳真：（02）2396-5707
　　　　　郵政劃撥：50035145 藝術家出版社帳戶

總　經　銷：時報文化出版企業股份有限公司
　　　　　倉庫：桃園市龜山區萬壽路二段351號
　　　　　電話：（02）2306-6842

製版印刷：鴻展彩色製版印刷有限公司

初　　　版：2024年1月
定　　　價：新台幣1,200元
ISBN　978-986-282-334-7（軟精裝）
法律顧問：蕭雄淋
登記證：行政院新聞局台業第1749號